U0094123

藝術文獻集成

桐陰論畫 桐陰畫訣

〔清〕秦祖永

浙江人民美術出版社

圖書在版編目(CIP)數據

桐陰論畫　桐陰畫訣 /（清）秦祖永編；余平點校.
—杭州：浙江人民美術出版社，2019.12
（藝術文獻集成）
ISBN 978-7-5340-7499-8

Ⅰ.①桐⋯ Ⅱ.①秦⋯ ②餘⋯ Ⅲ.①中國畫－繪
畫評論－中國－古代 Ⅳ.①J212.052

中國版本圖書館CIP數據核字(2019)第152765號

桐陰論畫　桐陰畫訣
〔清〕秦祖永 編
余　平 點校

責任編輯　霍西勝　張金輝　羅仕通
責任校對　余雅汝　於國娟
裝幀設計　劉昌鳳
責任印製　陳柏榮

出版發行　浙江人民美術出版社
　　　　　（浙江省杭州市體育場路347號）
網　　址　http://mss.zjcb.com
經　　銷　全國各地新華書店
製　　版　浙江新華圖文製作有限公司
印　　刷　三河市嘉科萬達彩色印刷有限公司
版　　次　2019年12月第1版・第1次印刷
開　　本　880mm×1230mm　1/32
印　　張　11.875
字　　數　179千字
書　　號　ISBN 978-7-5340-7499-8
定　　價　69.80圓

如發現印刷裝訂質量問題，影響閱讀，
請與出版社市場營銷中心聯繫調換。

點校説明

秦祖永（一八二五——八八四），字逸芬，一字擷芬，號桐陰、桐陰生、楞煙外史等，金匱（今江蘇無錫）人。道光三十年（一八五〇）拔貢，曾官大梁（今河南開封）後任廣東碧甲場鹽大使。秦氏喜收藏古書畫法帖，深研畫學，尤精畫論，著有《桐陰論畫》、《桐陰畫訣》以及《畫學心印》等書。

《桐陰論畫》凡三編：《初編》記明季至道光間畫家，《二編》記明季至康熙間畫家，《三編》記雍正至道光間畫家，共計三百六十餘人。秦氏就其所見畫蹟各加評點，以大家、名家及逸神妙能四品區分畫家（閨秀除外）之間的不同。諸家評點後附有扼要小傳，足資參考。誠如王世襄所言：「清代論畫之作，不問其爲理論抑作法，以及其他史傳著録等類，無不較前代爲繁富。獨品評一類，今日得見者，僅秦逸芬《桐陰論畫》一書耳。」（《中國畫論研究》）該書在清代衆多畫學著作

一



中獨樹一幟，頗具價值。

較之以往的畫學文獻，《桐陰論畫》在批評結構上有兩點突破，值得注意：其

一，借鑒詩學批評框架，將「大家」、「名家」的概念移入畫學批評。「大家」、「名

家」是傳統詩學批評中較為常見概念，例如明代高棅《唐詩品彙》即以杜甫獨居

大家之位，名家則列有王、孟、韋、柳諸人，而與秦祖永同時代的朱庭珍《筱園詩

話》也採用了「大家」、「名家」來品評歷代詩人，並藉大海、五嶽五湖等形象，來

區分大家、名家間的品第差異。秦祖永充分借鑒這一框架，以「大家」、「名家」

來區分畫家襟懷境界之不同，他指出「氣局闊大，魄力雄厚，有包掃一切之概，是為

大家；，神韻沖和，蹊徑幽秀，有引人入勝之妙，是爲名家」，較爲明確地闡述了二者

之區別。這一「大家」、「名家」的評價結構，是其他畫學文獻所未見的。

其二，以逸、神、妙、能四品來標明畫家筆墨風貌之不同。逸、神、能、妙四品爲

傳統畫學文獻常見概念，多被用來評價畫家間等級不同，所謂「其間高下有殊，不

容混淆」（王世襄《中國畫論研究》）。然而秦祖永在《桐陰論畫》中賦予它們

桐陰論畫 桐陰畫訣

二

中獨樹一幟，頗具價值。

　　較之以往的畫學文獻，《桐陰論畫》在批評結構上有兩點突破，值得注意：其一，借鑒詩學批評框架，將「大家」、「名家」的概念移入畫學批評。「大家」、「名家」是傳統詩學批評中較為常見概念，例如明代高棅《唐詩品彙》即以杜甫獨居大家之位，名家則列有王、孟、韋、柳諸人，而與秦祖永同時代的朱庭珍《筱園詩話》也採用了「大家」、「名家」來品評歷代詩人，並藉大海、五嶽五湖等形象，來區分大家、名家間的品第差異。秦祖永充分借鑒這一框架，以「大家」、「名家」來區分畫家襟懷境界之不同，他指出「氣局闊大，魄力雄厚，有包掃一切之概，是為大家；，神韻沖和，蹊徑幽秀，有引人入勝之妙，是爲名家」，較爲明確地闡述了二者之區別。這一「大家」、「名家」的評價結構，是其他畫學文獻所未見的。

　　其二，以逸、神、妙、能四品來標明畫家筆墨風貌之不同。逸、神、能、妙四品爲傳統畫學文獻常見概念，多被用來評價畫家間等級不同，所謂「其間高下有殊，不容混淆」（王世襄《中國畫論研究》）。然而秦祖永在《桐陰論畫》中賦予它們

不同内涵，他在《例言》中即明確指出「至所標品目非可執一，有神而兼逸，有能而兼逸，有神與能兼擅仍不失爲逸者，亦有神而不能，能而不逸。神、能、逸各擅其長，遂各分其品」，可見四品爲並列之品目，而非高下之品第。其中，除妙品爲專評仕女畫家外，其他三品則是標明諸家筆墨因天分、學力不同而呈現的各異風貌。另外《桐陰畫訣》中有評論南田、石谷、漁山三家畫竹一段，秦氏評三人各以逸、能、神勝，且眉批云「允堪鼎峙」這更是秦氏四品本無軒輊的佐證。

至於余紹宋所指出的《桐陰論畫》標舉逸品過多，「三集中共得二百三十八人，幾占全數三分之二」，實際上這是秦氏對明清日漸甜俗軟熟繪畫風氣的反動。「士人作畫，當以草隸奇字之法爲之，樹如屈鐵，山似畫沙，絕去甜俗蹊徑，乃爲士氣。不爾，縱儼然及格，已落畫師魔界，不復可救藥矣。」（《畫禪室隨筆》）秦氏充分繼承了這一思想，品評書畫強調摹古而不爲蹊徑所縛的筆墨趣味，指出「大作家正似不到家者，乃爲逸品真面目」，「此畫品中最上乘」反映出他在矯正日益僵化、程式化創作風氣方面的努力。

綜上，《桐陰論畫》乃是以大家、名家爲畫家境界高下標準，以逸、神、妙、能四品爲筆墨風格特徵，構建起來的批評體系，它從縱向和橫向兩個層面較爲清晰完整地勾勒出了晚明至晚清之間繪畫發展面貌。當然，書中或有牴牾失察之處，抑或有限於所見而品評失允之處，但草創之功却是值得肯定的。

《桐陰畫訣》（一名《繪事津梁》），前後所刊卷數及內容稍有差異：同治間刊本爲一卷，光緒間又有兩卷本行世。該書乃秦氏取前人之說加以修訂而成，專論山水畫法。自執筆、用墨而至畫石、畫樹及點苔之法，多有論述。秦氏至粤後濡染漸深，「古大家神妙處漸能心領神會，因隨筆錄出，續成《畫訣》一卷」，故將原刊一卷標爲上卷，續成部分補刻爲下卷，是爲二卷本。二卷本書末尚附有《論賞鑒》一篇，闡述書畫鑒藏之門徑，頗具精義。

《桐陰論畫初編》刊於同治三年（一八六四）《二編》、《三編》成書於光緒六年（一八八〇），刊於光緒八年（一八八二）。自此三編多次重印，並在此過程不斷修補。後來，中國書畫會以及掃葉山房曾分別刊印石印本行世。另外，《初

四

編》尚有日本魚菜園翻刻本。

《桐陰畫訣》版本較爲繁複，除上文提到的初刻、增補本外，另有《畫學心印》附刻本、中國書畫會本、掃葉山房本、藏修書屋本、芋園叢書本、翠琅玕館叢書本、美術叢書本以及日本翻刻本等多種。

本次點校兩書皆以光緒六年增補本爲底本，其中《桐陰論畫》校以書畫會本以及掃葉山房本；《桐陰畫訣》校以書畫會本、掃葉山房本以及藏修書屋本。對原書中明顯版刻錯訛（如周作人所舉「畫」誤作「晝」、「龔宗伯」誤作「襲宗伯」之類）徑改，避諱字改回原字，皆不出校記。原書初刻本及增補本皆有套印圈點和批注，掃葉山房本予以保留，書畫會本則僅保留了批注部分，而《畫訣》之藏修書屋本、芋園叢書本、翠琅玕館叢書本則將圈點及批注皆刪去不存。本次整理爲盡量保持原貌，圈點及批注均予以保留。但考慮到版式需要，且文中原無注文，故而將批注移入文中相應句末，原書圈點中的「、」號則置換爲「‧」號，圈號則不變，請讀者在閱讀使用過程中務必留意。

另外，爲了便於進一步研讀，書後附錄了羅振玉、羅繼祖批點以及傳記、著錄、題跋、書評等相關資料，並編製人名索引，希望對讀者有所幫助。

總目

桐陰論畫初編

杜友李序

竊惟天開圖畫即是江山，筆補化工斯成邱壑。粉本傳其六法，毫素託以千秋。指下泉流，咫尺則雲濤飄渺；胸中岳起，一卷之煙靄分明。派衍前修，王右丞今推鼻祖；人非好武，李將軍別奏膚公。晋唐既絕少裝潢，宋元乃時供鑒賞，他若貌鱗蟲則睛遲一點，描骨相則頰助三毫。秋正鳴窗，展鵝溪之成竹；春原在握，拈兔穎以生花。鳥亦狀其關關，螽自摹其趯趯。各誇長技，大有收藏。雖蛇足徒安，非無拙史；而虎頭繼起，自可專家。所以引贈丹青，重瀼西之月旦；評分黑白，佐研北之風流也。吾友秦君逸芬，淮海文孫，梁溪名宿。丁年角藝，早馳頰辟之聲；甲觀談經，再獻江都之策。比文章於秋駕，富才調於冬郎。然而絕意紛華，精心繪事。珊瑚筆格，不離孫楚樓頭；翡翠苕蘭，盡入米家船上。縑緗既聚，銖黍難淆。堂上楓生，王宰留其真蹟；窗中岫列，少文藉以卧游。既而茂苑灰飛，夷門席暖。一櫥

已去，空嗟玉軸。龍文雙管猶存，依舊襪材麗集。孟公驚坐，到處逢迎；庚杲依人，聊爲排遣。憶鴻泥於既往，恐鼠璞之終訛。於是燭齎西窗，重續宣和之譜；梅開東閣，始成潛確之書。記昭代之名流，起前明之末造。辨其存沒，綜厥生平。釋子西來，亦開生面。美人南國，尚膡零脂。親探委宛銀編，特下森嚴鐵筆。都爲二卷，百有廿家。了了妍媸，如對秦宮寶鏡；彬彬麗藻，無非安石碎金。乃更解脫筌蹄，覺迷筏指。蔡邕自伸《獨斷》，揚子雅負《法言》。《畫訣》一編，附於其後。子墨卿皺皴有法，隻眼定其雌黃。管城侯濡染多方，一心苦爲別白。釀成蜂蜜，萬派同源。價重雞林，百縑一字。從此吳綾學製，盡傳繡出鴛針；行看洛紙爭鈔，共領枕中鴻寶。同治五年歲次丙寅燈節，浣花詞裔同學弟杜友李書於中河官署之寓齋。

四

秦緗業序

余不善畫而愛畫入骨髓，自宋元以迨本朝諸家，靡不搜羅藏弄；而畫院俗筆則舍諸，勿使溷吾目也。族子逸芬與余有同好，閭里中有一名迹，典衣爭購之。既得，則互相誇耀，以爲快樂。逸芬故善畫，宗法婁東，不求媚俗，故其論畫也尤精嚴，孰爲大家，孰爲名家，孰爲旁門外道，較若畫一不少假借。余於古人奧窔亦能心領神會，而拙於言詞，性復疏嬾，未暇著書也。逸芬則挾畫而走，然亦十不存一二矣。今年冬，自大梁寓書於余，且以新刊《桐陰論畫》一書使爲序。其議論之警闢，固夙昔所習聞於逸芬者，而筆情淡宕，婉而多風，即以文字論，殆有得於史公之論贊乎！逸芬聲名既日盛，收藏亦日富。而吾兩人者，一在河之南，一在江之東，欲如曩日之晤言一室，讀畫論文，何可復得？則又自遭喪亂，既舉生平玩好之物而盡失之。展是編而不能無慨於中者已。同治五年冬十一月下浣，緗業跋於城北寓廬。

葉法叙

今夫天之生物也，飛者爲鳳凰，爲鵬鷃，爲鷹隼，爲羣鳥；潛者爲蛟龍，爲黿鼉，爲魚鼈；走者爲獅，爲麟，爲象，爲百獸；植者爲松，爲栢，爲衆木，爲草芥，爲花果。其閒之風雲雪月，寒暑陰陽，起伏變滅，奇異而其最大而靜者則爲山，動者則爲水。萬端，皆化工之妙。有以裁成鼓鑄，不可言語形容，而但以筆墨傳之，此畫之所由作也。畫之爲事，以山水爲至大而又至難，其起伏變滅，奇異萬端，如風雲之出没，如雪月之暈涵，如寒暑之往來，如陰陽之向背，魄力沈厚，氣韻虛靈，無一不出於自然。蓋畫工也，而化工寓焉。推而至於飛潛走植，一以貫之矣。自顧、陸、張、曹而後，至李思訓、吳道子之徒，法已大備，亦代有傳人。王右丞復開山水一派，爲南宗之祖。迄於宋元，繼起者指不勝屈。若謝赫之《畫品錄》、張彦遠之《名畫記》、郭若虛之《圖畫見聞志》、米南宮之《畫史》、周亮工之《讀畫錄》，論斷精確，各成一家言。

六

而時世悠遠，兵燹變遷，其書雖存，其畫未易數數覯。余性迂拙，於畫事實未嘗習也，而每見古人之畫獨深愛之，愛其佳，究未知其所以佳也。逸芬先生善畫，於山水尤極精妙。著《桐陰論畫》一編，就生平所寓目者集成百二十家。其宗法何出，造詣何至，皆一一推識，分神、逸、能爲三品，而以己見評隲之，不肯輕假一字。總以魄力沈厚，氣韻虛靈，歸於化工之極致而後爲盡美焉。得毋其心亦有風雲雪月，寒暑陰陽，起伏變滅，奇異萬端，而因以己之筆墨，與古人之筆墨互相質證也乎？不然，何其識解之超，藻鑑之卓如此也。以視謝、張、郭、米、周諸公之記錄，其論斷精確，更何如耶？同治五年歲次丙寅立夏後一日，湘筠弟葉法拜叙。

桐陰論畫贈言

秦君逸芬天才敏穎，詩文詞賦、真行古隸俱工，而於六法尤深研究。其畫以四王爲宗，直可登其閫奧，臨橅之作幾至亂真。間亦旁及諸家，靡不肖似。嘗就生平所賞鑒，著《桐陰論畫》一書，集明季及國朝諸畫史，得百二十家。大家十有六，名家百有四，各加評騭，一一適如其分。末附《畫訣》一卷，自抒心得，披覽之下，全是古人三昧。夫元明以前無論已，即我朝二百餘年，善繪事者如林，紀畫之書亦難更僕數，然徒衿博采，不免濫竽剽竊，陳言仍淆鑒別。逸芬此書，選擇既精，校衡又確，能發前人未宣之秘，而不屑拾其唾餘，誠足爲學畫者之津梁，固非第供案頭之把玩已也。亟勸付梓人，以公同好，亦足爲賞鑒者之一助云。同治歲次丙寅春正月，嶺南何基祺跋於大梁官舍之務時敏軒。

八

逸芬先生講求六法，鑒別尤精。所著《桐陰論畫》一編，即生平所見名人筆墨，集成百二十家，各就所長，標其品目，參以己見，而評騭之。識高論卓，是胸中自有邱壑，迺能細抉諸家畫理之造微入妙，成一家言宜乎！先生作畫，筆情超逸，不染點塵，比諸古人，何多讓焉！因識數語歸之。乙丑小除夕，子青張之萬拜識。

余素不知畫而好讀畫，遇古人名蹟，往往流連不置。半生遍游黔蜀、楚粵、秦晉、齊魯、燕趙，足蹟半天下，到處訪求，名手絕少其人。自甲寅留豫後所見雖有諸公，求其與古爲徒、精研兼擅者不少槩見。前年偶見數幀，款曰逸芬，筆墨超脫，氣味深厚，鎔鑄荊、關、董、巨、倪、黃、吳、王諸大家，直入國初四王之室，三十年來未見此作家也。意其人必乾嘉閒名手，不意其室不遠，其人甚邇，客歲始訂交焉。觀其畫，讀其書，日從之游，藹然和易，道德之氣浮溢於言語閒，不獨其畫如古人畫，其書如古人書，其人直古之人。知逸芬者，諒與余有同心也。逸芬之書畫必傳於後無

疑，敬識數言於後，用質之知逸芬者。時同治五年歲紀丙寅立秋日，滇南馬履泰秋

原謹跋於梁苑寄蝣居。

桐陰論畫題詞

三昧親從畫裏參，右丞遺派盛江南。煙雲過眼渾難覓，留取明窗紙上談。

不辨詩中與畫中，美人名士一編同。禪天老衲非非想，也把丹青悟色空。

破壁通神一例收，遙從董巨溯源流。無邊邱壑歸鑪冶，爭不教君出一頭。

津梁後學豈人云，真賞全憑洗伐分。解識箇中無上法，好山多與抹微雲。

同里杜友李銘山氏題。

會得名言不在言，笑他皮相困籬樊。相驚觀海難爲水，一綫黃河自有源。

道體彌綸法自然，誰從象外得真詮。苦心細與分明說，慘澹經營在筆先。

無限山光接水光，興來一噴墨華香。早知相馬通觀畫，爭道前身是九方。

胸懷高曠迴超塵，坐破蒲團悟最神。莫向畫禪分頓漸，解人須待慧心人。

頃讀畫論已極精微，茲見畫幅更臻神妙，展玩之下神與之馳，復成二詩，不禁言之不已也。

丁卯春日，燕人梁敞拜題。

振筆凌空妙入神，笑他時樣逞翻新。當年巨手王煙客，只許先生是替人。

落紙雲煙浩渺浮，山爭生色水爭流。何妨也仿山樵稿，容我他年作臥遊。　先蕉

林相國有《題王煙客摹黃鶴山樵畫冊詞》，故云。

百花生日，梁敞再題。

幾人放筆寫溪山，真訣誰曾見一斑。獨有風流董玄宰，別開生面繼荊關。

西廬石谷擅仙心，百廿傳人直到今。閒倚秋根品優劣，桐間清露點衣襟。

同里晉卿弟錢燦題。

桐陰論畫例言

董思翁載在《明史》，似乎不應闌入此編，然思翁於畫學實有開繼之功焉，故必以思翁冠首。其餘明季諸賢，均係一時名勝，筆墨各擅勝場，良難割捨，凡深愜鄙懷者，概行登錄。

國初至今計二百餘年，名家林立，美不勝收。由四王惲吳六大家外，就生平所見者，集成百二十家，分爲三卷：首卷書畫大家，上、下二卷書畫名家。余謬據己見，漫爲評騭，至所標品目，非可執一：有神而兼逸，有能而兼逸，有神與能兼擅而仍無失爲逸；亦有神而不能，能而不逸。神、能、逸各擅其長，遂各分其品。此中區別，在鑒賞家當就所見之畫以定之，正無容拘泥也。瑣記小談，用備好古者之考證云爾。同治三年歲次上元甲子春正月，寓大梁客舍，梁溪秦祖永逸芬甫書。

桐陰論畫初編目錄

首卷　書畫大家

董其昌　神品

董香光其昌，畫法全以北苑爲宗，故落筆便有瀟灑出塵之槪，風神超逸，骨格秀靈，純乎韻勝。觀其墨法，直抉董、米之精，淋漓濃淡，妙合化工，自是古今獨步。思翁筆墨眞能奪取造化生氣，最爲神妙，學者當細心揣摩。

思翁，華亭人。萬曆十七年己丑進士，仕至尚書，謚文敏。工詩文，書法自謂突過吳興，賞鑒如鑑洞形，超絕前代。所著《書眼》、《畫眼》，鈎玄提要，筆墨訣竅，闡發殆盡，眞藝林百世之師也。嘉靖三十四年乙卯生，崇禎九年丙子卒，年八十有二。《明史》作八十三，今據《松江》、《婁縣》二志。案，玄宰生乙丑正月十九日。

王時敏　神品

王煙客太常時敏，運挽虛靈，布墨神逸，隨意點刷，邱壑渾成。晚年益臻神化，駸駸乎入癡翁之室矣。後之人得其形者，每失其神，洵絕詣也。奉常翁全從力行苦心得此自在面目，真不易窺見藩籬也。畫苑領袖，吾無閒然。

西廬老人，太倉人。相國文肅公錫爵孫，翰林衡子，崇禎初以蔭仕至太常。癖好繪事，於宋元諸家無不精研兼擅，尤於癡翁稱出藍妙手。工詩古文。行楷模《枯樹賦》；隸追秦漢；榜書八分為近代第一，名山梵剎非先生書不足為重也。

明萬曆二十年壬辰生，康熙十九年庚申卒，年八十有九。

王鑑　神品

王元照太守鑑，沉雄古逸，皴染兼長。其臨摹董、巨，尤為精詣。工細之作，仍能纖不傷雅，綽有餘妍。雖青綠重色，而一種書卷之氣盎然紙墨間，洵為後學津梁。

先生匠心渲染，格無不備，此二王所由並傳也。

染香庵主，太倉人。弇州先生孫，以蔭仕至廉州太守。與奉常翁為子姪行，世之討論六法者必推崇「二王」，真有開繼之功焉。明萬曆二十六年戊戌生，康熙十六年丁巳卒，年八十。

王翬　能品

王石谷翬，天分、人功俱臻絕頂，南北兩宗，自古相為枘鑿，格不相入，一一鎔豪端，獨開門户，真畫聖也。至點綴人物、器皿及一切雜作，均繪影繪神，諸家莫及，能品何疑！自唐、五代、南北宋至元、明各家，其用筆各有門庭。耕煙翁集其大成，真不愧為畫聖。

耕煙散人，常熟人。親受二王先生指授，遂成一代作家。論者評其畫，比王阮亭詩云。明崇禎五年壬申生，康熙五十九年庚子卒，年八十有九。陳祖范撰《墓表》云年八十六，不著卒年。案，沈歸愚撰《墓表》云生崇禎壬申二月二十一日，卒康熙五十六年丁酉十月十三日，年八十六，與《墓表》同，可據。

王原祁　神品

王麓臺原祁，秉承家學，氣味深醇，蓋得力於古者深也。中年秀潤，晚年蒼渾。凡作一圖，沈雄駘宕，元氣淋漓，「筆端金剛杵」之語不虛也。有志筆墨者，能會司農古雋渾逸之趣，則得矣。士氣、作家一格，麓臺司農有之，蒼蒼莽莽，六法無迹，長於用拙，是此老過人處。

茂京，太倉人。奉常翁孫，康熙九年庚戌進士。登第後專心畫理，於大癡淺絳尤[一]為獨絕。工詩文，稱藝林三絕。所著《雨窗漫筆》，足為後學矜式。明崇禎十五年壬午生，康熙五十四年乙未卒，年七十有四。

惲壽平　逸品

惲正叔壽平，能事寫生，隻行今古。閒寫山水，一邱一壑超逸高妙，不染纖塵。余謂前代畫家擅長三絕者，卓然惟唐子畏一人，當代惟南田翁可與並傳千古。唐、惲

二公真是天仙化人，超絕今古，允爲定評。

南田翁，武進人。初名格。工詩古文詞，毗陵六逸南田爲上；書法褚、米，自成一格，時稱三絕。山水小品居多；花卉斟酌古今，以北宋徐崇嗣爲歸，一洗時習，獨開生面，爲寫生正派。比之天仙化人，不食人間煙火也。明崇禎六年癸酉生，康熙二十九年庚午卒，年五十有八。

吳歷　神品

墨井道人吳歷，心思獨運，邱壑靈奇，落墨迴不猶人，想見此老高懷絕俗，獨往獨來，不肯一筆寄人籬下。觀其氣韻沈鬱，魄力雄傑，自足俯視諸家，另樹一幟。漁山用意用筆戞戞獨造，如文章家龍門敘事法，變化無方。漁山，常熟人。工詩，書法坡翁，又善鼓琴，爲虞山派，畫得王奉常之傳，刻意摹古，遂成大家。其出色之作，能深得唐子畏神髓，不襲其北宗面目，尤爲諸家所莫及。明崇禎五年壬申生，康熙五十四年乙未年八十四，尚強健，張雲章爲作

傳，後浮海去，不知所終。或云卒年八十有六。

吳偉業 逸品

吳梅邨祭酒偉業，筆意雅秀絕倫，脫盡作家習氣。生平不多畫，然一落筆便有卷軸氣，嫩處如金，秀處如鐵，真逸品也。後之人見先生畫者，自然躁釋矜平。觀先生畫，覺矜才使氣一輩，未免有慚色。

駿公，太倉人。明崇禎四年辛未榜眼。書法趙文敏，姿態靜逸，極有韻致。與董其昌、王時敏友善，作《畫中九友歌》紀之，九友：董其昌、王時敏、王鑑、李流芳、楊文驄、程嘉燧、張學曾、卞文瑜、邵彌。詩名滿區宇。明萬曆三十七年己酉生，康熙十年辛亥卒，年六十有三。

鄒之麟 神品

鄒衣白山人之麟，畫法子久，用筆圓勁古秀，雖皴染不多，一種解衣磅礡之概，

卓然大雅不群。其細密之作，畫品在雲東、雲卿之間。山人畫落落大方，非循行數墨者所能望其項背[二]。惜傳世甚少，不易得見也。

臣虎，武進人。明萬曆三十八年庚戌進士。山水純樸癡翁，得力於《富春山圖》，但落墨多寥寥數筆，不求工好。其曲折細潤，六法俱備者，最為難得。生平好古力學，博及[三]群書，文辭歌詩刻意師古。授工部主事。晚年自號逸老，又號昧庵[四]。

陳洪綬　神品

陳章侯洪綬，深得古法，淵雅靜穆，渾然有太古之風，時史靡麗之習，洗滌殆盡。至其力量宏深，襟懷高曠，直可並駕唐、仇，追蹤李、趙，允為畫人物之宗工。觀老蓮畫，如親古處衣冠，一空凡格。

老蓮，諸暨明經。兒時學畫便不規規形似，蓋得之於性，非積習所能致者。崇禎間召入為舍人，使臨歷代帝王圖像，因得縱觀大內畫，畫乃益進。性誕僻好

游，甲申後自稱悔遲，與北平崔青蚓齊名，號「南陳北崔」。詩饒有逸致，惜流傳者寡。明萬曆二十七年己亥生，順治九年壬辰卒，年五十有四。

楊文驄 逸品

楊龍友文驄，天資瀟灑，下筆有風舒雲捲之勢，蓋其負質異也。余見尺幅數種，均係一時興到之作，不爲蹊徑所拘，而静逸之趣充溢縑素閒，純以士氣勝也。龍友士氣，真藝林中不數覯也。宜其筆墨超逸乃爾。

龍友，貴州人，流寓金陵。明萬曆末年孝廉。博雅好古，書法極超逸。仕爲兵部郎。工畫，善用墨。初爲華亭學博，從董文敏遊，遂精畫理，不規規雲閒蹊徑也。

張學曾 逸品

張爾唯太守學曾，畫宗北苑，蒼秀絕倫，妍而不甜，枯而不澀，備極蕭疏簡遠之

致。惜流傳甚少，長箋巨幅，俱未得見，當時之矜重可知矣。緬懷遺墨，丰姿濯濯，令人想張緒當年。讀此論，先生丰骨神韻已可想像得之。

約庵，山陰人。精繪事，書法蘇長公。以副車官中書，為蘇州太守。自幼好書畫，重交游。

方亨咸　神品

方邵村侍御亨咸，博大沈雄，力追古雅，一樹一石，一點一拂，無不與古大家血脈貫通。至設色沈古，取境幽闃，猶其餘事。置之東原、完庵間，能無愧色。神韻兼備，心嚮往焉。格高興逸，非讀萬卷書行萬里路者，不能有此境界。

吉偶，桐城人。順治四年丁亥進士。少年科第，為名執法，吏治文章之外，精於八法，旁及繪事。患難後，自塞上歸，其畫更進。侍御足迹幾遍天下，故其所見無非粉本，不規規於古人，所以更勝於古人也。

張風 逸品

張大風風，畫無師承，全憑己意爲之，深入元人堂奧。山水既臻化境，即間寫人物，亦恬靜閒適，神韻悠然，無一毫嫵媚習氣。蓋由其擺脫塵靾，另開蹊徑。純乎天趣，方脫盡筆墨蹊徑，深入六法中者，乃能超出六法外也。

大風，上元諸生。家貧，惟容膝地，每天雨湫隘，踦卧書案上常累日。貌頎偉，美髭髯，望之如深山老煉士。工圖章，詩賦填詞皆秀警可誦。與人處，渾渾不露圭角。性極幽僻，多寓僧寮道院，不一省其家，頗有自得之樂，真翰墨中散仙也。

釋髡殘 神品

石道人髡殘，筆墨蒼莽高古，境界夭矯奇闢，處處有引人入勝之妙。盛夏展翫，頓消 [五] 煩暑。蓋胸中一段孤高奇逸之氣，畢露毫端，誠元人勝概也。蒲團上得來，

不其然乎！讀此論，道人之畫儼在几席間，亦是傳神妙手。

石道人，楚之武陵人。俗姓劉，幼失恃，便思出家，遂自翦其髮，投龍三三家庵。旋歷諸方參訪，得悟後來金陵，住牛首寺，為堂頭和尚。繪事高明，然不輕為人作，雖奉以兼金求其一筆，不可得也。至所欲與，即不請亦以持贈。公品行、筆墨，俱高出人一頭地。所與交者，遺逸數輩而已。

釋道濟 神品

清湘老人道濟，筆意縱恣，脫盡畫家窠臼，與石溪師相伯仲。蓋石溪沈著痛快，以謹嚴勝；石濤排奡縱橫，以奔放勝。師之用意不同，師之用筆則一也。後無來者，二石有焉。合論處，二公力量真是各擅其長，一時瑜亮。

石濤，勝國楚藩之後。山水自成一家，下筆古雅，設想超逸。每成一畫，與古人相合。蓋功力之深，非於唐宋諸家心領神會，烏克臻此！竹石梅蘭均極超妙，尤精分隸書，王太常云「大江之南，無出石師右者」，可謂推許之至矣。著《論

畫》一卷，詞義玄妙，全從經典中得來。

校勘記

〔一〕「尤」原作「九」，據書畫會本及掃葉山房本改。

〔二〕「項背」，書畫會本作「頂背」。

〔三〕「博及」掃葉山房本作「博極」。

〔四〕「昧庵」，書畫會本作「味庵」。

〔五〕「頓消」，書畫會本作「頗消」。

上卷 書畫名家

惲向 神品

惲道生向，筆墨縱橫如意，頗得山水雄渾之趣。早年氣厚力沈，全摹董、巨。晚年惜墨如金，翛然自遠，意興在倪、黄之間。畫能師造化，乃爲眞筆墨。香山翁非徒品高，良由筆妙，觀此如見其人。香山翁位置既高，故落筆便非凡近可擬。

香山翁，武進人。爲高材生，治《詩》。以制義名世，晚乃棄去。獨工畫，高自位置，恥與平流伍。生平往來齊魯閒最久，是其筆墨所得力也。崇禎閒詔舉賢良方正，授職中書。著有《畫旨》四卷棗梨，今不可問矣。

李流芳 神品

李長蘅流芳，筆力雄健，墨氣淋漓，有分雲裂石之勢。後之摹先生畫者，須先養其溫和恬静之氣，而後研求先生風骨神彩，則霸悍之習自除矣。師長捨短，顧與識真者共參之。其此見解，自然研精去粗，無美不臻。

檀園老人，嘉定人。萬曆三十四年丙午孝廉。文品為士林翹楚。工詩書，法蘇長公，又精印章，與何雪漁方駕。嘉定四先生：婁子柔、唐叔達、程孟陽與先生也。萬曆三年乙亥生，崇禎二年己巳卒，年五十有五。

卞文瑜 逸品

卞潤甫文瑜，筆致幽秀，逸趣橫生，真能洗滌煩襟，引人入勝。蓋長蘅用筆太猛，失之獷；潤甫落墨太鬆，失之弱。合二公之失參取之，吾知其必有人也。精於六法者，當不河漢余言。將二公過不及處相形，論極精妙，耐人尋味。

浮白，長洲人。從董文敏講求六法，故筆墨亦相近。生平無定居，爐香茗椀到處自隨。

程嘉燧　逸品

松圓老人程嘉燧，深靜枯淡，畫如其人。觀畫亦足以定人品。當日不輕爲人點染，故傳世不多。余見尺幅數幀，意趣閒逸，思致遒勁，塵俗町畦掃除殆盡，所由見賞名流，藏諸什襲。神趣宛合。

孟陽，休寧人，移居嘉定。善畫工詩，極爲錢虞山推重。嘉靖四十四年乙丑生，崇禎十六年癸未卒，年七十有九。

邵彌　逸品

瓜疇老人邵彌，性情孤癖，以書畫自娛，蓋高士也。觀其遺蹟，蕭疏岑寂，備極閒冷之致。當時頗自矜貴，不肯干人，故落墨無一毫喧熱態，令人想見高懷絕俗，胸

次蕭然。古人書畫無不各肖其性情。老人孤高自賞，其筆墨間有寒冷氣，宜哉！

僧彌，長洲人。詩宗陶、韋。書得鍾太傅遺法，逼近虞、褚，仿宋元，草書出入大小米。於畫仿宋元。性舒緩，有潔癖，僮僕患苦，妻子竊罵，終其身不為改，其迂癖如此！隱於瓜疇，自號瓜疇老人。

王鐸　神品

者。力勝於韻，論極平允。觀其所為書，用筆險勁沉著，有錐沙印泥之妙，書之關紐透入畫中矣。書畫同源，無二理焉。書畫一理，古今定評。

王覺斯鐸，魄力沉雄，邱壑峻偉，筆墨外別有一種英姿卓犖之概，殆力勝於韻

覺斯，孟津人。明天啟二年壬戌進士。博學好古，工詩古文，精史學。行草宗山陰父子，正書出自鍾元常。明萬曆二十年壬辰生，順治九年壬辰卒，年六十有一。

程正揆　逸品

程侍郎正揆，筆情縱逸，風韻蕭然，真士大夫筆墨。嘗見其論畫云：「北宋人千邱萬壑，無一筆不減[一]；元人枯枝瘦石，無一筆不繁。」真名語也！惟其畫理精，故能造微入妙如此。畫以士氣爲上，惟其析理精，故其落筆超也。

青溪道人，孝感人，移居金陵。明崇禎四年辛未進士。善屬文，書法李北海，又工畫，嘗[二]欲作《臥游圖》五百卷，或數丈許，或數尺許，繁簡濃淡，各極其致。歸田後優游棲霞、牛首之閒，蕭然高樂，以書畫自娛。

項聖謨　逸品

項孔彰聖謨，筆意雅秀，近師文氏，遠法宋人，尤能領取元人氣韻，頗有思致。大幅邱壑散漫，未能精神團結，蓋以駕馭馳騁之未臻其極也。閒寫花草，松竹木石，簡當不支。煞有見地，並非妄肆譏評。

孔彰，嘉興人。墨林元汴孫。書法宗《閣帖》。明萬曆二十五年丁酉生，順治十五年戊戌卒，年六十有二。

姚允在 逸品

姚簡叔允在，秀韻靜穆，古趣盎然，真能擺脫浙習，另敞門庭。簡叔頗自矜重，不多爲人畫，余僅見一小幀，最愜心之作，骨肉停勻，功力圓到，視世之以浮艷悅人者，真有雅俗之別。觀簡叔畫，真自行自止，不因人熱者。

簡叔，會稽人。工詩。萬曆閒以畫名，山水宗荊、關；人物精工秀麗，在能妙之閒。常流寓秦淮。

楊補 逸品

楊古農補，秀澹潔朗，擅元人之勝，一邱一壑，頗爲名流珍賞。傳世均係小品，余見扇頭、冊頁數種，筆墨簡淡，真無一毫喧熱氣。惜皴太率易，未能遒鍊，殆非古

農得意筆也。古農畫大率類此，名流所稱賞者諒必別有所見也。

無補，由江西清江徙於吳，為長洲布衣。工詩，刻意為清新古淡之學。甲申後，

隱居於鄧尉山。明萬曆二十六年戊戌生，順治十四年丁酉卒，年六十。

胡宗仁　逸品

胡長白宗仁，筆意古質，真有五代以前氣象。早歲規模文五峯，尚爲六法所縛，

晚則出入癡翁、黃鶴兩家，一變其鈎勒渲暈之習，遂臻化境。長白畫天真古淡，脫盡恒

蹊。至構局之奇異，真別有會心，超然塵外。惜傳世甚少，幾等《廣陵散》矣。

彭舉，上元人，與弟宗信、宗智俱以丹青著名。貌傲岸，高蹈絕俗，晚年衲衣拄

杖，反手徐步，修髯從風，見者目為神仙中人。八分書學《禮器碑》，無一點俗

態。工詩。本富家子，老而食貧，不謁時貴，隱居冶城山下，罕與人接。

金俊明 逸品

金孝章俊明，寒香鐵幹，位置精嚴。明季畫梅諸家，均師法王元章，略無通變，孝章獨尌酌於花光、補之之間，別成雅構，疏花細蕊，丰致翾翾，真是詩人胸次，秀韻天成。以古人規格，資我陶鎔，乃始芟薀陳趨，另開門户。

耿庵，吳中高士。初為諸生，入復社，才名籍甚。後謝去，杜門傭書自給。以善書名吳中，鄭虔三絶，耿庵兼之。平生好録異書，不間寒暑。仲子侃亦繼之，故矮屋數椽，藏書滿架也。明萬曆三十年壬寅生，康熙十四年乙卯卒，年七十有四。

傅山 神品

傅青主徵君山，骨格權奇，邱壑磊落，時史描頭畫角之習，掃除净盡，此畫之以骨勝也。骨勝之論，最爲確當。閒寫竹石，卓然塵表，不落恒蹊，胸中自有浩蕩之思，腕

下乃發奇逸之趣，蓋寢淫於卷軸者深也。書卷之益，豈虛語哉！

三年乙巳生。

徵至都，今據全謝山撰《傅先生事略》以戊午年七十四推之，當是明萬曆三十

刻。收藏金石最富，辨別真贋，百不失一，稱當代巨眼。《池北偶談》云年八十

青主，太原人。康熙十八年己未薦舉博學鴻詞。工詩文，兼長分隸書，尤精篆

查士標　逸品

查梅壑士標，博雅好古，人品極高。畫以天真幽淡爲宗，頗爲時流所重。姜白石

云：「人品不高，落墨無法。」蓋二瞻畫有兩種：闊筆縱橫排奡，尚少渾融遒鍊之氣，

狹筆則一味生澀，未能精湛。蓋畫以品重也。將闊狹兩種確究其弊，真六法之微言也。

二瞻，海陽人。勝國諸生，棄舉子業，專事書畫。書法華亭，極超妙。明萬曆四

十三年乙卯生，康熙三十七年戊寅卒，年八十有四。

蕭雲從　逸品

蕭尺木雲從，體備衆法，自成一家，筆意清疏韶秀，饒有逸致。生平所爲畫極夥，均係蕭疏淡遠之作。惟所繪《太平山水全圖》，追摹往哲，工雅絕倫，極爲藝林珍重。古來名家，未有不自成一家而能傳世者。

無悶道人，當塗人。崇禎十二年己卯副車，不就銓選。以詩文辭自娛，兼精六書、六律。采石太白樓下四壁畫五嶽圖，是其手筆。

釋弘仁　逸品

梅花古衲漸江，山水專摹雲林，當時極有聲譽。余見卷册數種，不過筆墨秀逸，並無出奇制勝之處，想是門徒贗作，非眞蹟也。不然，群以雲林推奉之，未免捫突雲林矣。雲林古淡天眞，脱盡縱橫習氣，純以逸氣勝也，豈漸師所能仿哉。

漸江，歙人。本江姓，名韜，字六奇，爲名諸生，甲申後棄去，爲僧。喜仿雲林，

遂臻極境。江南人以有無定雅俗，如昔人之重雲林然，咸謂得漸江足當雲林。

隱居齊雲，不妄為人作。工詩文。新安畫家宗清閟法，蓋漸江導先路也。

汪之瑞 逸品

汪無瑞之瑞，落筆如風雨驟至，頃刻數紙，蓋有輪廓而無皴法，非純詣也。畫以皴法爲要，無皴法斷非佳畫。其論畫有云「能疏能密，有奇有正，方爲好手」，又云「厚不因多，薄不因少」，畫理精妙若此，想所見者非真蹟耳。有此論不應有此畫，豈能言而不能行耶？

無瑞，休寧人。書法宗李北海。為人氣宇軒昂，性情豪邁，有不可一世之概。

趙左 能品

趙文度左，聲名籍甚，雅重一時。余見尺幅數種，似甜熟家數，並無古雋沈鬱之趣，當時之推許過也。盛名之下，並非苛求。確有不能令人心折者。蓋余所見者，想是泛泛

酬應之作，不知此老得意筆，果作何等觀。

文度，華亭人。畫出宋旭之門，蘇松一派乃其首創也。

趙澄 能品

趙雪江澄，畫兼南北，長於臨摹，山水澄墨細謹，種種入妙。余見巨冊一幀，後又得一絹幅，均極得意筆，神韻骨格兼而有之，微嫌稍板，此其所以遠遜石谷也。筆墨靈活，始能造象入妙；板則功力雖深，仍不免爲迹象所拘耳。

方以智 逸品

無可大師方以智，山水純用秃筆，意興所到，不求甚似。余見小冊二幀，極有神韻。蓋畫家用秃筆多無生趣，無道人細筆鈎皴，不事渲染，而生趣天然，令人愛玩不

湛之，潁州布衣。博學能詩，性好弈，又工臨帖，善寫照，臨摹古蹟爲諸名流稱賞。嘗移家東萊，又移膠西，移大梁，晚移濠上，所至人爭重之。

置,真白描高手。能於禿筆中見生趣,非高才卓絕者不能。

密之,桐城人。崇禎十三年庚辰進士,少年科第。書作章草,亦工二王,詩文詞曲甲於東南。甲申後薙髮受具,法名弘智,耽嗜枯寂,粗衣糲食,有貧士所不能堪者。於是謝絕一切,惟意興所至,或詩或畫,偶一為之。然多作禪語自喻而已,不期人解也。

祁豸佳　神品

祁止祥豸佳,山水仿石田翁,氣勢淋漓,筆力挺拔,自有一種不可羈勒之概,豁人心目。但蒼潤中尚少靜逸之趣,學者師其長而捨其短,何在非精進之助也。畫欠靜逸之趣,終不免縱橫餘習。

止祥,山陰人。天啓七年丁卯孝廉。論者評其書不在董文敏右,畫則入荊、關之室,詩文填詞皆有致,能歌能弈,尤能圖章,以至弈、錢、蹴鞠之戲,無不各盡其致。以名孝廉隱於梅市,蓋異人也。

四八

龔賢 逸品

龔半千賢，掃除蹊徑，獨出幽異，自謂前無古人，後無來者。趣嚮極高。但墨太濃重，沈雄深厚中無清疏秀逸之趣。用筆濃重，終難免拙濁之病，學者其知所從事哉。余昔見一小幀，筆墨極淡逸，與習見者不同，知此老之畫，非一味濃重也。

半千，崑山人，流寓金陵。結廬於清涼山下，茸半畝園，栽花種竹，悠然自得。性孤癖，與人落落難合。詩文不肯苟作，嘔心抉髓而後成，惟恐一字落人蹊徑。所著《畫訣》，言近旨遠，精確不磨，初學最宜探討。與樊圻、高岑、鄒喆、吳宏、葉欣、胡慥、謝蓀為金陵八家。

吳宏 神品

吳遠度宏，筆墨縱橫森秀，能萃諸家之長，運以己意，不肯寄人籬落，蓋自闢一徑者也。余昔藏一巨幀，峯巒鬱密，氣勢雄遠，無時史一毫瑣屑態，真大雅不群，可

稱合作。博採諸家之長，更能自立門庭，宜其無美不臻，超然遠俗。

遠度，江西金溪人，後移家金陵。在雲林、白馬閒。

胡玉昆　逸品

胡元潤玉昆，性情孤癖，畫亦如之。用筆設色，好作縹緲虛無態。余昔藏一長卷，用淡墨渲皴，深得元人神趣，境界極空靈淡蕩，作家窠臼擺脫殆盡，真逸品也。觀元潤畫，如閒雲在霄，卷舒自在，不落筆墨蹊徑，洵非擬議可到。

元潤，上元人。宗智子，畫承家學，尤為傑出。

魏之璜　逸品

魏考叔之璜，筆意蒼勁，敷染得宜，淡墨花卉，清逸雅秀，頗有天然之致。山水境界微嫌疏碎，無渾淪氣象，故筆墨淺薄，殊少古韻。後之見考叔畫者，以余言為何如也？確有見地。

考叔，上元人。與弟之克以畫名。性孝友，閭宅三百餘指皆仰給硯田，未嘗析爨。每月必畫大士像，施諸寺院。詩清迥絶俗，行書橅《聖教序》，楷仿歐率。

年近八旬，卒於秦淮水閣。

莊回生 逸品

莊澹庵回生，山水擅長小景，有學堂氣象，文章之餘，旁及繪事，蓋自率胸臆，不拘拘師法也。余見綾本山水一幀，林巒層叠，處處有荒率態，却無一毫甜俗氣，自是文人本色。文人餘事，借此怡情，原非作家可比。

澹庵，武進人。順治四年丁亥進士。工詩古文，山水特其餘技耳。明天啟六年丙寅生。

法若真 神品

法黃石若真，雅善山水，偶然涉筆，便瀟灑拔俗，不染塵氛。余見扇頭小品，筆

力頗極雄健，而清超俊爽，風趣油然在筆墨外，真文人娛情翰墨，自游自止，不爲先匠所拘也。畫有士夫氣，雖隨意揮灑，不落作家窠臼。

漢儒，膠州人。工詩，精書法。順治三年丙戌進士。康熙十八年己未薦舉博學鴻詞未用，後以五經博士通籍，仕至安徽布政使。

笪重光 逸品

笪江上侍御重光，風流儒雅，跌宕多姿，「筆」、「墨」二字闡微入妙。閒寫山水，高情逸趣，橫溢豪端，良由鑒賞精也。肥不俗，濕不溷，視世之有筆無墨、有墨無筆者，相去奚啻霄壤！江上先生筆墨、人品，曲曲傳出，允爲定評。

在莘，丹徒人[三]。順治九年壬辰進士[四]。書法眉山筆意，超逸名貴，與姜西溟、汪退谷、何義門齊名，稱四大書家。工詩文詞，所著《書筏》、《畫筌》，曲盡精微，有裨後學。明天啓三年癸亥生，康熙三十一年壬申卒，年七十。

嚴繩孫 逸品

嚴秋水中允繩孫，筆墨雅韻，欲流逸情雲上。山水、人物、鳥獸、樓臺界劃，罔不精妙，山水深得思翁恬静閒逸之趣，界劃畫直可近跨十洲，遠追千里，真出群手筆。嚴太史筆墨，讀此令人神往。

蓀友，無錫人。前明諸生，康熙十八年己未以布衣薦舉博學鴻詞。精書法，善八分，詩詞婉約深秀，畫鳳尤膾炙人口。歸田後號藹蕩漁人，杜門不出。子泓曾世其學。明天啓三年癸亥生，康熙四十一年壬午卒，年八十。

毛奇齡 神品

毛檢討奇齡，博通經史，落墨便超。余見小品數種，古雋渾脫，書卷之味撲人眉宇。視世之規規於六法者，反爲蹊徑縛也。董思翁云「不讀書人，不足與言畫」信然！卷軸氣，斷非塵襟俗韻所能慕肖而得者，以此知吾輩學問，當一意充拓心胸爲主。

西河,蕭山人。原名甡。康熙十八年己未薦舉博學鴻詞。善書;工詩文詞,下筆千言立就。廣益經術,維持名教,擅百世名。惟攻擊朱子不遺餘力,至鑴書若干卷以示旗鼓,所以不得為醇儒,藝林惜之。明天啓三年癸亥生,案黄鈺《蕭山縣志》年九十有四,康熙五十五年丙申卒。

王武　能品

王忘庵武,位置安穩,賦色明麗,當時頗負重名。此老功力極深,微嫌板木,所作花卉翎羽,殊乏清超生動之韻,蓋以人功勝天分也。古來畫家,天分、人功缺一不可。忘庵之不能並駕甫田者,職是故也。今畫家多宗白雲、新羅、忘庵畫幾成廢格矣。

勤中,吳人。文恪公鏊六世孫,以諸生入太學。性情樂易,生平不趨謁權貴,晚年自號忘庵。明崇禎五年壬申生,康熙二十九年庚午卒,年五十有九。

顧大申 逸品

顧見山大申，山水取法思翁，頗得趨向。其用筆清和圓潤，綽有風情，雖無沈雄古逸之氣，而追摹宋之董巨、元之黃王。其融會通化處，真能高出時流，蕭然遠俗。畫家只要能脫俗格，筆墨已屬不凡。

見山，華亭人。順治九年壬辰進士。詩精深華妙，雲閒自陳臥子後詩格漸衰，見山起而振之，古今體氣足神完，可以接武。

吳山濤 逸品

吳岱觀山濤，殘山賸水，揮灑自然，畫品在青溪、梅磵之間。細密之作，深入元人閫奧，瀟然淡遠，幾無墨路可尋，堪與張風方駕。不爲法縛，不爲法脫，教外別傳，是爲逸品。神化之境，非繢爛之極者不能臻此。

塞翁，錢塘籍，歙人。崇禎十二年己卯孝廉，授陝西知縣。博通經史，能文工

詩，書法勁逸。年八十有七。

陳丹衷　逸品

陳涉江侍御丹衷，筆意簡淡，絕去甜俗蹊徑，真能引人坐清淨地，無一毫縱橫習氣。東坡論畫畫謂「筆略到而意已俱」，涉江畫即筆不到處，意已先矣。此中妙諦，惟善學者會之耳。人但知有畫處是畫，不知無畫處皆畫。惟具筆先之機者，乃庶有此境界。

涉江，金陵人。崇禎十六年癸未進士。法名道昕。性豪爽，事親孝，交游廣。詩文古崛，作畫不名一家，畫成必自題其上，雖三數語亦成一佳文，長篇勿論矣。侍御一切都捐，獨於古小小玩弄物不能忘情。酒閒時出滑稽語，能使人絕倒。

林之蕃　逸品

林孔碩之蕃，山水落筆蒼潤，韻致蕭疏，脫盡作家習氣。但邱壑不甚謹嚴，故精

五六

神每多散渙。此係文人寄意豪素，本非以此爭勝也，賞鑒家遇此等畫，亦賞其雅而不俗可耳。墨戲之作，蓋士大夫詞翰之餘適一時之興趣，與夫繪畫之流大有寥廓。

涵齋，閩人。崇禎十六年癸未進士，授嘉興令。清廉有聲，惟知奉公潔己，不善逢迎上官，遂為鹺使者所劾，竟拂衣歸，一瓢一衲，寂隱山中。

程邃　逸品

程穆倩邃，山水純用枯筆，模糊蓊鬱，別具神味。余見卷冊數種，規格悉仿巨然，但諸家仿巨然多用潤筆，此獨以渴筆出之，一種沈鬱蒼古之趣，迴不猶人，洵是畫中逸品。以枯筆仿巨然，憔垢道人獨創之格，同能不如獨詣，洵然。

垢道人，歙人，自號江東布衣。博學工詩文，尤精篆刻，收藏金石最富，辨別詳細，共推為正法眼藏。品行端愨，敦崇氣節，超出時流也。

萬壽祺　逸品

萬年少壽祺，孤高絕俗，雅善繪事。余藏一山水幀，風神雋逸，惜墨如金，荒寒之態不可把視。蓋無聊之氣一寄於此耳。讀此論，道人之寄情豪素，超然物外，於筆墨中可想見焉。

曹衣出水之妙。所作白描人物，態度淵雅，真有吳帶當風、吳楚間，世稱萬道人。

年少，徐州人。崇禎三年庚午孝廉。自詩文書畫外，琴棊劍器，百工技藝，細而女工刺繡，牗而耒工縫紉，無不通曉。尤精篆刻圖章。國變後儒衣僧帽，往來

周荃　逸品

周觀察靜香荃，畫宗倪、董，筆趣頗佳，此真不爲古人束縛者。李次公題其畫云「視荊關稍潤，較董巨微枯」不誣也。古人用筆，運其神氣於人所不能見之地，故人莫能及，觀靜香畫泂然。此中微妙，當從無筆墨處領取。

花溪老人，長洲人。青州罷政歸，長齋閉戶，罕與人接。題句、書法皆有韻致。

高簡 逸品

一雲山人高簡，尺幅小品秀潔妍雅，頗有風趣。此老務爲簡淡，筆墨清臞，脫盡縱橫習氣。但布置深穩則有餘，局度開張則不足，蓋精於小品者也，若長箋巨幅，則非山人之能事矣。山人之名落小品，蓋由此也。

澹游，吳門人。能詩善畫。明崇禎七年甲戌生，以康熙四十七年戊子年七十五推之。

張宏 能品

張鶴澗宏，筆意古拙，墨法濕潤，儼有前規，蓋師法石田翁，而未能超脫者。觀其布墨，筆鋒拙禿，無超逸渾脫之趣。重濁之病，由於拙禿。夫筆墨一道，須巧拙互用，巧以取奇，拙以入古，方臻妙境。如此，乃得用筆之妙。

君度，吳人。吳中學者都尊崇之。年八十外。

劉度　能品

劉叔憲度，山水千邱萬壑，層出不窮，蓋師法北宋人，得其神髓者。余見巨冊六幀，布置細密，並無靈警生動之韻。麓臺云：「山水用筆須毛，毛則氣古而味厚。」叔憲畫其病正在光耳。「毛」字相形，大是妙諦。

叔憲，錢塘人。畫出藍田叔之門，後又變師大、小李將軍，有出藍之譽。

李念慈　逸品

李屺瞻念慈，山水不拘拘景色，偶然涉筆，倜儻非常，意之所到，筆亦隨之，是真自寫胸臆，不爲境界所縛者。余僅見扇頭小品，瀟灑有致，所乏高韻耳，識者鑒之。天分、人功，俱臻絕頂，乃庶有韻，非易幾也。

屺瞻，涇陽人。順治十五年戊戌進士，爲景陵知縣。康熙十八年己未薦舉博學

鴻詞。詩畫皆擅時名。

沈顥　逸品

沈朗倩顥，筆意秀挺，頗無俗韻。余昔得一巨幀，係仿石田翁者，鈎勒皴擦均極老到，點色亦極清妍；惜石田翁一種沈雄渾厚之趣，未曾摹得一二分，蓋功力不逮也。石田翁浩浩落落，實力虛神，渾然有餘，後人無此力量。

許儀　能品

許中翰子韶儀，花草、蟲魚、鳥獸種種精妙，賦色獨取法宋人，窮極工麗，真絕技也。范質公先生云「子韶畫花能香，畫鳥能聲」，蓋深嘆其寫生精工又能生動，不徒以敷染見長。色澤妍麗，鈎勒精工，仍能饒生動之韻者，惟子韶最爲擅勝。

石天，長洲諸生。詩歌文詞、書法真行篆籀，無所不能。常游白門，名噪甚。惟性好徵逐，故不甚爲人所珍重。

歇公，無錫人。畫本舅氏李采石，有出藍之美。工詩，尤精篆刻，款下印章每以

手畫成，亦絕技也。卒年七十有一。

文點　逸品

文與也點，山水用筆秀挺，不爲前人蹊徑所拘。余昔藏一巨幀，筆墨濕潤，苔點

淋漓，頗無俗韻。生平所作畫，山石樹木多用攢點，幅幅皆同，略無通變，蓋此老寓

意於點者也。借山水抒寫其胸次，古來高人逸士往往如此。

南雲，長洲人。衡山裔孫。隱居竹隖，薦舉國子博士，不就。亂後家破，依墓田

以居，益肆力於詩古文詞，賣書畫以自給，人不得以多金迫促也。巡撫湯文正

公屏車騎訪，問治吳之要，所論皆採行，而未嘗有私瀆。明崇禎十五年壬午生，

康熙四十三年甲申卒，年六十有三。

施霖 逸品

施雨咸霖，山水師法元人，不屑屑景色，一種幽閒静逸之氣，可稱逸品。余見小册八幀，筆致幽秀，頗與楊龍友筆墨相肖，但雨咸落墨微枯，布景太窄，無龍友舒卷自如之趣耳。於微妙處分出高下來，非識真者孰能與於斯！

雨咸，江寧人。壯年游廣陵，後師元四家畫，擺脱俗格，遂臻妙境。

湯右曾 逸品

湯西崖右曾，筆墨舒展自如，機神灑落，有超乎畫家規格之外者。無意爲文，乃得時史所可擬議。余見扇頭小品數種，均係隨意塗抹，雖著墨不多，而書卷之味流露行間，洵非佳趣。語云射較一鏃，弈角一著，勝人處不在多。

西崖，仁和人。康熙二十七年戊辰進士。詩高超名貴，不落凡近。工行楷書法，尺牘華贍流麗。浙中詩派前推竹垞，後推西崖，後有作者，幾莫越兩家外

也。順治十三年丙申生，康熙六十一年壬寅卒，年六十有七。

沈樹玉　逸品

沈蘐夫樹玉，山水、寫生無畫家嫵媚習氣，頗饒幽韻。余昔藏一小幀，係仿倪高士者，筆墨淡逸，無一點煙火氣，極其靈秀。惜篇幅太窄，究屬小品，終不足以制勝也。畫品高視闊步，神生畫外者爲上乘。若篇幅編淺，便成小品矣。

蘐夫，杭州虎林人。善寫生，兼精篆籀。

陳舒　逸品

陳原舒舒，花鳥草蟲得青藤、白陽遺意，山水小品亦疏秀閒冷，更饒韻致。余見花卉冊十幀，設色明净，位置穩稱。所嫌筆墨太光，無奇逸之趣。筆墨最不可光，光則一律，便無機趣。生平又好畫熟紙，故不甚爲人所珍。

道山，原籍嘉善，移居金陵。構小園於雨花臺下，吟詩作畫，怡然自得。

柳塏 逸品

柳公韓塏，筆姿鬆秀，頗能脫俗。余昔藏一長卷，邱壑變換，層出不窮，所畫林木山石均無習氣。惟水口流泉不能自然，而有霸悍之態，此道即癡翁猶以為不易，況尋常畫師也！水口流泉，乃山之血脈貫通處，能安置穩貼，邱壑之理思過半矣。

愚谷，金陵諸生。書法摹李北海，詩臻妙境。

盛丹 逸品

盛伯含丹，畫承家學，隨意揮灑，頗有林下風致，鑒賞家多雅重之。余見卷冊數種，蕭疏淡遠，邱壑間自有靜氣迎人，頗無俗韻。蓋得力於一峯老人，而能神與古會也。畫至神妙處，方有靜氣，其登峰矣乎？

伯含，上元人。茂開子。每過友人處，見几案潔淨，筆墨和適，輒取案上紙隨意揮灑，不自矜慎，人更以此尊重之。

吳期遠 逸品

吳子遠期遠，筆情韶秀，追摹一峯老人，頗有妙境。余藏小册四幀，皴擦純乎披麻，樹法規模宋元各家，極有依據。微嫌邱壑平實，無靈警奇逸之致，殆爲資地所限，不能深造古人也。筆墨固要平正，境界須要離奇，方能入妙。

子遠，丹徒人。畫長於臨摹，極爲名流稱賞。

校勘記

〔一〕「無一筆不減」，書畫會本作「無一筆不簡」。

〔二〕「嘗」，掃葉山房本作「常」。

〔三〕「丹徒人」，掃葉山房本作「江南句容人」。

〔四〕「順治九年壬辰進士」原作「康熙二十一年壬戌進士」，據掃葉山房本改。

下卷　書畫名家

王撰　逸品

王異公撰，親承家學，峯巒樹石無不肖似，至用筆用墨超逸入神，深得乃翁衣鉢。但氣局具體而微，不能若麓臺之沈雄恣肆，另闢町畦也。家法固貴能變，尤貴能守。善於變，必先善於守也。後之慕[一]奉常翁者，觀異公畫已略見一斑矣。

異公，太倉人。工詩文。奉常翁子，傳其大癡法，并能神似。古懷落落，生平不妄交，交必終身無間。

宋珏　逸品

宋比玉珏，詩情畫筆，傾倒名流，所寫山水，脫盡畫史習氣。蓋由其人品高潔，

故落墨清而神腴，簡而意足，自有一種高逸之致，流露尺幅閒，真士人雅構！土氣逸品，往往不入俗目，惟識真者方能賞之。

比玉，莆田人，流寓金陵。前明國子生。工詩，精八分書，錢牧齋、王阮亭都稱賞之。

徐枋　能品

徐俟齋枋，山水取法巨然，兼摹倪、黃，布置穩妥，皴染明净。惟筆鋒太禿，無秀靈勁峭之趣；邱壑亦平實板木，既無生氣，又少變通。蓋畫以人重也，不當於筆墨中求之。

畫無生氣，蓋由拘局形迹，不能脫化渾融。觀此，真爲定論。

昭法，長洲人。明崇禎十五年壬午孝廉。隱居上沙，守約固窮，四十年如一日。湯文正公撫吳時，慕其人，兩屏騶從往訪，不得一面，時並高之。工詩，草書法《十七帖》。與宣城沈壽民、嘉興巢鳴盛為海內三遺民。明天啓二年[二]壬戌生，康熙三十三年甲戌卒，年七十有三。

戴思望 逸品

戴懷古思望，畫法元人，峯巒林壑絕無喧塵。余見巨冊十幀，臨宋元各家，清疏澹蕩，係極得意筆，鬆而不懈，枯而不澀，足徵功力深邃。三折肱知為良醫，畫學亦猶是矣。名畫良醫，同一功用。誰謂畫可輕忽為哉？

懷古，休寧人。精詩詞，工書法，又善鼓琴。性狷介，有潔癖，扁舟往來三吳兩浙閒，遇佳山水輒留連不忍去。

姜實節 逸品

姜學在實節，山水橅法雲林，涉筆超雋，吳下人最重之。余見尺幅數種，峯巒簡淡，林木蕭疏，備極清曠之致。但落筆不甚謹嚴，處處有荒率態，蓋荒率是其所長，亦是其所短耳。高人韻士，都自寫其胸中逸氣，工拙所不計也。

學在，萊陽人。貞毅先生仲子。工詩善書，後寄居於吳。生平篤師友之誼，好

古畏榮，不入城市，以布衣終老。

梅庚　逸品

梅耦長庚，筆墨脫略凡格，不宗一家，偶爾落筆，韻致翩然。余得一山水小幅，疏點林木，山石純用濃墨鉤斫，中略加淡墨皴，不施苔點，真同號國淡妝，丰韻更覺超然塵表。人得天地秀靈之氣，蘊於胸中，抒於挽下，真如清水出芙蓉，天然去雕飾。雪坪，宣城人。康熙二十年辛酉孝廉。工詩文，精八分書。為泰順知縣，竹垞先生所得士，以清藻之才，上下千古，縱覽於吳山、婁水之間，決眥盪胸，以發皇其興致，宜其煙雲巖壑奔赴筆下也。兄清，亦以詩畫著名。

曹岳　逸品

曹秋崖岳，疏秀淹潤，邱壑鬆靈，深得思翁清超神逸之致。余見小册六幀，是最得意筆。董思翁云：「有唐人之致，去其纖；有北宋之雄，去其獷，則得之矣。」觀

秋崖畫，殆深領此語之妙者也。古人神妙處，細心體味，是其筆墨得力關頭也。愜心處豈在多哉？

次岳，泰興人。山水師法董文敏。性情豪邁，北游最得聲譽。

黃鼎 神品

黃尊古鼎，筆墨蒼勁秀逸，頗近麓臺神趣。其臨古之作，尤咄咄逼真，最為入妙，較之王東莊輩特為過之。小幅精妙，大幅稍嫌精彩不足，殆為尺幅所拘，猶未入大家之室也。氣勢雄遠，方號大家。曠亭氣韻神味，一一逼真，蓋未達一間耳。

曠亭，常熟布衣。山水受學於王少司農，後遍游名山，得其體貌。嘗客宋漫堂第，故梁宋聞其遺蹟獨多。順治七年庚寅生，雍正八年庚戌卒，年八十有一。

沈宗敬 逸品

沈獅峯宗敬，筆力古健，極有韻致。生平所為畫，水墨居多，布置山巒樹石，均

極謹嚴，無一毫浮躁氣，足徵讀畫功深。余昔藏小册四幀，妍而不甜，縱而有法，所由名重藝林也。功深，讀畫自然義理浹心，發爲豪墨，與率爾操觚者迥別。

恪庭，華亭人。文恪公荃子。康熙二十七年戊辰進士。明音律，善鼓琴，工詩善畫，性情瀟灑恬雅，無達官氣。康熙八年己酉生，雍正十三年乙卯卒，年六十有九。

戴本孝　逸品

戴務旃本孝，山水擅長枯筆，深得元人氣味。大幅罕見，所作卷册小品，雅與程穆倩筆意相似。蓋穆倩務爲蒼古，脫盡窠臼；鷹阿取法枯淡，饒有韻致，兩家畫各有所長也。自元人專尚枯筆，始變宋人刻劃之迹。逸品之畫，多由此入。

鷹阿山樵，休寧人。老於布衣。詩畫皆超絶。嘗在京師，夜與友人談華山之勝，晨起即襆被往游，其高曠類如此。

沈士充 逸品

沈子居士充，用墨流動，筆法鬆秀，極有韻致。余昔得一山水卷，設色明麗，筆墨超逸，頗爲合作，可與卞潤甫相伯仲，特氣韻稍不逮耳。此中微妙，惟深明畫理者乃能參究而知也。氣韻即從筆中發出，乃庶無心流露，不期然而然也。此理妙在心傳，非能口授。

子居，華亭人。畫本趙文度，爲雲間派。

馬元馭 逸品

馬扶曦元馭，師法南田，逸筆寫生，頗稱入室。余藏墨菜一幀，係臨梅道人者，墨花橫溢，逸趣飛翔，深得沙彌神髓，南田翁不是過也。點墨花須要得從空墜下意，乃始生動活潑。否則功夫縱極到家，仍爲畦徑所縛。真蹟水墨居多，設色妍麗者，均係俗工摹仿。

棲霞，常熟人。爲人孝友，與交誠信而負意氣。詩書極雋雅。卒年五十有四。

楊晉　能品

楊子鶴晉，筆墨追蹤耕煙，種種入妙，可稱能手。但未能另出手眼，擺脫師規，縱極工妙，終不免爲石谷所掩耳。具此功力，何難上窺古人，另立門戶，而徒隨人脚根轉也，異哉！古大家衣鉢相傳，如陳陳相因，有何趣味？蓋守前人之法，渾化其迹，方能自立門庭。

西亭，常熟人。兼工人物、寫真、花草，悉精妙，尤長畫牛。年八十尚强健。

顧昉　逸品

顧若周昉，筆墨極森秀，饒有雅致。較之耕煙翁，具體而微耳。余昔藏一小幀，上有耕煙翁題跋，極爲嘆賞。但觀其落墨布景，均極超逸，微嫌骨格單弱，未能沈雄渾古，所由名落小品也。骨格全從胎性中帶來，縱有元本之功，不能變易。此大家、名家所由分也。

耕雲，華亭人。畫因石谷稱賞，故聲名籍甚。

胡節　逸品

胡竹君節，筆墨超逸，骨格秀靈。雖同守師規，一種超塵拔俗之趣，耕煙翁不能不放其出一頭地。師法所在，善守以端其本，渾化以盡其神，於古人庶有入處。余昔藏一小幀，頗極雅秀，脫盡作家習氣。耕煙翁高足，當首屈一指矣。

釋上睿　逸品

釋目存上睿，山水布置深穩，氣暈沖和，得王耕煙指授，遂臻妙境。余昔得一山水小卷，係仿唐解元筆意，尤極出色者，雖思力薄弱，而一種融和秀逸之致，要亦未可厚非耳。功夫由於後起，渾厚却是性成，有非人力所能轉移者。

井農，婁東人。畫清潤秀拔，名流莫不推挹。

目存，吳人。詩工秀雅潔，與惠士奇、張大受結詩社。畫長於臨摹，其仿唐子畏

尤入妙，蓋其生平所得力也。

蔣廷錫　逸品

蔣南沙廷錫，逸筆寫生，頗有南田餘韻。惜贋本甚多，大約妍麗工緻者，多係門徒代作，非真蹟也。余所見者純乎水墨，折枝窠石以及蘭竹小品極有韻致，在青藤、白陽之間。古人真蹟，一種天然之趣不能強同，後之託名偽作以欺世者，終不免為識者笑耳。

揚孫，常熟人。康熙四十二年癸未進士。士大夫雅尚筆墨者，多奉為模楷焉。

康熙八年己酉生，雍正十年壬子卒，年六十有四。

王世琛　逸品

王寶傳世琛，筆墨腴潤，取境大方，絕無拘牽束縛之態，真士人逸墨！規格雖仿麓臺，而用筆用墨頗極自然，脫盡作家面目。惟司農一種蒼莽渾逸之趣，尚未領會也。以性靈運成法，必有自然之趣，如神與化，非原本之功不易幾也。

良甫，長洲人。文恪公鏊六世孫。康熙五十一年壬辰殿撰。工詩古文詞，風度極恬雅。

王昱　逸品

王東莊昱，山水師法麓臺，極有功力，洵爲司農高足。但過爲師法所拘，未能另闢町畦，終是寄人籬落。余謂初學作畫，原當專宗一家，然學一人斷不可死守一人，未有不爲其束縛者也。今人之蔽，只在不能專攻一家，故諸家皆無入處也。

日初，太倉人。麓臺族弟。所著《論畫》三十則，足徵功力深邃。

溫儀　逸品

溫紀堂儀，山水體貌純摹司農，未免爲師法所囿。夫筆墨一道，總須自立門户，先深入六法中，而後超出六法外，乃能法我兩忘，自游自止。具此見解，何患不登峯造極哉！法必取諸古人，廣收博採，然後我自成家，庶不爲先匠所縛。

可象，三原人。康熙五十一年壬辰進士。少嗜畫，見解獨超，每恨西陸無宗法，後入都，受業於王司農，學遂大進。

王敬銘　逸品

王丹思敬銘，規格摹仿麓臺，不徒形似，并能神似。微嫌境界細碎，無渾淪氣象。王叔明初師趙文敏，後變師右丞、北苑，遂成大家。如專師文敏，未有不爲文敏掩也。余昔藏一巨幀，用筆用墨純從司農神韻中來。特過求肖似，未免拘牽，故終爲師法牢籠，未能擺脫耳。

味閒，嘉定人。康熙五十二年癸巳殿撰。師法麓臺山水，有硯癖，畫不可以貨取，投以片石無不立應。

王愫　逸品

王林屋愫，筆墨秀潔姸雅，極有丰致。余昔得一小幀，係青綠設色，綽有麓臺秀

韻。特筆意薄弱，未能渾厚，故秀潤中無蒼古之趣。苟求進，服習擴而充之，何難與古為徒、追蹤往哲！麓臺筆思蒼渾，純從古大家神韻中醞釀而出。蓋取法乎上，僅得乎中，旨哉斯言！

素存，太倉諸生。奉常翁曾孫。工詩詞，與諸名士往來倡和。

張庚 逸品

張浦山庚，筆意清潔雅秀，饒有韻致。惟姿顏媚弱，無古大家沈雄奇逸之趣，故秀潤有餘，蒼渾不足。余所見扇頭小品，均未能制勝，想是精於鑒賞，於筆墨一道尚未深入古人也。畫中義理，天資高者每能知之，到得下筆時便心手相戾，觀此論庶不敢侈議揮毫。

浦山，秀水人，號瓜田逸史。雍正十三年乙卯薦舉鴻博。工詩畫，尤長古文詞。所著《論畫》洞悉玄微，足為後學取法。康熙二十四年乙丑生。

鄒一桂　能品

鄒小山一桂，花卉極有重名。余家藏有數幀，所繪五色菊用重粉點瓣，後以淡色籠染，粉質凸出縑素上。雖極工麗，究嫌板刻，非雅構也。山水鈎皴率易，尤無氣韻，知當時之聲譽，未足憑矣。花草要傳其神韻，方得天趣。板刻，雖賦色工妙，不足爲好古者賞鑒也。

原褒，無錫人。雍正五年丁未傳臚，仕至禮部侍郎。先生畫傳神爲上，花卉翎羽次之，山水非其擅長也。康熙二十五年丙寅生，乾隆三十七年壬辰卒，年八十有九。

金農　神品

金壽門農，襟懷高曠，目空古人，展其遺墨，另有一種奇古之氣出人意表。使此老取法倪、黃，其品詎定不在婁東諸老下，真大家筆墨也。前無古人，後無來者，吾

於冬心先生信之矣。

冬心翁，杭州人。乾隆元年丙辰薦舉鴻博。好古力學，工詩古文詞，持論不同流俗。客維揚最久。年五十餘始從事於畫，涉筆即古，脫盡畫家之習，良由其所見古蹟多也。漢隸蒼古奇逸，魄力沈雄。印章擺脫文、何，浸淫秦漢。先生筆墨頭頭第一，洵卓絕古今，迥不猶人者矣。以乾隆二十一年丙子年七十推之，當是康熙二十六年丁卯生。

華嵒　逸品

華秋岳嵒，筆意縱逸駘宕，粉碎虛空，種種神趣，無不領取毫端，獨開生面，真絕技也。山人畫，所見不下廿餘本，無不標新領異，機趣天然。直可並駕南田，超越流輩，誠為空谷之音。山人畫全是化工靈氣，盤礴鬱積，無筆墨痕，足令古人歌笑出地。新羅山人，閩臨汀人。善畫工詩，書法六朝，擅三絕之勝。僑居杭州，後客維揚最久。購其遺蹟者，得於淮陽閒居多。晚年歸西湖，卒於家，年已望八矣。

李鱓　能品

李復堂鱓，縱橫馳騁，不拘繩墨，自得天趣，頗擅勝場。究嫌筆意躁動，不免霸悍之氣，蓋積習未除也。此等筆墨，惟冬心一人可稱入古，此外縱極超妙，終不免之獷耳。畫固無定格，總要脫盡縱橫習氣，惟通其理而化其偏，讀此可以豁然開悟。

宗揚，興化人。康熙五十年辛卯孝廉。書法樸古，款題隨意布置，另有別趣，殆亦擺脫俗格，自立門庭者也。後授滕縣知縣。

方士庶　能品

方循遠士庶，天分高明，功力深邃，頗爲一時能手。所寫山水，臨古者多，用筆用墨妙合古人神解。余昔最喜其筆墨，故搜羅極多。使天假之年，定可參四王之席，不得不爲循遠惜也。畫家取精去觕，研深入微，至五十後方能大成。循遠之不能參四王席者，天圃之也。

小獅道人，新安籍，家於維揚。以書法名，行楷結構嚴密，純學思翁。臨池之暇，寄情山水。外若木訥，內實淹貫，真守道之士也。畫法出黃尊古之門。惜中壽而夭。

鄭燮 能品

鄭進士板橋燮，筆情縱逸，隨意揮灑，蒼勁絕倫。此老天姿豪邁，橫塗豎抹，未免發越太盡，無含蓄之致。蓋由其易於落筆，未能以醞釀出之，故畫格雖超，而畫律猶粗也。板橋筆墨頗擅勝場，至論其不能含蓄醞釀，精微之理，幾於入道。

板橋，興化人。乾隆元年丙辰進士。風流雅謔，極有書名，狂草古籀，一字一筆，兼眾妙之長。詩詞亦不屑作熟語。為人慷慨嘯傲，超越流輩。印章筆力模古，逼近文、何。知山東濰縣事，後以病歸，遂不復出。

張鵬翀　逸品

張南華鵬翀，筆墨風秀，設色沖淡，頗無俗韻。余昔藏山水冊十幀，清和疏爽，絕去甜俗習氣，惜古韻不足耳。余又見一巨幀，龍脈牽強，精神散渙，蓋未得養氣之功也。氣韻二字，其理最微。有氣方有韻，韻之不足皆由氣之未充也。

天扉，嘉定人。能詩，善畫。雍正五年丁未進士，仕至詹事。生平事事灑落，人目之為漆園散仙。康熙二十七年戊辰生，乾隆十年乙丑卒，年五十有八。

張照　逸品

張得天照，所寫墨梅疏花細蕊，極其雅秀。余昔藏一小幀，係仿王元章者，橫斜疏影，備極閒逸之致。用墨乾濕得宜，發枝布幹亦頗灑脫，絕無作家習氣。真文人筆墨，雅秀絕塵。梅花標格，非秀雅之筆不足傳其神。近見畫梅諸家，非俗即霸，未免唐突梅花。

得天，華亭人。康熙四十八年己丑進士。性地高明，深通釋氏教。所作詩左礏

右觸，皆禪語也。書法顏、米，為藝林稱重。康熙三十年辛未生，乾隆十年乙丑卒，年五十有五。

董邦達 神品

董東山邦達，筆墨深入古法，神韻悠然，足稱畫禪後勁。微嫌筆鋒近禿，邱壑位置往往鬆懈，未能聚精會神。余昔藏小冊十二幀，係稽拙修先生物，筆意神逸，又饒氣韻，最為傑作。畫之妙處全在筆鋒勁利，方有謹嚴神逸之致，禿則便無奇趣。孚存，富陽人。雍正十一年癸丑進士。好古力學，篆隸亦深得古法。乾隆三十四年己丑卒。

錢載 神品

錢坤一載，筆意奔放，兀傲不群，所寫蘭石最為超脫。畫蘭葉縱筆偃仰，神趣橫溢；石用飛白法為之，遒勁流轉，絕無滯機，真能擺脫俗格，另闢町畦，卓然塵埃之

外！寫蘭與尋常畫法不同，其妙處全在運筆天然，空諸依傍，方爲合作。

籜石，嘉興人。乾隆元年丙辰薦舉鴻博，十七年壬申進士。好學，工詩古文，設色花卉簡淡超脫，得青藤、白陽遺意。康熙四十七年戊子生，乾隆五十八年癸丑卒，年八十有六。

張宗蒼　逸品

張篁邨宗蒼，筆意沈著，山石以乾筆渲皴，後以焦墨積累，林木閒神氣極葱蔚。微嫌筆墨細碎，無渾淪氣。古大家用筆隨濃隨淡，一氣成之，自然精湛，不待焦墨醒也，篁邨特未知其妙耳。一氣落筆，墨氣方和澤有神，自得生動之妙，此即董、巨妙用也。知其解者，旦暮遇之。

默岑，吳縣人。畫出黃尊古之門。以主簿理河工事，乾隆辛未以畫進呈，授戶部主事。年將七十，以老告歸。

項奎　能品

項東井奎，筆意秀雅，頗得元人枯淡之趣，蓋臨古功深也。余見卷冊數種，闊筆氣體蒼老，微嫌板禿；狹筆布置細謹，未能遒鍊，縱極到家，尚爲蹊徑所縛，未到古人神明地位。古人妙處，全要心領神會。不然，雖畢生橅古法，終隔數塵。

牆東居士，嘉興諸生，墨林後裔。工詩畫，卒年七十外。

張洽　逸品

張月川洽，筆意秀逸，思致幽閒，脫盡塵俗蹊徑。余昔藏一小幀，疏林平遠，真得惜墨如金之妙。寫枯樹蕭疏勁逸，姿致翩翩，山石純用折帶皴，無一毫時史習氣，所嫌氣體太小耳。逸品畫亦有大家、名家之分，力量薄弱，氣局褊淺，便成小品矣。

月川，吳人，宗蒼族子。晚年契心禪院，一寫性靈，結廬棲霞山中，不入城市。

錢維城　逸品

錢茶山維城，筆意亦摹仿麓臺，邱壑幽深，樹石靈秀，頗臻妙境。余近見一長卷，起手一段，布景用筆神似司農。所不逮者率嫩處尚多，未能蒼渾。畫雖小道，造微入妙，正不易也。天資高妙，再能以學力濟之，庶幾無美不臻，進乎技矣。

宗磐，武進人。弟竹初，山水亦有名於時。乾隆十年乙丑殿撰。得董東山指授，畫學益進。康熙五十九年庚子生，乾隆三十七年壬辰卒，年五十有三。

王宸　逸品

王蓬心太守宸，乾筆皴擦，極有韻致。中年畫乾皴中尚有潤澤之趣，至晚年則枯而且禿，山石都在形似間，雖爲鑒賞家所珍，而筆墨之精微已失之遠矣。願與識真者靜參之。筆墨精妙，方能爲山水傳神，若非靜觀，難得其理。此論曲盡玄微。

子凝，太倉人，麓臺曾孫。乾隆二十五年庚辰孝廉，仕永州太守。工詩，竹石亦

八八

得古法。康熙五十九年庚子生，卒年七十餘。

羅聘 神品

羅兩峯聘，筆情古逸，思致淵雅，深得冬心翁神髓。墨梅蘭竹，均極超妙，古趣盎然；人物、佛像尤奇而不詭於正，真高流逸墨，非尋常畫史所能窺其涯涘〔三〕者也。涉筆高妙，由乎人品。兩峯氣韻樸古，高出時流，最爲傑作。

遘夫，揚州人，號花之僧。冬心翁高弟。善畫工詩，有《鬼趣圖》傳世，極為名流稱賞。雍正十一年癸丑生，嘉慶四年己未卒，年六十有七。

方薰 逸品

方蘭士薰，筆意秀挺，設色沖淡，花草亦娟潔明淨，綽有餘妍。此等筆墨所嫌無沈雄蒼古之趣，故終覺單薄而無精彩，雖力殫神疲，仍爲蹊徑所縛，未得古人掉臂游行之樂也。作畫能將古人妙處融會豪端，方臻神化。如徒拘守陳趨，終無入處。

蘭坻，石門布衣。書法河南，詩詞閒淡工細，又善古文。所著《山靜居論畫》二卷，竟委窮源，極有根柢。乾隆元年丙辰生，嘉慶四年己未卒，年六十有四。

黃易　逸品

黃小松司馬易，筆意簡淡，所寫山水係冷逸一路。余昔在都門，見紀游册十六幀，傳寫其隨地所得碑刻，頗有逸致，幅幅有覃溪先生小楷碑考，最爲精妙。今往來於懷，用識不忘云爾。逸品畫最易欺人眼目，非深於鑒古者，不易辨也。

小松，仁和人。山東濟寧同知。工詩文；所畫墨梅，饒有逸致；分隸書筆意沈著，脫盡唐人窠臼；篆刻上追秦漢，討論金石，極有根據。乾隆九年甲子生，嘉慶七年壬戌卒，年五十有九。

奚岡　逸品

奚鐵生岡，筆法超逸，最擅勝場。惜鬆秀中不能渾古精湛，蓋由毫尖鬆懈，未能

領取真神也。奉常翁云：「畫不在形似，有筆妙而墨不妙者，有墨妙而筆不妙者。」得此三昧，自然生氣遠出。

錢杜 逸品

錢松壺杜，詩情畫筆，雅秀絕倫，款題亦瀟灑拔俗。余昔藏小册十幀，補漁洋詩意，思致閒逸，頗爲識者珍重。六法雖未到家，而一種書卷之味，油然在筆墨外，是爲詩人逸格。詩家之畫純是性靈天趣，鑒者當略其迹而取其意。

叔美，錢塘人。初名榆。性情閒曠，瀟灑拔俗。畫從文五峯入手，墨梅秀雅静逸，不染塵氛。詩宗岑、韋。字法褚、虞。所著《畫訣》一卷，真深得此中三昧。

蒙泉外史，新安籍，錢塘人。工書善詩，花卉得南田翁遺意，蘭竹尤極超妙，古隸筆意秀逸，高出流輩，篆刻圖章與丁鈍丁、黃小松、蔣山堂齊名，為杭郡四名家。乾隆十一年丙寅生，嘉慶八年癸亥卒，年五十有八。

畫中疵病洗剔略盡，若不細加體認，即蹈其弊轍，猶爾茫然。

張問陶　逸品

張船山問陶，山水雖非專門，秀逸之趣，能脫盡習氣；寫生亦思致瀟灑，機趣翩然。

此係詩人餘技，不可以畫家格律相繩也。與其泥法而有滯氣，何如脫法而存士氣，此中雅俗不可不知。專門之學，自古爲病。惟有書卷之氣者，即一邱一壑、一花一葉，無不可賞玩也。

仲冶，四川遂寧人。乾隆五十五年庚戌進士，仕萊州太守。工詩，尤精書法。

乾隆二十九年甲申生，嘉慶十九年甲戌卒，年五十有一。

王學浩　神品

王椒畦學浩，氣韻沈鬱，筆力蒼勁，深得畫禪精蘊。所嫌用力太猛，未免失之霸悍。具此功力，再能以渾融遒鍊之氣化之，則剛健含婀娜，不難上追四王，另參一席，真畫苑中健將也。

椒畦筆力真能突過前人，但爲雄勁，未免昔人筆過傷韻之譏。

孟養，崑山人。乾隆五十一年丙午孝廉。畫法倪、黃，魄力極大，近今吳松當為第一。詩文及書法均能入古，隸書秀挺。著《山南論畫》數則，立論精當，趨嚮最高。

陳鴻壽 逸品

陳曼生鴻壽，筆意倜儻，縱逸多姿，脫盡畫史習氣。隨意揮灑，雖不能追蹤古人，而一種瀟灑不群之概，不為蹊徑所縛。蓋胸次塵懷既盡，捥下自然英英露爽，良由其天分勝也。作畫必見識高明，襟度灑落，發為豪墨，縱格製未遒，亦足使人寶玩。曼生，錢塘人。嘉慶六年辛酉拔貢，為淮安同知。詩文書畫皆以資勝；篆刻追秦漢，浙中人悉宗法之；八分書尤簡古超逸，脫盡恒蹊。先生愛陽羨之泥，創意造形，範為茶具，藝林爭購之，至今共稱為曼生壺云。道光二年壬午卒。

黃均 逸品

黃穀原均,山水師法婁東,出色之作堪與王異公並駕。用筆用墨,蒼楚有致。所仿北宗,未臻妙境。夫法北宗者多俗格,前代惟唐子畏一人爲能制勝,當代雖耕煙翁尚多遺憾。北宗畫格多俗,不失之雄獷即失之板刻,縱極到家猶然俗格。

穀原,元和人。書法趙松雪,賣畫辭官,怡然自得。

朱昂之 能品

朱青立昂之,筆意勁峭,脫盡恒蹊。中年臨古之作,有筆有墨,深得古人神髓。晚年縱筆揮灑,未免失之尖薄,即邱壑位置亦太刻露,無渾融沈古之氣,所由遠遜古人也。醞釀深醇,亦是畫家妙用。如徒馳騁其筆力,鮮不失之刻露也。

青立,武進人,僑居吳門。善畫工書,均極超逸,爲時人稱重。

湯貽汾 逸品

湯雨生貽汾，思致疏秀，老筆紛披，脫盡時史習氣。畫梅極有神韻，點染花卉，簡淡超脫，筆無滯機。山水所嫌境界細碎，無渾淪古厚之氣。近時畫家多無渾厚之氣，豈真運會使然哉？人特不能自奮耳。閒寫蒼松古柏，縱橫恣肆，墨氣淋漓，頗能入古。

雨生，武進人，寓居金陵。工詩善書。世襲雲騎尉。咸豐三年癸丑，粵匪攻陷金陵，闔門殉節。

戴熙 能品

戴醇士熙，筆意師法耕煙，極有功力。臨古之作，形神俱得，微嫌落墨稍板，無靈警渾脫之致，蓋限於資也。所寫竹石小品，停勻妥貼，尚爲蹊徑所縛，未能另立門庭也。資分、格力兼之者難，百年以來不一二覯，此成家之所以不易也。

醇士，杭州人。道光十二年壬辰進士。咸豐十年庚申，粵匪攻陷杭城，在籍

殉節。

改琦 妙品

改七薌琦，擅長仕女，落墨潔淨，設色妍雅。所繪蘭竹，筆情超逸，不染點塵。巨幅便精神鬆懈，未能謹嚴。殆拘於尺幅，而筆力不足以駕馭之，以胸無邱壑故也。畫仕女，落墨以潔淨爲上。只要能脫去脂粉習氣，便爲好手。

伯薀，工詩詞。其先本西域人，以其祖沒於王事，家居松江。

費丹旭 妙品

費曉樓丹旭，補景仕女，香艷中更饒妍雅之致，一樹一石，雖未能深入古法，而一種瀟灑之致，頗極自然。否則此等畫，苟無書卷之氣，未有不失之俗賴者也。補景仕女最難穩貼，能饒瀟灑自然之趣，即已脫俗矣。

曉樓，吳人。書法南田，極有韻致；尺幅仕女，人爭寶之。

校勘記

〔一〕「慕」，掃葉山房本作「摹」。

〔二〕「天啓二年」，書畫會本作「天啓七年」，誤。

〔三〕「涯浃」原作「涯埃」，據掃葉山房本改。

附錄 閨秀名家

顧媚

横波夫人顧媚，姿態閒逸，丰致絕佳，脫盡閨閣妍麗之習。余昔見一長卷，畫蘭各種，風晴雨露，均極傳神，筆墨外更有一種斌媚之趣，引人入勝，想見姿容絕代，含豪逸然。蘭如絕代佳人，得夫人妙筆與之傳神，庶不負此名花。

眉生，本妓女，龔宗伯芝麓妾，後受封典焉。

李因

李是庵因，水墨花鳥蒼古靜逸，頗得青藤、白陽遺意，真閨閣中翹楚也。當時極有名譽，故贗本甚多，所傳一種骨格蒼老、筆意板木者，賞鑒家須另具法眼，不得隨

人耳食也。閨閣中筆力，當以今生爲第一。

今生，會稽人。工詩詞。海寧光祿葛無奇妾。

馬荃

馬江香荃，寫意花卉設色妍雅，姿態靜逸，絕無點塵，極爲時流爭重。尺幅小品筆意香艷，更饒幽雅之趣。名花如處女，以處女爲名花，真爲雙絕。款書端楷，尤有逸致。今傳世者僞品居多，求之正不易也。

江香，常熟人。扶曦孫女，畫妙得家法，一花一葉人爭寶之。

陳書

南樓老人陳書，花鳥草蟲，風神遒逸，機趣天然，極其雅秀。余昔見畫冊十二幀，係寫各種花草，用筆用墨深得古人三昧，頗無脂粉之習，故好事者多爭購之。閨秀筆墨非板即弱，南樓老人庶幾得中。

上元弟子，秀水人。以子陳群誥封太淑人。卒年七十有七。

桐陰論畫後跋

　　此編但論筆墨當造微入妙，人品高下不計焉。夫士大夫寄意豪素，陶寫性情，不過適一時之興趣，無關品節者也。余就生平所見者漫論之，未免訾議古人，言多未當。然畫雖小道，此中得失，必求深造古人，無微不肖，始爲精詣。豈敢妄論前人，雌黃黑白也？是所望博雅君子折衷焉。甲子春三月，楞煙外史重識。

續桐陰論畫

姓氏小傳　百二十家

朱耷，字雪個，江西人。故石城府王孫，隱於書畫。甲申後號八大山人，山水、花鳥、竹木筆墨縱恣，不拘成法，殆以天趣勝耶。

丁元公，字原躬，嘉興布衣。工詩，兼精繆篆。後髡髮為僧。所見扇頭山水，境界靈異，其胸懷蓋有不可一世者。

黃宗炎，字晦木，餘姚人。忠端公尊素仲子，崇禎時明經。工繆篆，善製研，畫宗李、趙兩家。

歸昌世，字文休〔一〕，崑山籍，移居常熟。太僕有光孫。工詩古文，書法晉唐，兼工印篆。與李流芳、王志堅稱三才子。蘭花、墨竹，均臻神妙。明萬曆二年甲戌生，

順治二年乙酉卒，年七十有二。

米萬鍾，字仲詔，號友石，關中人。萬曆二十三年乙未進士。行草得家法，畫與董思翁齊名。余見其仿大米軸，極其神妙。

黃向堅，字端木，吳人。山水疏秀蒼老。尤以孝稱，卒年六十餘。

談志伊，字公望，號學山，無錫人。以父廕官中府經歷。兼工文翰，字學《曹娥碑》。花卉翎毛娟秀可愛。

凌必正，字蒙求，號貞卿，太倉人。崇禎四年辛未進士。花卉拘守宋人法，未能生動。

文從簡，字彥可，號枕煙老人。崇禎十三年庚辰拔貢。書宗李北海，畫承家學。

朱一是，字近修，海寧人。崇禎十五年壬午孝廉。詩文雄視一世，畫宗法元人，尚為蹊徑所縛。

明萬曆二年甲戌生，順治五年戊子卒，年七十有五。

顧見龍，字雲臣，太倉人。工人物，所見卷册畫軸雖極精到，均未脫畫工習氣。

明萬曆三十四年丙午生，以康熙二十三年甲子年七十推之。

崔子忠，字道母，號青蚓，崇禎時順天諸生。以文學知名。所見人物筆意板滯，定非真蹟。

魯得之，字孔孫，錢塘人，僑寓嘉興。李日華弟子。書法歐、顏，墨竹爽勁清利，真翰墨中精猛之將也。

藍瑛，字田叔，號蜨叟，錢塘人。山水奇古，極北宗雄獷之觀。

魏之克，字和叔，更名克，考叔弟。工詩。余見扇頭山水，筆意平實，無靈警生動之趣。

樊圻，字會公，上元人。山水、花卉、人物似於北宗爲近。

鄒典，字滿字，吳縣人。所畫花草清超拔俗，不染塵氛。

勞澂，字在茲，吳人。足迹所歷，詩畫寄意。山水係蒼老一路，工細之作尤極精到。

張一鵠，字友鴻，號忍齋，金山人。工詩文。順治十五年戊戌進士。山水法元

人，未脫宋人板刻之習。

胡慥，字石公，金陵人。山水、人物均極蒼老，畫菊能傳百種之神，尤擅長也。

米漢雯，號紫來，宛平人。萬鍾孫，順治十八年辛丑進士，工詩，康熙十八年己未舉博學鴻詞。書畫皆宗南宮，均臻神妙。

朱彝尊，字錫鬯，號竹垞，秀水人。工詩古文詞，學問淵深，著述甚富。康熙十八年己未舉博學鴻詞。所見扇頭山水，筆墨濕俗，並無逸致，定非真蹟。明崇禎二年己巳生，康熙四十八年己丑卒，年八十有一。

徐釚，字電發，號虹亭，吳江人。工詩古文詞。康熙十八年己未舉博學鴻詞。

高層雲，字謖園，號二鮑，華亭人。康熙十五年丙辰進士。工詩。所見山水筆墨粗率，定非真蹟。明崇禎七年甲戌生，康熙二十九年庚午卒，年五十有七。

梅清，字遠公，號瞿山，宣城孝廉。詩名江左，山水松石別有神韻，脫盡恒蹊。

諸昇，字日如，號曦菴，仁和人。蘭花竹石功力極深，惜失之勻矣。

葉欣，字榮木，雲間人，流寓金陵。畫似甜熟家數，不足珍也。

程鵠，字昭黃，徽州人。所見山水筆墨工緻，惜無渾灝流轉之趣。

陳卓，字中立，北京人，家金陵。山水工細，堪與劉叔憲並駕。

王嘉，字逸上，華亭人。畫法思翁，而靈秀不逮矣。

吳賓，字魯公，華亭人。山水工細，北宗流派。

李根，字雲谷，侯官人。工詩，小楷得晉魏法，精篆籀，圖章追秦漢，山水秀挺，脫盡縱橫習氣。

姜廷幹，字綺季，山陰人。王勤中弟子。詩文入妙，所見扇頭花卉，綽有韻致，不徒以筆力見長。

陸灝，字平遠，號天乙山人，華亭人。山水疏爽，所乏逸趣耳。

葉有年，字君山，南匯人。山水清疏，尚未入妙。

王㮮，字安節，秀水人，移家金陵。工詩，山水學龔半千，筆墨薄弱，未能入古。

金侃，字亦陶，孝章子。工詩，梅花工秀，神似乃翁。

安廣譽，字无咎，無錫人。以茂才入太學。畫本家學。

顧知，字爾昭，號野漁，錢塘人。精山水，氣味靜逸，不讓元人。

張遠，字超然，號天涯，閩侯官人。康熙三十八年己卯解元。工詩，畫法蕭疏，頗饒士氣。

羅牧，字飯牛，寧都人。能詩善飲，工楷法。僑居南昌，祖之者謂之江西派。畫筆近板，不足重也。卒年八十外。

禹之鼎，字尚吉，號愼齋，江都人。傳神極精妙，山水未脫町畦。以康熙二十五年丙寅年四十推核之，當是順治四年丁亥生。

安璿，字孟公，無錫人。所見扇頭花鳥深得包山、白陽神趣。

嚴泓曾，字青梧，繩孫子。山水秀逸，可以接武。

蔡遠，字月遠，號天涯，閩人。王石谷弟子。山水稍遜楊西亭，畫牛實伯仲也。

戴大有，字書年，杭人。所見士女，極豐肥妍雅之致。

金永熙，字明吉，蘇州人。麓臺弟子，秀潤之趣，頗得師傳。

周復，字文生，無錫人。山水小品秀逸，巨幅便近濃俗。

洪都，字客元，錢塘人。山水老健，自立門庭。

鈕貞，字元錫，震澤人。工琴，山水蒼渾，頗見功力。

鄒溶，字可遠，無錫人。山水全用濕筆，殆有墨無筆[二]者。

李寅，字白也，江都人。畫法北宋，未臻妙境。

蕭晨，字靈曦，號中素，揚州人。人物、山水均極老到，惜無書卷之氣耳。

蔣深，字樹存，號蘇齋，吳人。工詩文，兼精八分書，生平著述甚多。所見蘭竹

陸癡，名翽，字日爲，遂昌人，居松江。山水雖非正宗，而邱壑位置另饒古韻。

嚴怪，本名戴，字滄醅，華陽人。山水好造奇境，不同尋常筆墨也。

張愷，字元枝，無錫人。廣譽弟子，出色之作堪與張復、張宏並駕。

鄒顯吉，字黎眉，無錫人。十三補諸生。寫生有「鄒菊」之名，爲時推重。

花卉，均有逸致。

顧文淵，字文寧，號湘源，常熟人。工詩善書，山水清穩，畫竹入妙品。

赫頤，號澹士，滿洲人。山水雅近麓臺，未能渾化。

唐岱，字毓東，號靜巖，滿洲人。王麓臺弟子。山水貌似，骨格遠遜。

勵宗萬，字衣園，文恭公廷儀子，直隸靜海人。康熙六十年辛丑進士。所見山水軸，筆墨靜逸，饒有士氣。

鄒士隨，字景河，號晴川，顯吉子。雍正五年癸卯進士。工詩歌、古文、山水規模大痴法。康熙二十六年丁卯生。

蔣溥，字質甫，廷錫子。雍正十二年庚戌傳臚。花卉善承家學。康熙四十七年戊子生，乾隆二十六年辛巳卒，年五十有四。

王邦采，字貽六，無錫諸生。工詩文，書畫跌宕超逸，均臻妙境。

李方膺，字虬仲，號晴江，南通州人。松竹梅蘭，皆極蒼老。

高其佩，字韋之，號且園，隸籍漢軍。工詩。余見其筆畫人物，深得吳小仙神韻，世人競稱其指畫，可怪也。雍正十二年甲寅卒。

李世倬，字漢章，號穀齋，三韓人，隸籍漢軍。高其佩甥。工詩，山水蒼老，所嫌瑣碎耳。

佟毓秀，字鍾山，襄平人，隸旗籍。山水蒼古，係北宋雄獷一路。

圖清格，字牧山，滿洲人。工詩，寫菊蒼老，胡石公流亞也。

陳撰，字楞山，號玉几山人，自言鄞人，居錢塘，寄寓江都。舉鴻博不就。詩有逸才，天然高潔。山水寫生，與李鱓相伯仲。

丁敬，字敬身，號鈍丁，錢塘人。邃於金石，摹印古質，上追秦漢，工詩文，所畫梅花，饒有古致。

汪士慎，字近人，號巢林，歙休寧人，流寓揚州。工詩，墨梅蘭竹均極超逸。

高鳳翰，字西園，晚號南阜老人，膠州人。工草書、繆篆、印章，有研癖，畫法狂譎有奇氣。乾隆八年癸亥年六十有一。

黃慎，字瘻瓢，閩人。雍正間布衣。工詩，以孝稱，畫人物蒼老生動，書學素師，兼擅其勝。

閔貞，字正齋，江西人，僑寓漢口鎮。人物極蒼古。有閔孝子之稱。

姜恭壽，字靜宰，號香巖，如皋人。乾隆六年辛酉孝廉。所見山水册十幀，瀟灑勁逸，脫去時習。

王鳳儀，字審淵，麓臺曾孫。乾隆十二年丁卯孝廉。山水淡逸，不變宗風。

錢維喬，字竹初，維城弟。乾隆二十七年壬午孝廉。工詩，畫法秀逸，饒有士氣。乾隆四年己未生，嘉慶十一年丙寅卒，年六十有八〔三〕。

張敬，字芷園，號雪鴻，先世桐城，移籍江寧。乾隆二十七年壬午孝廉。工詩，兼精篆隸，山水、人物、禽鳥均未脫金陵派習氣。

翟大坤，字子垕，號雲屏，本籍嘉興，寄居吳門。山水兼綜各家，均極老到。子繼昌，世其學。

董誥，字西京，號蔗林，邦達子。乾隆二十八年癸未傳臚。工詩古文詞，畫稟承家學，雅有名譽。嘉慶時卒，年七十以外。

余集，字秋室，錢塘人。乾隆三十一年丙戌進士。工詩，精書法，有三絶之譽。

所見士女筆意妍雅，高出時流。道光三年癸未卒，年八十以外。

劉錫嘏，字淳齋，直隸通州人。乾隆三十四年己丑進士。所畫墨梅，蒼老有致。

邊壽民，字頤公，山陽縣諸生。潑墨蘆雁頗有聲譽。

畢涵，字焦麓，陽湖人。山水力追古法，近時作手。識者議其無清超神逸之致，篤論也。

吳枟，字逸泉，無錫人。所畫人物工細生動，人莫能及。

康濤，字石舟，錢塘人。畫人物、士女在能、妙之間。

姜漁，字笠人，安徽人，僑居吳中。點染花卉，妍麗超脫。

潘恭壽，字慎夫，號蓮巢，丹徒人。工詩文，山水仿文衡山，畫上題署都倩王夢樓爲之。

雍正十年壬子生，嘉慶十二年丁卯卒[四]，年七十六。

關槐，號晉軒，仁和縣人。乾隆四十五年庚子傳臚。畫得董蔗林法，刻意橅古，有出藍之美。

乾隆六年辛酉生，五十九年甲寅卒，年五十有四。

黃鉞，字左田，當塗人。乾隆五十五年庚戌進士。工詩，山水疏秀，雅善收藏。

顧王霖，號容堂，鎮洋人。乾隆五十五年庚戌進士。山水蒼勁，未能遒鍊。

何道生，字蘭士，山西靈石人。工詩文。乾隆五十二年丁未進士。山水有秀韻。

沈鳳，字補蘿，號凡民，江陰人。雅善書法，尤精金石，山水用乾筆，未能融化。

王玖，字次峯，號二癡，石谷曾孫。畫承家學，略爲變通。

張賜寧，號桂巖，直隸滄州人。山水老健，花卉魄力極大，近時作手。

王顥，字春明，金匱拔貢生。墨竹清超雅秀。

張棟，字鴻勳，號玉川，吳江人。博學工詩古文，畫法雖私淑王原祁，仍爲蹊徑所拘耳。

俞琨，字企塘，號是齋，無錫人。工詩賦，畫法元人，筆端頗有逸致。

屠倬，字琴塢，錢塘人。行書有古韻。嘉慶十三年戊辰庶常。山水蒼潤，不落作家窠臼。

朱鶴年，號野雲，維揚人。錢叔美畫友，山水亦疏秀。

錢東，字東皋，號玉魚生。工詩詞，叔美從兄。所畫花卉頗極妍雅。

陳韶，號花南，青浦人。善詩。山水停勻，未能遒鍊。

鮑汀，字南行，號若洲，無錫諸生。工近體詩，山水秀逸，頗得筆情墨趣。

蔣和，字仲和，金壇人，移家梁溪。工隸書，拙老人孫。墨竹有氣勢。

周笠，字贊元，號雲巖，吳人。工寫照，能詩，山水、花卉均摹南田，士女亦雅潔。

汪恭，字恭壽，號竹坪，休寧人。山水、花卉、翎毛俱工，行楷書法神似王夢樓。

顧洛，字西梅，錢塘諸生。所見士女妍麗而無脂粉習氣，高手也。

姜壎，字曉泉，松江人。士女清潔妍雅，絕無點塵。

楊天璧，字繡亭，號宿庭，上元諸生。山水秀麗，頗負盛名。

許庭堅，字鄰石，號次谷，金匱諸生。工詩文詞，山水蒼渾，絕去佻薄習氣。

沈唐，字樹堂，號蓮舟，錢塘人。奚鐵生弟子，山水筆致雅近師傳。

顧應泰，字雲鶴，無錫諸生。人物仿李龍眠白描，脫盡煙火氣。書法褚河南，極

冷逸之致。同里王鼎標得其傳。

畢簡，字仲白，陽湖人。焦麓子。工詩，書法雅秀。近見扇頭山水，筆墨蒼潤，頗得古法。大屏幅家數甜熟，尚未入妙。咸豐十年庚申殉粵匪難，時年八十。

王玉璋，字鶴舟，僑寓吳門。山水專攻麓臺，形模肖似，靈秀不足也。

顧蕙生，字竹畦，無錫人。國學生。工詩。山水摹仿各家，自成一局。族姪德垣得其傳。德垣，響泉先生曾孫，號星堂，國學生。咸豐十年庚申殉粵匪難，年僅四十餘歲，不克竟其造就，惜哉！

馮箕，字棲霞，錢塘人。人物、花卉均有韻致。

翁雒，字小海，震澤人。草蟲、水族均有生趣，畫蛔尤極著名。

校勘記

〔一〕「文休」原作「休文」，據《二編》歸昌世條乙。

〔二〕「有墨無筆」書畫會本作「有筆無墨」。

〔三〕「六十有八」原作「五十有八」，考乾隆四年至嘉慶十一年爲六十八年。

〔四〕「卒」原脱，據《三編》畢涵條補。

桐陰論畫二編

自叙

《桐陰論畫初編》同治甲子新春作於大梁旅舍，刊行海內已十六年矣，謬爲識者稱賞。余生平所見名蹟最富，自庚午九秋來粵，倏已十年，於收藏好事家所見亦復不少。今一官匏繫，故我依然。驚歲月以如馳，光陰虛擲；悵年華之漸富，心力將衰。爰就生平所弆藏、寓目者，重爲評論，計二百四十家，分爲兩册：《二編》由明季至本朝康熙年止，計一百二十家：《三編》由雍正至道光年止，計一百二十家。其人品、學問，善善從長，不敢稍參末議。至筆墨不過文人餘事，與品節無關，是以謬抒臆見，漫爲評隲，與《初編》同一體例。惟措詞遣調諸多覆沓，知不免爲識者所笑。然畫之妍媸，略有分別，不敢以阿好徇衆，亦不敢以矯情忤俗也。知我者，尚祈折衷而教正之。光緒六年庚辰秋七月，秦祖永記於循州官廨。

秦緗業叙

族子逸芬著有《桐陰論畫初編》，刊行已久，余已序之詳矣。兹復以《二編》、《三編》稿本見寄，余略爲點定，並書數語歸之。逸芬畫宗婁東，然前乎此、後乎此者亦不乏名家，逸芬固泛濫及之，加以評論。其大旨薄畫工而進士大夫，鄙專門而取偶然游戲之筆。若文氏諸門人、王氏石谷諸門人，麓臺諸門人，無一出人頭地者，所謂「隨人作計終後人，自成一家始逼眞」也。麓臺弟子若東莊、丹思輩，亦具體而微，在子鶴、雪坡之上；然終不越其師之範圍。韓子所云「弟子不必不如師」，殆虛語耳。他如宋牧仲、朱竹垞、姜西溟諸公，皆文人餘事，而反非專門名家可及，此所以畫之重書卷氣也。是編出而世之論畫者知所折衷已。光緒辛巳春日，緗業序。

古之董、巨、二米俱用濕筆，自雲林子喜用渴筆，釋漸江宗之，遂有徽派之目。而鄒衣白、程穆倩俱以渴筆見長。而濕則易俗，是編中所謂濕俗，實痛下針砭。曩

見王廉州、吳漁山亦間有此病，或疑其僞。而不盡然，此關乎用筆之不能空靈，非濕之爲累也。惟時史其常，大家其偶而已。因並識於此。

桐陰論畫二編　秦緗業叙

桐陰論畫二編目錄

上卷

陳繼儒 逸品

陳仲醇繼儒，學博才高，研精繪事。所見梅花冊子，蒼老渾古，理法雙清；山水畫幅，秀挺勁峭，神韻兼備。眉公畫格蒼老勁挺，惜無澹宕柔逸之致。惟思翁鬆靈超逸之致，真如百鍊剛化爲繞指柔，非眉公所能及也。平允之論，令人心折。

眉公，華亭諸生，棄去，結茅小崑山之陽，修竹白雲，焚香晏坐，絕不與戶外事，董思翁嘗作來仲樓以招之。閒作山水，奇石梅竹，點染皆出人意表。爲人重然諾，饒智略，妙得《老子》、《陰符》之學。工詩文，雖短翰小詞，皆極風致；書法在蘇、米之間。屢列薦牘，堅臥不起。嘉靖三十七年戊午生，崇禎十二年己卯卒，年八十有二。

李日華　神品

李君實日華，蒼鬱秀潤，欒翁賞其少變北苑，有出藍之美。余物色廿餘年，絕無所見。甲子春，明誼老收一卷，蹊徑頗似，惜無鬆靈蒼渾之致，且墨色呆滯，未能融化，仍爲託名贗作無疑也。竹懶先生筆墨，欒翁傾倒若此，惜不得一見，以開眼界。

九疑，別字竹懶，嘉興人。萬曆二十年壬辰進士，由制科仕至太僕少卿。畫亞於董文敏，詩文奇古，妙於書法，精鑒賞。爲人和易安雅，淡於仕進，所著《紫桃軒雜綴》及《畫媵》諸編，文雖小品，足供藝林幽賞。嘉靖四十四年乙丑生，崇禎八年乙亥卒，年七十一。

王思任　逸品

王季重思任，仿米家數點、雲林一抹，饒有古雅靜逸之趣。向見一小幅，淡遠空闊，林木森秀蕭疏，極蒼茫平遠之致；鈎皴山石，格高韻逸，神似迂翁，真能以少許

勝人多許也。先生畫格高韻逸，非寢饋雲林不能有此境界。遂東，山陰人。萬曆二十三年乙未進士，歷任藩臬，仕至禮部右侍郎。少攻制舉業，蜚英文苑，更好為古文詞，湔滌塵粃，務臻險秀，東南髦俊推為風雅宗盟。其書畫與董思翁、陳眉公相伯仲。

米萬鍾 神品

米仲詔萬鍾，馳騁翰墨，風雅絕倫，當時有「南董北米」之譽。向見仿米老巨幀，氣勢灝瀚，煙雲溪鬱，格律仍復謹嚴，而筆端奇逸之趣，蒼蒼莽莽，溢於紙素，令人探索無盡。友石書與思翁齊名，畫又奇逸蒼莽，神似米老，其品詣之高已可概見。

友石，關中人。襄陽後裔，以錦衣籍家於京師。萬曆二十三年乙未進士，由縣令歷藩臬，仕至太僕少卿。山水仿倪迂，花卉似陳白陽。多蓄奇石，故善畫石，有襄陽風。行草得家法，尤善署書，擅名四十年，書蹟遍天下。著有《篆隸考譌》。卒於崇禎二年戊辰。

張瑞圖　神品

張二水瑞圖，骨格蒼勁，點染清逸，用筆與王孟津相近。曾藏一紙本長幅，樹石蕭疏，筆力挺拔。此老性不耐皴，鈎勒雖極有魄力，皴擦却毫無襯貼，終覺失之太簡，未能元氣渾淪也。二水筆墨軒軒健舉，脫盡軟甜濃俗習氣。

長公，泉州晉江人。萬曆三十五年丁未殿試第三人，仕至建極殿大學士，召入內閣。山水法大癡，書法奇逸，鍾、王之外另開蹊徑。相傳張係水星，懸之書室中可避火厄。

陳元素　逸品

陳古白元素，寫蘭葉縱筆偃仰，墨花橫溢，超然出塵，得文衡翁之秀媚，而更氣厚力沈，青出於藍，爲王酉室、周公瑕所不及，真可稱與花傳神，爲學古者進一籌矣。衡翁畫蘭，深得趙文敏神髓，爲明代第一。古白略爲變通，更臻神妙。

古白，長洲諸生。擅長墨蘭，寸縑尺素人爭寶之。早負才名，萬曆三十四年丙午鄉試，已擬解首，同鄉司提調者以小嫌厄之，竟撤去。古白以義命自安，無幾微見於形色，一時名輩多從之游。工詩文，楷法歐陽，草摹二王。歿後同人私諡貞文先生，有著述傳世。

鍾惺 逸品

鍾伯敬先生惺，自稱晚知居士，言晚年方知筆墨，深自喜幸，故云晚知。先生畫得之於詩，從荒寒一境悟入，故筆墨簡淡，神趣冷逸，無一毫喧熱氣，蓋得力於詩者深也。筆墨精微，造化所秘，本未易知。今人佁口而談筆墨，思伯敬晚知之旨，能無愧耶？

退谷，景陵人。萬曆三十八年庚戌進士，仕至福建提學僉事。位置竹樹陂岸，多作寒河之景。為人嚴冷，不接俗客，愛游名山，所至必窮其幽邃。詩品幽深孤峭，名滿區宇。晚年逃於禪。萬曆二年甲戌生，天啟四年甲子卒，年五十有一。

王心一 逸品

王純甫心一，幼有大志，不願俯首藝事，志節實矯矯。曾見山水中幅，筆墨秀嫩，氣韻靜逸，簡淡中另有寒冷之氣，恰人心目。雖師法陳堯峰，而用筆措思正不同也。堯峰筆意蒼老，在商谷、叔寶之間。純甫筆致秀潤，正與相反。

元渚，一號半禪野史，吳縣人。萬曆四十一年癸丑進士，授行人，累遷刑部左侍郎，署尚書。初生寒素，為陳煥入室弟子。畫仿大癡，書法坡公，極精妙。

張復 能品

張元春復，骨格蒼老，雅近石田，兼擅諸家之長，時稱能手。余家藏大堂軸，魄力沈雄，皴染濃厚。惟嫌毫端濕濁，元人靈秀神逸之致全未領會。所由博涉諸家，不能研精去粗也。以元春功力，如能專師倪、黃，濕濁習氣自掃除净盡。

苓石，無錫人。隆、萬時老畫師，年逾八十，揮灑不倦。初師錢叔寶，頗擅出藍

之譽。山水於荆、關、范、郭、馬、夏、倪、黃無所不有，而自運其生趣於蹊徑之外。人物以沈石田為宗，而工緻過之。當時從學者甚眾。

歸昌世 神品

歸文休昌世，氣息蒼渾，骨格崚嶒，脫盡明中葉粗豪習氣。蘭花墨竹，鬆靈沉着，神趣橫溢，在青藤、白陽之間。文、沈畫得之梅道人，均不免粗豪習氣。文休取法倪、黃，故能不染其習。余所見者，多蘭竹一路，山水之精密工緻者，僅得諸傳聞也。

假菴，崑山籍，移居常熟。太僕有光孫，勝國諸生。十歲能詩，早棄舉業，發憤為古文詞，書法晉唐，善草書，兼工印篆。與李流芳、王志堅稱三才子。明萬曆二年甲戌生，順治二年乙酉卒，年七十有二。

黃道周 神品

黃忠端公道周，畫格磊落，奇氣鬱勃，純乎士氣。所見卷册屏幅，行草居多，筆

意離奇超妙，深得二王神髓。蓋先生畫，渾灝流轉，元氣淋漓，實由其書溢而爲畫也。書與畫同一關紐，觀先生書便可想見先生畫境也。

十三年乙酉生，順治三年丙戌殉節，卒年六十有二。

幼元，號石齋，一字蝎若，閩之漳浦人。天啓二年壬戌進士，仕至禮部尚書。真草隸書，自成一家。工詩文，以文章風節高天下，嚴冷方剛，不諧流俗。明萬曆

倪元璐　逸品

倪文正公元璐，曾見文石一幀，鈎勒凹凸，皴染淋漓，蒼潤古雅，頗饒別致。書法靈秀神妙，與畫同一關紐。蓋先生天分既高，而又學力深邃，宜其落墨超逸，秀絕人寰也。先生畫靈秀天成，非學力所能擬議。

玉汝，號鴻寶，上虞人。天啓二年壬戌進士，入詞林，歷官至戶、禮兩部尚書。明亡殉節，與黃石齋同科，風節文章亦絕相似。書畫俱工，行草尤極超妙。萬曆二十一年癸巳生，崇禎十七年甲申卒，年五十有二。

丁元公 逸品

丁原躬元公，奇思迅發，筆墨空靈，頗得煙雲滅没之趣。舊藏金扇面一頁，洗盡畫家畦徑，墨與色融化無痕，其妙在筆情墨趣之外。人物、佛像均熠熠有生氣，其胸懷蓋有不可一世者。設色融化，筆墨自然，脱盡畦徑，其妙不可思議。

原躬，嘉興布衣。性孤潔，寡交游。晚年為僧，名净伊，字願菴，嘗遍訪歷代佛祖高僧真容，始自天竺大迦葉尊者，迄明季蓮池大師，繪為巨册，而各識其事蹟於後。《静志居詩話》云：「元公書畫俱臻逸品，兼精繆篆，詩不屑作庸熟語。」

朱翰之 神品

七處和尚朱翰之，江南老畫師也。丁卯於京邸見誼老藏一幀，筆情淡宕，畫境如春雲浮空，流水行地，脱盡筆墨痕迹。於極蒼古中寓以秀好，極點染處見其清空，

可稱合作。畫須楮墨之外別有生趣迎人，令閱者目動心搖，始稱快筆，七師畫泂然。

睿鬠，金陵人。晚乃削髮，從芘荔游，自名七處，人稱之曰七師。數椽南郭外，蕭然瓢笠。不肯輕為人落筆，但數過諸蘭若，衲子有求必應。師望八始寂去[一]。沒後片楮尺素，人皆以多金購之，並南郭諸衲子所有，皆為人索取殆盡矣。

孫克弘 能品

孫允執克弘，博雅好古，體貌疏野，有晉唐人風致。繪事罔不精妙，折枝花鳥得徐、黃生動之韻。山水見一長卷，用筆用墨饒有古意，惟簡略率易處，未脫馬、夏習氣。雪居花卉頗負盛名，山水不免北宗遺習。

雪居，承恩子，以廕授應天府治中，擢漢陽太守。繪事山水花鳥、竹石蘭草以及仙釋佛像，無不精妙。正書仿宋仲溫，隸篆上追秦漢。嘉靖十一年壬辰生，萬曆三十八年庚戌卒，年七十有九。

談志伊 _{逸品}

談公望志伊，花卉翎毛點染娟秀，得宋人法外之趣。舊藏金扇面一頁，畫芙蓉花鳥，點色妍麗，着葉筆鋒勁逸，深得古法，枝幹和柔生動，脫盡筆墨痕迹。品詣在沱江、少谷之間。寫生筆意如此，可稱能手。

思重，號學山，無錫人。以父廕官中府經歷。工花卉翎毛，兼工文翰，字學《曹娥碑》。

顧見龍 _{能品}

顧雲臣見龍，工人物故實，寫真逼肖，爲時稱重。余見佛像巨幅，莊嚴華美，氣局崇宏。筆墨雖極精細，純乎畫工作氣，即所畫湯文正公像，亦不過得其形似，並無頰上添毫之妙也。畫工習氣，最爲筆墨之累，非天資卓絕者不易擺脫也。

雲臣，太倉人。工人物寫照，臨摹古蹟一時難別真偽，雖非虎頭再世，堪與十洲

割席。明萬曆三十四年丙子生，以康熙二十三年甲子年七十推之。

安璿　逸品

安孟公璿，博覽群畫，工巖壑平遠。余所見扇頭花鳥，着墨生動，設色妍雅，深得包山、白陽神趣。賦色妍麗，而能以雅秀出之，寫生之能事已盡。吾鄉工畫者代不乏人，前明安氏人材薈萃，稱盛於前，鄒氏黎眉實繼起於後也。

孟公，無錫人。前明安紹芳族子，畫得家學，山水、花卉均臻妙境。

朱耷　神品

八大山人，襟懷高曠，慷慨悲歌，隱於書畫。所見卷册畫幅數事，筆情縱恣，生趣油然，雖一枝一葉，逸氣拂拂生指腕間，真所謂拙規矩於方圓、鄙精研於彩繪者也。畫不論工緻與寫意，總要有逸氣方人三昧。

山人，江西人。姓朱氏，名耷，字雪個，故石城府王孫也。甲申後號八大山人，

嘗見山人書畫款題「八大」二字必連綴其畫，「山人」二字亦然，類「哭之」、「笑之」，字意蓋有在也。山人畫以簡略勝，其精密者尤妙絕，惜余未得見。書法有晉唐風格。山水、花鳥、竹木均生動盡致，為鑒賞家所珍重。

魯得之　神品

魯孔孫得之，擅長墨竹，發竿布葉氣勢灝瀚，不拘泥於法，而實神明於法。用筆之長短曲直、落墨之濃淡燥濕，隨意揮灑，無不如意。李太僕稱爲翰墨中精猛之將，真深知孔孫者矣。孔孫墨竹爲當代第一，非日如輩所能及。

千巖，錢塘人，僑居嘉興，為李日華入室弟子。墨竹有玉局風韻，晚年右臂不仁，左手畫風竹，尤有致。書法歐、顏。明萬曆十一年乙酉生，康熙庚子畫款署年七十六。

凌必正　逸品

凌蒙求必正，山水設色妍雅，位置精密，接軫宋人，前人立論如此。但余所見者花卉冊，含毫構思，似不免板滯之迹，未能若青藤、白陽之超逸絕塵也。鑒賞家亦略其迹，取其意可耳。寫生以超逸生動爲上，板滯便無機趣。

約菴，太倉人。崇禎四年辛未進士，仕廣西副使。

李蒠　逸品

李源嘗寫意，意境高遠，平淡天真，頗得荆、關遺意。向見集冊一頁，寥寥數筆，氣象荒寒，一種超塵拔俗之致，後賢千皴萬擦，所不能到此，正倪迂所謂寫胸中逸氣也。此種筆墨，非捐棄一切不能有此境界。

源嘗，貴池人。性穎敏，為文務刻入，或數日不成一字，而神理一轕則立就千言。崇禎三年庚午孝廉，四上公車不第，卒。書法二王，工詩文。

戴明説　神品

戴道默明説，骨格蒼老，氣象雄貴，得梅沙彌體貌。傳世者墨竹居多，用筆沈着痛快，力透紙背，如魯公書入木三分也。若能領取毫端神逸之致，自無縱橫排菁之習矣。墨竹明初以九龍山人爲第一，道默似近夏太常，不免縱橫餘習。

巖犖，滄州人。崇禎七年甲戌進士，入本朝官尚書。善山水，墨竹得梅道人法。工詩文。

釋普荷　逸品

擔當和尚普荷，筆墨枯淡，畫仿顛米、迂倪，極有神韻。於友人處見一小册，純用枯筆，有神無迹，而靈秀之氣騰溢紙上。此真寂寞之境，多着一點便俗，讀此真欲令人擱筆。畫境如此，真無筆不靈，無筆不趣，方能脱盡煙火氣。

擔當，雲南普寧州人。俗姓唐，名泰，字大來。年十三補邑諸生，天啟中以明經

入對大廷。嘗執贄於董思翁之門。過會稽，參雲門湛然禪師，回滇，甲申後遂薙髮，從無住禪師受戒律，結茅雞足山。工詩，《脩園集》儒生時作，《撅菴草》出世後詩也。

文從簡　逸品

文彥可從簡，畫承家學，筆墨簡淡，略帶荒率之致。想見此老淡於榮利，不同凡筆。余所見畫幅水墨居多，而思致清勁，局度安詳則有餘，境界空靈、氣韻渾厚尚不足也。先生淡於仕進，宜其筆墨間脫盡喧熱態。

枕煙老人，長洲人。衡山先生四世孫。崇禎十三年庚辰拔貢，不樂仕進。畫兼雲林、叔明，少變家法，書學李北海。明萬曆二年甲戌生，順治五年戊子卒，年七十有五。

袁階 能品

袁雪隱階，功夫老到，畫擅各家，爲張元春入室弟子。余見扇頭畫幅，邱壑渾成，墨法濃厚。惟毫端濕濁，較師更甚。具此功力，如能有志倪、黃，出以輕靈鬆秀之筆，自然脫盡舊習。濕濁由於濃重，最爲筆墨大毛病，取法倪、黃，自無此病。

雪隱，無錫人。繪事專門，得張復傳授，頗能神似。

釋常瑩 神品

珂雪和尚常瑩，氣息渾古，風韻靜穆，不入時人蹊徑。余少見一中幅，用淡墨乾皴，極有韻致，林木瀟灑蒼鬱，隨意點刷，精彩煥發，絕無一毫縱橫習氣。淡墨乾皴，元人法乳，此幀之妙，直與董、巨、米精神爲一家眷屬。當年交臂失之，深可惜也。

珂雪，嘉興人。俗姓李，名肇亨，字會嘉，又號醉鷗。日華子。精畫理，片紙尺幅寶如拱璧，書善摹褚河南。爲妻縣超果寺僧。畫葡萄、山水，與趙文度齊名，

有名家風韻。工詩，道風淵穆，迥異緇流也。

黃宗炎　逸品

黃晦木宗炎，品行端愨，敦崇氣節，自甘韜晦。余昔見一小卷，仿宋元三趙筆意，思致勁逸，工中帶寫，邱壑繁而氣足，皴擦簡而神清。其人品之孤高峻潔，已可於筆墨中想見矣。畫足以見人品，觀先生畫可想見其爲人。

立谿，餘姚人。忠端公尊素仲子，梨洲先生弟，人稱鷓鴣先生。崇禎時明經。甲申後游石門、海昌間，賣畫自給。畫宗小李將軍、趙千里，工繆篆，善製研。

文從昌　逸品

文南岳從昌，山水深得家法，落筆娟秀，出入千里、叔明間。余見絹本小幅，設色清逸，筆致幽秀，雖不能如乃祖之精密，而毫端簡净恬雅之趣，便覺冷然神遠。筆墨文秀，縱不能造微入妙，與時俗畫史究有雅俗之別。

順之，長洲人。伯仁孫。山水專門，克繩祖武。

勞澂 能品

勞在茲澂，性好游覽，足迹所經，寄情詩畫。所見扇頭畫幅，蒼老樸古，功力寖深。工緻之作，亦極細密熨貼。微嫌筆鋒稍禿，元人一段靈秀神逸之致，未能攝入毫端也。畫境蒼老，是其所長，亦即是其所短。

在茲，吳人。善山水，好游好奇，每慕屈子之遨游，足迹幾遍天下，身所經歷，即以詩與畫寄意。晚年入洞庭西山終老，自稱林屋山人。

崔子忠 神品

崔道母子忠，取法高古，布墨靈秀，意趣在晉唐之間，不襲宋元窠臼。所寫人物卓犖幽雅，士女娟妍静逸，均有林下風致。蓋其筆墨之稱重於藝林者，不在文、沈下也。畫能脱盡窠臼，自然戞戞獨造，不同凡筆。

北海，初名丹，字開予，又號青蚓。崇禎時順天諸生。曾游董宗伯[二]之門，甚相契重。細描設色，能自出新意，與陳洪綬齊名，號「南陳北崔」。更以文學知名於時。一妻二女皆從點染設色，相與摩娑，共相娛悦。間出以貽相善者，若用金帛請，雖窮餓掉頭不顧也。甲申後，走入土室死。明季忠義之士，其畫尤足重也。

周亮工　逸品

周減齋亮工，風流博雅，落墨便超。向未見其繪事，余鏡波刺史藏一松石直幅，筆墨簡淡，清逸之氣繁拂毫端。先生鑒賞宗工，胸次更浸淫書卷，發爲豪墨，自爾韻致翩翩也。先生精於鑒賞，故落筆便得三昧，良由其天分勝也。

櫟園，祥符人，移家白下。明崇禎十三年庚辰進士，由濰縣令行取御史。國朝授兩淮鹽運使，歷户部右侍郎，削籍。康熙初復僉事，歷江安督糧道。好古圖史書畫、方名彝器。有《讀畫錄》、《印人傳》、《字觸》、《書影》等書。明萬

一四六

曆四十年壬子生，康熙十一年壬子卒，年六十一。

藍瑛 能品

藍田叔瑛，雄奇蒼老，氣象崚嶒，當時頗有聲譽。此老功力極深，林木山石均有獷悍習氣。此等筆墨，如能以渾融柔逸之氣化之，何嘗不可與文、沈諸公爭勝也。近見《騎驢圖》小幅，周櫟園先生上款。筆墨超逸，生氣勃勃，與習見者不同。蝶叟，錢塘人。山水法宋元，乃北宗一派；人物、花鳥、梅竹俱得古人精蘊。浙派山水始於戴，至藍為極。子濤，亦以畫名。

翁陵 神品

翁壽如陵，筆思蒼渾，墨法簡淨，邱壑間靜穆之氣，直偪癡翁。余僅見金面一頁，脫盡閩習，想是得力於青溪，年少，乃能變化至此也。天下若壽如其人者，可不知自勉乎哉。畫境如此，登峰造極。

磊石山樵，閩建寧人。工畫能詩，小楷、圖章、分書皆有意致。君畫初多閩氣，游秣陵，從程端伯少司空游，畫乃一變。已又移家公路浦，與萬年少孝廉晨夕過從，畫又一變。壽如畫屢變，遂臻極境，江以南翁然稱翁陵翁云。

張恂 逸品

張穉恭舍人恂，天才雋逸，詩文雄視一世。所見扇頭小品，墨法蒼渾，皴擦純用枯筆，模糊翁鬱，頗有古淡天然之致。初年，畫與程穆倩相似，後又參以己意而變化，遂不可測矣。穉恭天分既高，而又學力深邃，所詣真不可限量。

穉恭，涇陽人，先世以業鹺江都，家於維陽。崇禎十六年癸未進士，官中書舍人。山水師北苑，尤工古文詞。子湛，字若木，亦能畫。

樊圻 逸品

樊會公圻，繪事精到，悉臻妙境，金陵八家之一。向見山水、人物二種，筆墨工

細，穆然恬静，深得宋元三趙遺意。士女幽閒静逸，洗盡脂粉之習，愛其畫者無不重其品也。會公畫所見皆工細之作，用筆設色深得古法，可稱擅長。

會公，江寧人。工山水、花卉、人物。兄沂，字浴沂，畫亦精妙，與會公有「雙丁二陸」之名。居迴光寺畔，疏籬板屋，二老吭筆其中，蕭蕭如神仙中人，可以見其高致矣。

魏之克 逸品

魏和叔之克，落墨停匀，設色明净，絕無作家甜俗習氣。惟毫尖鬆懈，無靈秀奇逸之致，故所作均失之平實。雖功力深邃，而不能研精入微者，其病正在此也。畫貴超脱，方有生氣；平實終不免板滯之病。

和叔，考叔弟，更名克。工山水、花卉，寫水仙妙極今古，為鑒賞家所推重。尤工詩。弟叔夜，名珠，亦有聲藝苑。

朱一是 逸品

朱近修一是，所作《江上數峰圖》，澹遠空闊，怡人心目，洵不誣也。余所見者僅一小冊，思致雅秀，能斂遠近微茫於咫尺間，雖屬小品，而筆端細膩熨貼，自能傾倒名流也。取境空闊，雖些小點綴，便覺引人入勝。

近修，海寧人。崇禎十五年壬午孝廉，甲申後避居梅里。詩文雄視一世，畫則傳世極少，亂離之餘，游戲為之，便自神詣。近修有《為可齋集》，與古大家爭衡。其集中諸小記，妙極形容，頗有繪畫不能盡者。

胡慥 逸品

胡石公慥，精於寫菊，洗盡鉛華，獨存冰雪，備極香艷之致，誠有然也。余昔見一小幅，老筆紛披，思致瀟灑淡宕，有高超勁逸之趣，白石、青藤間，可以想像先生畫品矣。菊花傲霜之姿，得石公妙筆寫之，可稱與花傳神。

石公，秣陵人，為金陵八家之一。石公善噉，腹便便，負大力拳勇。善山水、人物，菊花能盡百種之神，惜年未六十而没。子清、濂，皆能畫。

葉榮　逸品

葉濟生榮，性好游覽，於匡廬得畫法。余近見一幀，林木森秀，逸趣飛翔。畫一團瓢，老衲子趺坐蒲團，境極幽關，上插一側峰，形勢突兀，八面生動，墨氣淋漓，極蒼渾之致。筆墨靈秀，境界奇異，繢爛之極方臻此境。

樗叟，徽州之祁門人。早年峰巒石骨，頗得匡廬體貌，晚年漸造平淡，矜貴處幾不欲落筆，真逸品也。

黃經　逸品

黃濟叔經，書法、圖章之外，尤精繪事。余僅見一小幀，蒼古淡遠，深得大癡神髓。觀其布墨用筆，輕清而氣厚，蓋其鬆秀勁逸之致，全從沈着中透露出來，非學力

所易到也。

耕煙翁云，氣愈清則愈厚。濟叔深得此中三昧。

山松，如皋人。日以篆籀、詩詞自娛，間亦游戲筆墨。工詩詞，善書法、圖章。

君化去方飲酒觀伎，自言：「死甚樂，不足怖也。」

鄒典　逸品

鄒滿字典，筆意高秀，絕去甜俗一派，故足俯視餘子。山水未見，寫生清逸雅秀，有超然塵外之致。用墨一筆間能分濃淡，極得六法之秘。深於山水者，能通寫生之意，斯言信矣。用筆靈秀，已得畫家三昧。觀此畫，可以想見其人。

滿字，吳人，客游金陵，遂家焉。家貧，能自行其志。嘗以除夕視缾粟餘升許，復覓楄梠數枝，為二親一日供，凌晨出郭外，登雨花臺，高歌竟日，逮暮而返。居平客至脫冠自汲，以供茗椀。所居東園水濱，友人胡念約為構小園，顏曰節霞，賦《白日掩荊扉》以見志，不妄就人，所往還葛震甫一龍、顧與治夢游、劉今度象先、程望尼希孔數人而已。

鄒喆 逸品

鄒方魯喆，畫宗其父，圖松尤奇秀，金陵八家之一。余所見者零星小冊，山水簡淡超逸，脫盡窠臼；花卉鈎勒傅染，力追古法。筆墨如此，自然天趣蕭閒，使人玩賞無盡。鑒畫不在多品，一木一石，一花一葉，即可定其妍媸。

方魯，典子。山水工穩而饒古氣，花卉有王若水風格。守節霞閣，敬事父友，謹慎保其家。母沒能盡禮，會葬多知名士。

葉欣 逸品

葉榮木欣，金陵八家之一。溧陽潘穉青大令藏一小冊，櫟園先生上款，筆意工細幽淡，頗饒雅韻。其仿唐子畏一幀，尤極精妙，香溫茶熟時賞之，真能洗滌凡塵也。筆墨工細幽澹如此，宜爲櫟園先生所深賞也。

榮木，雲間人，流寓白門。此老善結構，能就目前所見，一一運之紙。一經其

筆，雖極無意物，亦有如許靈異，故往往引人勝地。人傳榮木出姚簡叔之門，但師其意耳，實未執贄撮土也。相傳簡叔見榮木畫，如魏夫人見鍾太傅筆畫，「有此子，必蔽我名」之嘆，世人傳之，或簡叔一嘆所致歟？

郭鼎京　逸品

郭去問鼎京，詩筆芊綿可愛，繪事亦極有意致。余見集冊小幅，筆意清逸，境界幽秀，頗得癡翁鬆靈蒼潤之趣。花草賦色妍雅，姿態生動，絕無呆滯之迹，與花寫照韻致悠然。能得癡翁畫趣，非於此中三折肱者不易幾也。

去問，福清人。山水師黃子久，尤精花草，小楷仿歐率，工詩。

許友眉　逸品

許有介友眉，詩畫蒼楚有致，無一毫煙火氣。余見絹本小幅，墨竹三竿，布葉濃淡，氣勢鬱勃，極離奇蒼渾之致。蓋無聊之氣，一寄於此耳。小竹仿管仲姬，姿態橫

生，頗能神似。以畫寄意，非到神化之境，不能臻此。

有介，閩之福州人。玉豸先生子也。孝廉，不仕。字畫詩酒，種種第一。所畫枯木寒鴉，蒼涼之態不可把視，工書，其為詩篇不襲前人窠臼，時稱三絕。書畫悉喜臨摹米襄陽，構米友堂瓣香祀之。

高岑　逸品

高蔚生岑，鏤精刻骨，造入微妙，金陵八家之一。所見水墨花卉，清逸雅秀，有超然出塵之致。山水未見，用筆用墨既如此靈妙，想邱壑位置必能引人入勝，與古為徒也。山水、花卉畫法固屬不同，然花卉既如此精妙，山水已可概見。

蔚生，杭人，家於金陵。幼時學同里朱翰之畫，晚乃以己意行之。鬚髯如戟，望之如錦裘駿馬中人，然喜侫佛。早年即厭棄舉子業，學為詩，詩好中晚，恒多雋句。始從法門道昕游，伏臘寺居，茹蔬淡，訥然靜默，鬚眉間無浮氣。兄康生，名阜，畫水仙為魏考叔所嘆絕。岑與阜皆至性過人，所居多薜蘿，閴綠冷翠中

兩高士在焉。奉嬬母備極色養，可想其怡怡之致。

姜廷幹　逸品

姜綺季廷幹，風流倜儻，詩畫文章無不登峰造極。向見金扇頭一頁，寫梧桐折枝，筆法轉折，無一直筆，點葉墨汁淋漓，天然濃淡，花頭鈎染，極寫生微妙，真非若今人隨意所到，不事章程也。觀綺季畫，可稱有筆有墨。

綺季，山陰大宗伯子。繪事山水外，猶精寫生。王勤中弟子。所藏佳蹟甚富，如崔白、艾宣、丁貺之流，皆極力摹仿，為諸名流稱賞。

程鵠　能品

程昭黃鵠，向見小冊一頁，筆意雅秀，墨法蒼潤，極有韻致。大幅罕見。觀其布景設色，簡淡精潔，惟毫尖稍有濕濁之態，而元人鬆靈靜逸之趣，未能遺貌取神也。筆情鬆秀，方能造入微妙；濕俗便無機趣。

昭黄，徽州人。酷愛筆墨，摹宋人諸家靡不肖似。山水絕倫，人物、花鳥皆精妙。凡有一技一能，無不延攬。又遍游襄、楚、晉、燕，足蹟幾半天下。

陳治　逸品

陳山農治，廣交游，勵風節，足迹遍天下。爲人襟度灑落，出語每能驚座。余見一小幅，骨格風秀，蒼潤中更饒幽雅之致，想亦私淑思翁，故筆墨鬆靈恬静如此也。思翁畫全在骨格靈秀，山農畫境得其神，非徒得其形也。

泖莊，華亭人。國子生。善畫。能却耿精忠之招，可見風節。晚歲隱居泖湖，與二三知己飲酒賦詩爲樂。兼精岐黄。

姚若翼　逸品

姚伯右若翼，爲人疏宕豪爽，大有晉賢風致。其畫梅縱横曲折，疏密大小，意匠經營，絕無重複，頗擅「姚梅」之目。余所見者小品居多，筆情瀟灑，逸韻動人，爲

畫梅家另開生面。功夫到神妙處，縱有大家在前，不能不放其出一頭地。

寒玉，工畫墨梅，不多為詩，而出語自雋。得法於秋澗先生及允吉公家傳，以意變化之，濡筆肆應，兔起鶻落，目之所見，手之所觸，聲欬舉止，無非梅者。嘗以所藏鍾山梅花瓣黏紙上，稍增枝幹，鬚蕊俱存，色香不改，自以為補繪事所未備，實則華光、元章諸公慧想所未及也。

王嘉　逸品

王逸上嘉，筆情雅秀，思致清逸，不落塵俗蹊徑。所見扇頭小册，妍而不甜，清而不俗，頗有瀟灑出群之致。微嫌思力軟弱，雖極意摹仿思翁，骨格神韻尚隔數塵也。學思翁不能得其用筆用墨之妙，終無入處。

逸上，華亭人。畫宗董文敏，高出流輩，名流莫不推挹。

梅清 逸品

梅遠公清，畫境蒼渾鬆秀，脫盡窠臼。所見卷册畫幅最夥，畫松氣韻蒼鬱，饒有古趣。山水惜墨如金，簡淡靜逸。昔在大梁見一畫卷，境極幽閟，松計十餘株，便覺滿紙煙雲也。瞿山胸有奇氣，發抒腕下，便覺氣息渾古，韻致悠然。

瞿山，宣城孝廉，名家子。生長閥閱，姿儀秀朗，有叔寶當年之目。其時插架萬卷，歌呼自適，酒徒詩客常滿座。已而遭亂家落，棄舉子業，屏迹稼園，竄身巖谷。鬱鬱無所處，始出應鄉舉，用是知名。再上春官，不得志，往還周覽燕齊梁宋之間，故畫得山川氣韻。詩纏綿悱惻，名滿江左。明天啟三年癸亥生，康熙三十六年丁丑卒，年七十有五。

季開生 逸品

季天中開生，畫得子久三昧，詩俊爽有奇氣。曾見扇頭小品，筆致蕭散，骨格峻

嶒，頗得癡翁簡筆鬆秀神趣。惟性情嚴毅，不肯隨俗依違，故筆墨間便卓然自異也。

畫境如此，先生品詣之高，可以想見。

天中，泰興人。順治六年己丑進士，官至給事中。自幼喜仿宋元名蹟，工詩，與

弟振宜有雙鳳之目。居官以直言著稱。

陳卓　能品

陳中立卓，筆墨工細，花草人物均極擅長。見一絹本山水，千邱萬壑具有宋人

精密，惜無元人靈秀，其病與劉叔憲同。如能於毫尖上細心領取，何難與古人後先

標映，並垂永久。畫境功力如此，再能着力毫尖，何難直入元人之室？

中立，北京人，家於金陵。山水工細，堪與劉叔憲並駕。花草、人物俱未得見。

李根　能品

李雲谷根，筆力挺拔，思致遒勁，軟甜嫵媚習氣洗滌殆盡。曾見綾本山水二幀，

邱壑謹嚴，墨氣精湛，極有韻致。惟布局未能宏敞，所作均有拘束之態，如意境開拓，便成純詣矣。雲谷畫鞭逼入裏，腕力堅凝，邱壑間再能思致動盪，便不爲境界所拘。

娛悅而已。

吳賓 能品

雲谷，侯官人。工詩；精篆籀之學，圖章逼秦漢；畫皆有遠致，佛像極靜穆；小楷得晋魏遺意。閉戶食貧，蕭然高咏；甚不可耐，則呪筆爲江上數峰，以自

吳魯公賓，精於繪事，兼擅衆長。山水筆墨精細，咫尺間有千里之勢。但毫尖未能超逸，終覺功力有餘，天資不足。余所見者大率類此，蓋摹仿思翁之形，尚未領取思翁之神也。作畫全要毫尖着力，魯公畫雖精細，尚未會及此也。

魯公，華亭人。善界畫，寸馬豆人，鬚眉畢現。善花鳥，又工寫照，人物學小李將軍，山水則專學董文敏。

郭鞏 能品

郭無疆[三]鞏，傳神妙手，名重一時。余見山水橫幅，一邱一壑，樹石鈎勒，均得古法，韻致極清逸。所嫌無渾厚沈鬱之趣，未能制勝。筆墨能渾厚沈鬱，方是畫苑宗匠，其境界正非寫照家所易到。花卉翎毛鬆秀可愛，人物亦生動盡致。

無疆[四]，莆田人，移家會城。曾鯨弟子。無疆[五]作畫具有天質，傳神周櫟園稱賞，詩名為畫所掩。

陸灝 逸品

陸平遠灝，山水沖潤，氣體清華，機神流旺。所見絹本小幅，賦色潔淨，點染秀逸，隨意揮灑，頗有風舒雲捲之致。惟製局過於流走，故邱壑往往鬆懈，未能精神團結。筆墨瀟灑，格律謹嚴，方為純詣。

天乙山人，華亭人。摹仿元諸大家，各得其趣。神氣極完足，為顧見山畫友。

葉有年 逸品

葉君山有年，遍游宇内，畫境得名山大川之助，遂成作手。余見絹本山水，清疏韶秀，宗孫雪居，有出藍之美。惟毫尖未能遒鍊，故鉤勒皴染終覺率易，而無靈警渾古神趣也。畫以元氣渾淪，精神團結爲上。君山神氣渙散，良由此病。

君山，華亭人。為雪居之首座，而又斟酌於文度、竹嶼之間，故出奇無窮，遂成作手。年八十餘，尚吮筆不倦。蕭藩聞其名，曾禮聘入幕。

校勘記

〔一〕「師望八始寂去」，掃葉山房本作「師忘人始竊取」。

〔二〕「董宗伯」原作「董伯宗」，據掃葉山房本乙。

〔三〕〔四〕〔五〕「無疆」原俱作「無疆」，據掃葉山房本改。

下卷

黃向堅　逸品

黃端木向堅，乾筆皴擦，結構嚴密，所寫滇中之景居多。曾見扇頭小冊，天真簡淡，雖無出奇制勝之處，而真誠懇摯，至性流露於邱壑畦徑之外。畫以人重，洵不誣也。先生筆墨以人品見重，賞鑒家不可拘筆墨畦徑論也。

端木，吳縣人。父孔昭以孝廉作宰滇中姚江，道梗不得歸，徒步尋父，奔走猺獞之地兩載，至白鹽井始遇二親，迎歸。自順治八年十二月出門，至十六年六月歸里。承歡凡二十年，父母歿，負土營葬。不再期得疾以殉，世稱純孝，時人為譜《萬里緣》傳奇，乾隆四年題旌。工畫山水，多寫滇中之景。明萬曆三十七年己酉生，康熙十二年癸丑卒，年六十五。

嚴灝　逸品

嚴灝亭沆，筆致雅秀，意興在倪、黃之間。昔年見一小卷，布墨潔净，設色沖淡。筆力雖稍弱，邱壑間恬静之致，有非塵襟俗韻所能摹肖而得者。此詩人餘技，意趣自不同也。文人筆墨，先辨雅俗。先生畫境如此，足見雅人深致。

子餐，浙餘杭人。順治十二年乙未進士，由詞林仕至倉場侍郎。善書工詩，斂退謙抑，不殊寒素。康熙十三年甲寅卒。

張一鵠　逸品

張友鴻一鵠，筆墨精潔，頗得元人枯淡之趣。夫畫以理、氣、趣兼到爲重，友鴻畫理精趣足，頗能引人入勝。惟構局往往爲境界所拘，無融會貫通之妙，未能浩氣流行也。畫理畫趣可以講求，氣則由於天付，不可强也。

忍齋，又號釣灘逸人，金山人。順治十五年戊戌進士，官雲南推官。山水得元

人筆意，工詩，罷官後著書以終老。

米漢雯 神品

米紫來漢雯，筆力矯健，邱壑磊落，有英姿卓犖之概。向見一中幅，氣勢灝瀚，筆意蒼勁，得錐沙印泥之妙。所嫌用筆躁動，未能含蓄醞釀，故得北宋雄渾之神，無元人靜逸之趣。此種畫境，如能以靜逸出之，便已登峰造極。

秀嵒，宛平人。明太僕萬鍾孫。順治十八年辛丑進士，官長葛知縣。行取舉康熙十八年己未鴻博，授職編脩，官至侍講。善山水，書畫俱法南宮，工詩。

歸莊 神品

歸玄恭莊，文辭書畫奄有衆長，墨竹入神品。所見扇頭小幅，筆情瀟灑，墨氣濃淡，機趣橫逸，書卷之味溢於楮素。蓋襟懷高曠，而毫端奇逸之致，不落尋常蹊徑也。奇情逸思透露毫端，非畫家所能及。

恒軒，崑山人。昌世子。勝國諸生，與同邑顧炎武相友善，有「歸奇顧怪」之目。工詩，善行草書，所著《萬古愁》傳奇，痛哭流涕於滄桑之際，論者稱為《離騷》、《天問》一種手筆。酒後悲歌，旁若無人。甲申後野服終身，往來湖山，嘗僧裝稱普明頭陀，不諧於俗，晚年寄食僧舍，非素交雖厚弗納。卒年六十有一。

孫逸 逸品

孫無逸逸，骨格鬆秀，筆墨枯淡，脫盡塵俗蹊徑。所見卷册小品，淡而神旺，簡而意足，六法精蘊透露毫端，真逸品也。逸品畫都宗法元人，神韻幽閒者多，魄力沈雄者少。

疏林，徽州人，流寓蕪湖。山水得黄子久法，歙縣令靳某所刻《歙山二十四圖》，是其手筆。前與查士標、汪之瑞、釋漸江稱四大家，後與蕭雲從又稱「孫蕭」云。

大幅罕見，想為尺幅所拘，非先生所擅長矣。

周容　逸品

周鄧山容，疏林枯木，自率胸臆，蕭然遠俗。曾見扇頭一頁，淡遠空靈，山石陂陀，隨意鈎勒，皴法雖簡略，而神氣極渾厚，似有一種天趣飛翔，其靈氣在筆墨之外也。畫到如此境界，便不爲蹊徑所拘，空諸依傍。

鄧山，鄞縣人。明諸生，入國朝不試。其詩少即見知於錢宗伯受之、黃徵君太沖，善書工畫。滄桑之際，嘗渡蛟門，脫友人之厄，幾死不悔。康熙己未歲，有欲以博學鴻詞薦之，笑曰：「吾雖周容，實商容也。」遂止。明萬曆四十七年己未生，康熙十八年己未卒，年六十一。

金侃　逸品

金亦陶侃，梅花工秀，神似乃翁。向見紙本巨幅，名流題跋數十家，花萼偏反生動，枝幹橫斜勁逸，雖承家學，更臻神化，真傑構也。當代畫梅，以孝章、亦陶爲第一，真前

一六八

無古人，後無來者。青綠山水想亦精妙，惜不能窺見藩籬也。

立菴，孝章子。梅花家學淵源，兼長青綠山水，得黃玠法，工楷書，能詩。隱居不出，校讎典籍，多蓄宋元秘本，為時推重。卒於康熙四十二年癸未。

釋半山 逸品

半山和尚畫，丁卯秋試都門，於松筠菴心泉僧處見集冊一頁，筆思蒼渾，墨氣濃厚，頗得梅道人遺意。夫書畫一道，取法乎上，僅得乎中，若不追蹤董、巨，烏能夢見沙彌也！半山畫所見絕少，此幀墨氣淋漓，深得沙彌神髓。

半山，宣城人。俗姓徐，名在柯，好游覽山水。樵雲林、仲圭、石田三家，宣池之間奉為模楷焉。

宋犖 逸品

宋牧仲犖，精鑒賞，富收藏，所得各家名蹟，公餘之暇昕夕研求，遂悟畫法。余

曾見一小卷，樹石皴染雖未到家，而用筆措思却落落大方，脫盡描頭畫角之習，真士大夫筆墨。漫堂畫雖非專門，一種超塵拔俗之概，卓然大雅不群。

漫堂，商邱人。相國文康公子，以廕入仕。年十四，以大臣子入宿衛，改黃州通判，官至吏部尚書。工詩，與漁洋齊名，同時王石谷為畫《西陂圖》巨冊十幀[一]，點綴景物，極其精妙，名流題跋數十家，為鑒賞家所稱重[二]。向於大梁見之，惜已為有力者所得。先生博學工詩古文，水墨蘭竹亦極超妙。明崇禎七年甲戌生，康熙五十二年癸巳卒，年正八十。

高層雲　逸品

高澹園層層雲，畫法思翁，一轉一折極有意趣。所見山水小幅，簡淡超逸，思致雋雅，絕無一毫塵俗習氣。腕下又復英英露爽，骨格靈秀，神韻沖和，士氣、作家兼擅其勝。思翁妙處，全在筆法靈秀。澹園深得三昧，宜其超然出塵也。

二鮑，華亭人。康熙十五年丙辰進士，授大理寺評事，又薦試鴻博，官至太常寺

卿。山水仿董華亭，工詩文，善書法，詩兼杜、韓、蘇三家之長，時稱三絕。明崇禎七年甲戌生，康熙二十九年庚午卒，年五十有七。

朱彝尊 逸品

朱錫鬯彝尊，典雅淵博，素負盛名。向見扇頭一頁，邱壑位置亦頗灑脫。惟筆墨間略有濕俗習氣，定非真品。觀先生古隸，筆意秀勁，韻致超逸，便可想見先生畫境矣。筆墨濕俗，斷非名手，先生畫諒不若此也。

竹垞，秀水人。勝國太傅國祚孫。康熙十八年己未舉鴻博，授檢討。山水煙雲蒼潤，有書卷氣。工詩古文詞，著述甚富。明崇禎二年己巳生，康熙四十八年己丑卒，年八十有一。

徐釚 逸品

徐電發釚，秉性孤高，繪事絕俗。山水偶爾寄興，筆致風秀，用墨簡淡清逸，六

法雖未到家，隨意點染，極有古意。畫蟹有筆有墨，神趣如生，真洗盡畫習，另饒韻致。文人筆墨藉此寄興，自寫胸中逸氣，工拙所不計也。

虹亭，又號鞠莊，吳江人。康熙十八年己未薦舉鴻博，授檢討。工詩古文詞，入慎交社，聲譽日起，以忤權貴竟拂衣歸。明崇禎九年丙子生，康熙四十七年戊子卒，年七十有三。

姜宸英　逸品

姜西溟宸英，筆墨遒勁，思致蒼秀，深得古人神髓。近見竹石小幅，簡淡超脫，神似松圓翁，姿致靜逸，氣味幽雅，無不逼肖，真功力悉敵，可以並傳藝苑，深識者自當首肯余言也。先生筆墨純乎士氣，所寫竹石，實由其書溢而爲畫也。

湛園，慈谿人。康熙二十七年戊辰第三人及第，授職編修。精繪事，楷法虞、褚、歐陽。賞鑒名重一時，家藏《蘭亭》石刻，至今搨本稱《姜氏蘭亭》。工詩及古文詞。明崇禎元年戊辰生，康熙三十八年己卯卒，年七十有二。

翁嵩年 逸品

翁康飴嵩年，枯筆林巒，氣味古雅，脫盡畫師習氣。向見山水小幀，筆墨冲淡，仿倪高士。溪亭山色蕭疏宕逸，無此子塵俗氣，真深得迂老之神，一洗陳迹，空諸所有，獨臻其妙。元四家畫，惟雲林最難得其神趣。

蘀軒，仁和人。康熙二十七年戊辰進士，授戶部主事，仕為廣東提學。善古文詞，詩畫均擅長。歸田後卒於家，年八十有二。

張遠 逸品

張超然遠，點染水墨，脫盡閩習，頗具士氣。向見巨屏一幅，蕭疏簡淡，邱壑位置絕無拘牽束縛之態。惟嫌布置鬆懈，未能格律謹嚴。此文人筆墨，不可與老畫師同日語也。超然畫隨意揮灑，純任自然，布景用筆雖屬鬆懈，望而知爲文人本色。

无悶道人，侯官人。避耿逆亂居常熟，贅於何氏，遂家焉。康熙三十八年己卯

領解閩闈，官雲南樂豐知縣。山水別有韻致，書法晉人，詩尤夭矯不群。後卒於官。

傅眉　逸品

傅壽毛眉，畫承庭訓，擅長古賦文詞。曾見山水小幅，氣體幽雅，思致與乃翁不同，而山林古樸，真趣流露於筆墨蹊徑之外。剖晰微妙。夫青老之畫以骨勝，壽毛之畫以趣勝也。骨勝氣勝，論極平允。

壽毛，山西太原人。徵君山子。工畫，善作古賦。嘗賣藥四方，兒子共輓一車，逆旅籌燈課讀，詰旦成誦乃行。明崇禎元年戊辰生，康熙二十二年癸亥卒，年五十有六。

嚴泓曾　逸品

嚴青梧泓曾，山水秀逸，有筆有墨，家藏有《萬壑松風圖》巨幅，臨耕煙翁本，

筆端饒有卷軸氣，似在西亭、若周之上。惟思力單弱，而骨格神韻已遠不逮耕煙矣。

澹如七叔藏石谷《萬壑松風》八尺絹幅，係對嚴先生封翁以新公玉照，今遭兵燹矣。

人泓，無錫嚴中允繩孫子。精書法，工繪事，善承家學。

陳字 逸品

陳小蓮字，花鳥、人物純守家法。余見尺幅小品，花卉仿宋人鈎勒法，設色穠麗；翎毛工中帶寫，極飛鳴生動之致。世之拘擬舊稿而不能變化者，當更開法外靈奇之想也。花鳥取法宋人，最易板刻，小蓮獨能以生動見長，已極寫生能事。

無名，諸暨人。洪綬子。得父傳授，有名於時，又善書法。

華胥 逸品

華羲逸胥，山水、人物、士女罔不精研兼擅。所見條屏畫幅，筆墨雅秀，妍麗中猶存古意。水墨工細之作，直參龍眠之座。山水所嫌筆力秀弱，無沈雄蒼渾之致，

足見兼長之難。羲逸筆墨已臻妙境，如能兼擅其長，便已登峰造極。

羲逸，無錫人。善山水、工人物、士女，密緻不傷於刻畫，冶而清，艷而逸，深得古法。水墨尤妙，如《青牛老子圖》是已。

陳嘉言　逸品

陳孔彰嘉言，筆情鬆秀。花鳥寫生頗臻妙境。向見冊頁畫幅，設色清麗，折枝花草生動盡致，章法熨貼，串插靈變，極寫生能事。惟白石、白陽樸古奇逸之趣，尚未深造也。所見孔彰畫幅，均極生動盡致，可稱能手。

孔彰，嘉興人。寫花卉翎毛，鬆秀可愛。

諸昇　能品

諸曰如昇，揮灑墨竹，功夫老到，理法雙清。所見畫幅，布葉勻稱，發竿勁挺，似深得此中三昧者。然拘泥於法，而未能神明於法，終覺失之平實，無離奇變化之妙。

也。

墨竹要法備趣足，方能入妙。日如法有餘而趣不足也。

曦菴，仁和人。蘭花竹石師魯得之，筆勁利勻整，所畫雪竹尤佳。

羅牧 能品

羅飯牛牧，筆墨老到，邱壑渾成，頗爲名流稱重。向見一堂軸，人物古樸，樹石蒼潤。惟毫尖稍禿，絕無超逸之致。由於落筆鬆懈，未能以遒鍊出之，故穩當有餘而靈秀不足也。作畫全在筆鋒勁利，禿則摹其形不能得其神也。

飯牛，寧都人，僑居南昌。工山水，得魏石牀傳授，筆意空靈，在黃、董之間。江淮間祖之者，謂之江西派。敦古道，重友誼，能詩善飲，工楷法，又善製茶。卒年八十餘。

安廣譽 逸品

安无咎廣譽，林巒淹靄，皴染鬆秀，超然蹊徑之外。向見畫册數事，筆情淡宕，

邱壑間靜穆之氣，深得癡翁三昧。學者於此參究焉，雖不能逼近元人，婁東派已得從入徑途矣。追董、巨，當[三]以思翁入想，擬子久，須向煙客究討。學貴循序，不能躐等也。

无咎，無錫人。以茂才入太學。山水源本家學，取法黃子久，恬靜渾穆，極有功力。

王槩　能品

王安節槩，山水、人物以及松石巨幅，無不精研兼擅。余見絹屏四幅，筆墨沖淡，設色明净，似甜熟家數，並無蒼渾秀逸之致，且骨格軟甜，神氣散渙，定非先生真蹟也。筆墨甜熟，縱功力深邃，與元人三昧終隔數塵。

安節初名丐，本秀水人，家於金陵。山水學龔半千。好結交達官，時人為之語曰「天下熱客王安節」。善詩文，有《澄心堂紙賦》見稱。兄弟皆篤行嗜古，旁及詩畫，擅名於時。世傳《芥子園畫傳》，是其手筆。

鄒顯吉 逸品

鄒黎眉顯吉，山水、人物均得古法，寫生擅「鄒菊」之名。余見花卉冊十二幀，筆墨遒鍊，設色古雅，極有韻致。惟寫菊以重粉點瓣，用淡色籠染，蓋早爲小山先生導先路也。顯吉寫生，筆墨古雅生動，共推作手。

黎眉，無錫人。十三補諸生。寫生落筆即妙，兼工人物、山水。入成均，掉鞅詞壇，甄錄漢魏、六朝、三唐人集，寄情深遠，成一家之作。

華謙 逸品

華子千謙，筆情韶秀，思致清逸，頗有婁東遺韻。所見零星小品，筆墨雅淡簡潔，得古人三昧，品詣在東莊、明吉之間。但此種筆墨，終是寄人籬落，未能另敞門庭也。各家畫法不同，如專學一家而未能領取諸家之長，終無出路。

子千，無錫人。羲逸弟。以畫薦授光祿寺典簿，後爲州同。本王麓臺弟子，山

水有黃鶴、雲林遺意。事母孝，友于弟，人每稱之。

蔣深　逸品

蔣樹存深，寄情詩畫，瀟灑自得。曾見一蘭竹卷，筆情鬆秀，畫蘭各種，柔和婉轉，極偃仰生動之致；竹則墨氣濃厚，深得坡公三昧。文人筆墨，自另有書卷氣，不與畫師爭工拙也。蘭竹諸家畫法不同，樹存深得古法，自成一局。

蘇齋，吳人。得古碑「繡谷」二字，因以為號。由太學生校書得官，仕至朔州知州。蘭竹花草學白陽，而筆稍放。能文，工書兼八分，詩宗盛唐，著述甚多。

康熙七年戊申生，乾隆二年丁巳卒，年七十。

顧樵　逸品

顧樵水樵，志尚冲素，品詣極高。所見山水小幅，蒼渾沈着，精神團結，已臻妙境。惟較之石田翁之氣概魄力，殊覺具體而微。夫學古人，總要脫化古人，方能獨

關町畦，另開門徑。專宗一家，未能變化，終爲前人蹊徑所壓，不易擺脫也。

若邪，吳江人。山水學石田老人，與族人顧茂倫、同里徐松之並稱高人。當代王阮亭、朱竹垞均重其畫。善書法，工詩畫，稱藝林三絕。

顧藹吉　逸品

顧南原藹吉，天姿瀟灑，畫法元人。余昔見一橫幅，峰巒簡淡，林木蕭疏，極有思致。惟結構未能遒鍊，停勻妥貼中無精湛渾淪之氣。然後知「用志不紛，乃凝於神」，非虛言也。南原篆學師顧雲美，畫雖天姿超逸，究非山水專門。

王原祁所稱賞。精繆篆，工八分書，有《隸辨》一編傳於世。

王犖　能品

王耕南犖，善摹石谷，頗得微名。余見畫幅數事，雖不能並駕耕煙，與西亭、若

周董功力不甚相遠，何嘗不可傳名後世耶？如必託名欺世，不過惟利是圖，卑之無甚高論矣。託名僞作，不過志在阿堵，宜爲人所輕也。

稼亭，又號棲嶠，吳人。與石谷同時，山水亦純仿石谷，然遠不逮也，蓋貌似耳。恒託其名以專利，石谷深恨之。近時僞託石谷名者尤多，則又不逮舉筆矣。

張愷　能品

張元枝愷，筆意蕭散，墨法鬆秀，頗有出藍之美。少曾見一長卷，臨癡翁《富春大嶺圖》真本，三閱月而成，筆墨渾脫，設色融化，絕無拘牽摹仿之迹，圓美當行，可稱傑作。臨摹古人而能脫盡拘牽束縛之態，足徵功力深邃。

元枝，無錫人。安廣譽弟子，筆墨精進，突過其師。與張復、張宏有「三張」之目。

鈕貞　能品

鈕元錫貞，筆墨蒼老，氣息渾厚。曾見絹本中幅，鈎勒皴染，功力極深，已臻妙境。但畫總以鬆靈超逸爲上，如能毫尖着力，領取造化生氣，何難脫落町畦，超於象外。畫境蒼老，即是筆墨大毛病。以秀潤化之，庶幾入道。

元錫，震澤人。奇峰怪石，援筆以摹，曲盡其趣。幼習舉子業。酉、戌間游兵執其父，將戮，貞衛哀求以身代，得釋。自是棄其業，專以丹青自娛，復工琴、受業者甚衆。

顧知　逸品

顧野漁知，書畫縱恣橫逸，不拘繩墨，借以抒寫其牢愁抑鬱之氣。所見尺幅小品，姿致瀟灑，氣味清古。其用筆之鈎斫拂曳，與草書同一關鈕。非靜參默悟，烏能融會斯旨！高人韻士寄意豪素，自不爲境界所拘。雖隨意揮灑，無不入古。

爾昭，錢塘人。善山水。其為人牢愁抑鬱，蓋欲借畫以發抒者。所仿米氏雲山小幅，筆情墨趣，瀟灑天真，氣味極清古。梅花墨竹，超逸生動。工詩。

宋駿業　逸品

宋駿業，所作宋元小品，取境最近，而思致極遠。向見扇頭一頁，樹石坡池，隨意點置，便覺境界靈秀，引人勝地。得從尺幅想其風規略，近元人蕭散之致。畫有定法，筆意靈秀，雖同一邱壑，而工拙殊不同也。

聲求，吳人。初登副車，官兵部侍郎。山水受業王耕煙，所作小品居多，清韻可挹。

王雲　逸品

王漢藻雲，山水規模石田，樓臺、人物極似仇實父。余見合景扇面册，畫古柏一株，氣體蒼秀，姿致生動，頗有古趣。惟筆墨細碎，未能渾淪沈鬱。筆墨渾成一片，方是

大家。如細碎，便落下乘矣。此蓋由於天賦，非學力所能强也。

漢藻，高郵人。畫師斌子。康熙時江淮間極有名譽，善承家學，博涉諸家，故山水、樓臺、人物，無不造微入妙。

顧文淵 逸品

顧雪坡文淵，用筆鬆秀，設色明净，極有功力。所見長方册六幀，邱壑位置，雅近耕煙翁。惟毫端未能超逸，終覺失之平實。縱極到家，殊爲蹊徑所縛，未敢云撒手游行無礙也。畫境平實便無生趣，前人云寧空無實，正爲此也。

湘源，別號海粟居士，常熟人。山水與無錫華義逸同學，筆墨亦相類。見王翬山水日進，去而畫竹。又妙於水口。其竹石從山水入手，故能臻絕。工詩善文，書法亦佳。

虞沅　逸品

虞畹之沅，花卉翎毛，鈎染賦色，極臻妙境。余僅見水亭，點染數筆，其渾淪勁挺之致。山水亦是專家，尤親炙耕煙翁，深得用筆用墨之妙。雖着墨不多，其全體功夫已可想見矣。畫學功夫，只要一筆兩筆便分高下，不在全圖也。

畹之，江都人，移居常熟。畫境親炙耕煙翁，頗得趣向。花卉翎毛，鈎染工整，賦色妍雅，得古人遺法，至今賞鑒家多爭重之。

蔡遠　逸品

蔡天涯遠，點色風華，筆情幽雅，脫盡閩中畫習。向見紙本中幅，摹仿耕煙翁，姿致鬆秀[四]，力量薄弱，具體而微。天涯質本中資，即充其學力，所至未必與西亭、若周同一境地也。天涯畫雖不及西亭、若周，然能脫去閩習，已徵識力。

月遠，閩人，僑居常熟，遂家焉，不忘故邱，號紫湄山人。學山水於王石谷，畫牛

與西亭並駕。

汪文柏 逸品

汪季青文柏，墨蘭雅秀脫俗，點綴坡石，落落大方，洵士夫逸致。所見山水小幅，蕭疏簡淡，絕無喧熱態。皴法雖簡，却氣足神完，滌盡率易散漫之病，蓋由姓好習靜故也。畫不論繁簡，只要氣足神完，自然精神團結。

柯庭，休寧人，占籍桐鄉。工詩善畫。官司城，頗著循聲。然性好習靜，三載即致政歸里。晚年手定詩，題曰《柯庭餘習》，蓋所學崇本也。朱竹垞太史序之。

李巒 能品

李亦山巒，筆意清潤，畫多水墨，在能、妙之間。向見一巨幅，邱壑整密，點置山嵐樹石，墨氣淹靄，似於渲染之功，頗極經營慘澹。較耕煙翁之氣息蒼渾，殊覺大相懸絕矣。畫貴有筆有墨，亦山用墨極有功力，浦山論其有墨無筆也，有以哉！

秋池老人，安陸人。山水淡墨居多，評者謂在王翬下，顧昉上，非篤論也。浙撫曾以其畫進呈。郡守察其孝友著鄉里，以賢良方正薦，堅辭不赴。卒年八十有一。

吳芷　逸品

吳艾菴芷，寫意花卉頗擅勝場。余所見僅小品，筆致生動，所寫野禽水鳥，雖寥寥數筆，而飛鳴棲宿之態，一一領取毫端，無微不肖。畫貴傳神，如能得其真趣，愈簡愈工，正不在多也。惜他畫未見，不能漫爲擬議也。

艾菴，吳江人。曾偕王石谷繪《六名家歲朝圖》，爲時稱重。善寫意花卉，足見功力。

徐玟　逸品

徐彩若玟，花鳥、人物勾染工整，賦色妍雅，得古人遺法。舊藏石谷合景扇面，

彩若畫秋槐一株，枝幹蒼潤，點葉茂密，極森沈旖旎之致。蓋名家秀韻，與大家神氣殊不同也。大家以魄力勝，名家以秀韻勝，觀彩若畫洵然。

華陰，吳人。花鳥、人物生動盡致，與柳遇並擅名一時。

唐俊　逸品

唐石耕俊，筆墨清妍，山水花竹頗臻妙境。余見絹册二頁，筆意鬆秀，設色簡净，師法耕煙翁。惟體微氣弱，不能自抒胸臆，雖姿致韶秀，而古大家深沈渾厚之趣無從措手也。大家、名家全在氣局、體格分別，不論工拙。

石耕，常熟人。畫史袞子，始師蔡遠，後法耕煙。山水、花竹以清妍見稱。

金永熙　逸品

金明吉永熙，筆情鬆秀，墨法清逸。所見扇頭小幅，雖不能追步司農，章法位置、皴染鈎勒，深得三昧。惟思力薄弱，司農蒼渾沈古神趣，非鑽仰可到，雖欲從之，

末由也已。麓臺司農，師其秀潤易，師其蒼渾難，此境非明吉所能到。

明吉，蘇州人。王原祁弟子，山水具體而微。與趙曉、溫儀相伯仲。

李為憲　逸品

李匡吉為憲，筆墨清逸，深得舅氏家法，亦如山樵之師事趙舅也。所見扇頭小品，筆致雅秀，深得司農早年意趣。但死守一人，不能博涉諸家，另開門徑，未有不為師法所囿也。學畫須博取約守，方能造微入妙，死守一家，斷無出路。

巨山，毛原祁甥，畫法舅氏。一時有王、李、金、姚四弟子之目，蓋謂王敬銘、金永熙、姚培元與李也。後以廣文擢通許知縣，有循聲。

趙曉　逸品

趙堯日曉，虛懷好學，謹慎謙退，不輕為人落筆。余僅見一小幅，筆墨清逸，思

致幽雅〔五〕。惟力量薄弱，不能副其心志。學者能如此用心，所詣必進而益上，堯日蓋限於天也。天分、學力兩者兼備，方能造入神妙。如專藉學力，心手不能相應也。

堯日，太倉人。善山水，受王少司農法。每作一圖，稍不愜意輒中止，即有成幅亦不著名，曰：「再需三十年，或可題款。」時年已四十矣，其刻苦猶如此。畫多小幅，平淡古雅，設色亦渾樸冲潤，第力量稍歉，故不能副其心志。兼善墨竹，風神蕭爽，高出流輩。

姚培元 逸品

姚浩修培元，筆墨清逸，姿致雅秀。所見小幅山水，淺絳設色，筆端鬆靈秀逸之趣，在毓東、明吉之間。惟骨格單弱，司農渾厚神味未能奔赴腕下，良由學力未至也。畫家學力最爲緊要。縱天分高明，功夫未到，不能深造。

浩修，上海人。妻東王氏贅壻。由明經爲太倉州訓導。山水得王原祁之傳，詩畫均有名譽。

赫奕　逸品

赫澹士奕，筆意蒼勁，墨氣淹潤，頗近麓臺神趣。向藏一大方幅，皴染沈着，山石鈎勒，林木申插，無不規模司農。惟用筆用墨率多板滯，所由局於蹊徑，無清超渾化之致也。體貌雖神似司農，而清超渾化之致尚未領會。

澹士，滿洲人。王原祁弟子。山水宗法元人，獨開生面，峰巒渾厚，草木華滋，深得古法，真豪傑士也。官至大司空。

唐岱　逸品

唐靜巖岱，山水用筆沈着，布置深穩，蓋得力於宋人者。余見絹本中幅，邱壑位置神似司農，布墨用筆全從司農畫法中脫蛻而出。微嫌骨格軟甜，摹其形尚未得其神也。畫家師法前人，摹其形，不能得其神，終無出路。

毓東，滿洲人。官內務府總管，以畫祇候內廷。王原祁弟子。山水沈厚深穩，

得力於宋人居多。所著有《繪事發微》傳於世。

程鳴　逸品

程松門鳴，乾皴枯墨，不加渲染，蒼雅可愛。曾見畫冊十二幀，筆情縱逸，不拘繩尺，設色亦簡潔明净，另饒韻致。惟格律不甚謹嚴，故邱壑每多散漫，是即松門所短也。古大家作畫，先要講求格律，然後邱壑位置方能渾成，無散漫之病。友聲，歙人，占籍儀徵。補庠生。山水學苦瓜和尚，又參之以程穆倩，純以書法成之，著名江淮間。詩出漁洋山人之門，漁洋嘗云松門詩名為畫所掩。

陳元復　能品

陳西林元復，向見一絹幅，仿黄鶴山樵，筆思蒼渾，邱壑深邃，神似耕煙翁。有西亭之工秀，而無蒼老習氣；有若周之清逸，而具渾淪骨格。雖未登峰造極，亦已出人頭地矣。如此畫境，雖不能並駕耕煙翁，已高出諸弟子之上。

西林，常熟人。山水得丹邱生遺意，詩得王漁洋指授。

李琪枝　逸品

李雲連琪枝，畫承家學，傳世者梅竹居多。曾見山水小幅，筆墨簡淡，姿態秀逸。雖不能及乃翁之氣息風韻，而毫端柔和恬雅之致，另敞門庭，豈時史所能窺其涯涘！家學淵源，縱不能媲美前人，只要有心得處，不難造就成家。

奇峰，嘉興諸生。太僕日華孫，肇亨子。工畫，傳家墨梅墨竹，與太倉王氏鼎足江東焉。

焦秉貞　妙品

焦秉貞，工筆花卉精妙絕倫，蓋西洋法也。向見紹葛民廉訪藏一絹幅，精細如界畫，偃仰凹凸，陰陽向背，直與造化同功，國初以來第一人也。用西洋法畫花卉創始焦君，可稱獨步。山水用洋法，亦惟漁山一人。至設色精工，尤其餘事。

秉貞，濟寧人。欽天監五官正。工人物，其位置之自近而遠，由大及小，純用西洋畫法。康熙中祗候內庭，所畫《耕織圖》四十六幅，摹村落風景、田家作苦，曲盡其致，深契聖衷，錫賚甚厚，旋鏤板印賜臣工，為世珍重。弟子冷枚，得其傳。

高其佩 能品

高且園其佩，天姿超邁，奇情異趣，信手而成。曾見人物山水軸，蒼渾沈着，衣褶如草篆，一袖六七折，氣勢不斷，生動盡致，深得吳小仙神趣。世人競稱其指畫，可怪也。且園筆墨頗有大家氣象，惟粗豪之態，終不免失之雄獷。

章之，遼陽人，隸籍漢軍。善指頭畫，人物、花木、魚龍、鳥獸，罔不精妙。人既重其指墨，加以年老，便於揮灑，遂不復用筆，故流傳者絕少。父天爵遇耿逆之害，以廕得官宿州知州，仕至刑部侍郎，又為都統。工詩。雍正十二年甲寅卒。

李世倬　能品

李漢章世倬，筆墨秀雋，山水、人物、花鳥、果品，靡不精妙。余僅見山水軸，筆思蒼潤，皴染勁逸。惟點錯鎖碎，無渾淪靜穆之氣。由於落墨佻巧，未能以沈着出之，故無元氣淋漓之觀。作畫隨濃隨淡，一氣落筆，方能元氣渾淪，自無瑣碎之病。

轂齋，三韓人，隸籍漢軍。兩湖總督如龍子，侍郎高其佩甥。繪事均臻妙境。少隨父宦游江南，見王石谷，得其講論；後與馬退山游，故宗傳醇正，人物得吳道子水陸道場圖法，花鳥、果品得諸舅氏之指墨而易以筆，故能各名一家，亦如王甥之善學趙舅也。工詩。官通政司右通政。

勵宗萬　逸品

勵衣園宗萬，英姿秀發，早登詞館。向見山水直幅，筆意恬雅，幽閒靜逸之氣浮動邱壑間。其設色之古淡融化，真有神無迹，超出乎筆情墨趣之外。想是前身畫

師，故能靈秀若此。此幀筆墨真如初搨《黃庭》，恰到好處。

滋大，靜海人。杜訥孫，廷儀子。康熙六十年辛丑進士，入詞垣，年才十七。官

至刑部侍郎，罷，復官光祿寺卿。善畫山水。

禹之鼎 能品

禹尚吉之鼎，傳神阿堵，名重藝林。所見册頁畫幅，均摹仿宋元諸家，筆墨停

勻，邱壑老到，極有功力。惟運思布景不能超逸生動，知傳神與[六]山水其用筆實不

相同也。尚吉畫以傳神爲上，山水隨意酬應，未能制勝。

慎齋，江都人。康熙中以善畫供奉內庭。尤工寫照，秀媚古雅，爲當代第一，一

時名人小像皆出其手。人物故實幼師藍氏，後出入宋元諸家，遂成一家法。以

康熙二十五年丙寅年四十推之，當是順治四年丁亥生。

王邦采　逸品

王貽六邦采，詩情畫筆，跌宕超逸，頗臻妙境。所見扇頭冊頁，蕭疏淡遠，思致妍雅。較梅壑之簡淡，以遒鍊勝；較青溪之瀟灑，以靜逸勝。貽六畫深得古法，筆情墨趣與嚴秋水父子相近。惜傳世甚少，尺幅小品，殊令人思慕矣。

携鹿，無錫人。諸生。精儒書，興發為古文詩畫，均超逸。

張漣　能品

張南垣漣，精於畫學，兼善寫真。曾見筆墨數事，鬆秀幽雅，亦是專家。惟壘石能傳諸大家神趣，一一偪肖，真絕技也。後之人見其邱壑位置者，遂以壘石傳其名，而畫名掩矣。壘石雖與筆墨不同，然能得古人神趣，便可想見其胸中邱壑。

南垣，華亭人，徙居秀水。山水壘石為之，人莫能及，故壘石特名。聞前輩云，吾家寄暢園，恭備御蹕游幸，其時張南垣布置樹石，曾經宸翰褒題，至今族中遺

一九八

老均知為南垣手筆。太倉吳駿公曾為立傳傳之。

校勘記

〔一〕「幀」，書畫會本作「幅」。

〔二〕「稱重」，書畫會本作「推重」。

〔三〕「當」，書畫會本作「常」。

〔四〕「力量薄弱」，掃葉山房本作「惟力量薄弱」。前後兩句義屬轉折，似以「惟力量薄弱」為是。

〔五〕「幽雅」，書畫會本作「秀雅」。

〔六〕「與」，書畫會本作「於」。

桐陰論畫三編

桐陰論畫三編目錄

上卷

高鳳翰　神品

高西園鳳翰，離奇超妙，脱盡筆墨畦徑。曾見山水小幅，筆意縱逸駘宕，北宋雄渾之神，元人靜逸之氣，筆端兼擅其勝。蓋其法備趣足，雖不規規於法，而實不離乎法也。西園畫橫塗豎抹，無不入妙，堪與冬心、新羅並傳矣。

南村，晚號南阜老人，嘗自稱老阜。因右臂不仁，以左手作畫，號尚左生。膠州人。雍正五年丁未，以生員舉孝友端方，任歙縣丞。山水以氣勝，不拘於法。草書圓勁飛動。嗜硯，收藏極富，自銘大半，著《研史》。繆篆印章全法秦漢。乾隆八年癸亥年六十有一，自撰生壙誌。

李方膺　能品

李晴江方膺，老筆紛披，縱橫排奡，不拘繩墨，自得奇趣。向見畫梅巨幅，蒼老渾古，墨氣淋漓，極亂頭粗服之致。惟梅花標格，其靜逸氣味，當於暗香疏影間傳其神韻也。此種筆墨，未免蒼老傷韻，無雅秀之致。

虯仲，又號秋池，江南通州人。雍正時，以諸生保舉合肥縣。松竹梅蘭及諸小品，不守矩矱，在青藤、竹憨之間。尤長大幅，有士氣。居士途，明吏術，凡休戚國利民生、遺老嘉言，俱能津津言之。居官有循聲。康熙三十四年乙亥生，乾隆十九年甲戌卒，年六十。

陸癡　逸品

陸日爲嶹，布置奇癖，不屑作常蹊，能爲尋丈大幅。余見册頁畫幅，乾筆皴擦，用淡墨籠染，一種奇古之氣，與程穆倩相伯仲。境界靈異，別有會心，非巧思力索所

能造。

日爲筆墨迥不猶人，古趣在筆墨蹊徑外。

日爲，遂昌人，故自號遂山樵，居松江。性猖癖，故人以癡呼之。山水自成一局，其法用挑筆密點，由淡而濃，不惜百遍。林巒崖石，煙雲糺縵，墨氣絪縕，亦可喜也。浙撫屠公館之西湖，踰年而卒，屠公爲治其喪。

嚴怪　逸品

嚴滄醅載，好構奇境。家極貧，不能以多金眩，亦不爲權勢屈也。所見尺方小品，山水筆情縱逸，脱盡恒蹊；花鳥設想幽僻，頗得奇狀。其經營苦心，真能極畫家變體，另闢町畦。滄醅，日爲各有精詣，真一時瑜亮。

滄醅，華陽人。嘗畫一古藤蔓延糾結，蟠兩山頭，一人崎嶇攀援而下。凡畫多類此，爲人亦癡絶，人目爲怪，怪聞之喜，遂自名爲怪焉。

二一〇

陳撰 逸品

陳楞山撰，詩才雋逸，人品高潔，寫生與李復堂相近。余見山水小幅，筆情鬆秀，元氣渾淪，極有古意。此老性情豪邁，落墨布景均極隨意，故所作點刷縱恣者多，格律精細者少也。先生老筆紛披，一種豪邁之致，人莫能及。

玉几山人，鄞縣人。布衣，僑寓錢塘，寄居江都。舉鴻博不就。山水之秀鍾於五指，梅花極精妙。與李復堂為同年友，故畫亦相類。

閔貞 能品

閔正齋貞，山水魄力沈雄，頗得巨然神趣。余見大幅人物，筆墨奇縱，有兔起鶻落之勢，衣紋隨意轉折，豪邁絕倫。工細之作，尤能幽閒靜逸，無一毫縱橫習氣。閔正齋，江西人，或呼為閔騃子，僑寓漢口鎮。山水師巨然，工寫意人物，兼精寫筆氣象磊落，狹筆細膩熨貼，能品何疑？

真。幼失怙恃，歲時伏臘，見人懸父母遺像致祭輒流涕，痛二親遺容不獲見。或謂寫真家有追容之法，生人相似者可髣髴得之，然楚人無擅長者，因篤志學畫，又朝夕祈禱大士，後果摹得父母像。眾知為孝感所致，稱閔孝子云。

黄慎　能品

黄恭懋慎，山水兼宗倪、黄，出入吳仲圭之間，爲時推重。余見人物大、小幅，筆意縱橫排奡，氣象雄偉，深入古法。所嫌體貌粗豪，無秀雅神逸之趣，未免昔人筆過傷韻之譏。瘦瓢畫氣勢魄力，人莫能及，惜未脫閩習，非雅構也。

瘦瓢，閩人，僑居揚州。雍正間布衣。山水畫亦擅長；書法懷素，極有功力；工詩。事母以孝稱。

丁敬　逸品

丁敬身敬，畫梅蒼秀，古趣盎然。余見一橫幅，橫斜疏影，極亂頭粗服之致。花

萼偏反偃仰，理法兼到。惟樸古簡淡，神趣不滯於思，不泥於法，信筆取之，深入三昧也。畫能領取金石氣味，隨意揮灑，無不入古。

鈍丁，自稱龍泓山人，錢塘人。隱居市塵賣酒。好金石文字，窮巖絕壁，手自摹揭，證以志傳。摹印古質，上追秦漢。工分隸。印章不輕為人作。著《武林金石錄》。

高翔　逸品

高西唐翔，天資穎異，摹仿繪事均楚楚有致。曾見墨梅橫幅，花萼筆意鬆秀，枝幹墨法蒼潤，頗得冬心翁心印。山水師漸江簡淡意趣，又參以石濤之縱恣，故筆墨超逸，洗盡塵蹊也。逸品畫總要另有一種秀逸之趣，方能脫去窠臼。

鳳岡，甘泉人。能詩善畫，尤精八分。與冬心游，頗多領會。工繆篆，刀法師程穆倩。諸藝均可觀，惜皆於近人間塗徑耳。晚年右手廢，以左手書字，奇古，為世珍重。

汪士愼　逸品

汪近人士愼，畫梅筆致疏落，超然出塵。近見册頁、屏條、雜作，筆意幽秀，設色妍雅，氣清而神腴，墨淡而趣足。雖不能媲美冬心，其秀潤恬靜之致，已足令人爭重矣。畫能脫盡塵俗氣，無論工緻與寫意，無不入妙。

巢林，休寧人，流寓揚州。善墨梅，工詩。與冬心、秋岳相友善，筆墨習染，遂臻妙境。

圖清格　逸品

圖牧山清格，逸筆寫生，自闢一徑，不屑隨人步趨。余見畫册小幅，筆意蒼渾，逸趣飛翔，有離奇荒幻之致。草蟲造入微妙，一點一拂皆有異趣。畫有異趣，必識見高邁，非循行數墨者所能窺其涯涘。傳世者率筆居多，不足珍也。

牧山，滿洲人。官大同知府。以草書法寫菊，另開蹊徑[二]。工詩。親喪，廬墓築丙舍於西山，孝行足以傳世。

佟毓秀 能品

佟鍾山毓秀，山水縱橫排奡，與藍田叔相似。曾見畫册十二幀，氣格粗豪，筆力沈着痛快，得北宋雄獷遺習。麓臺云「筆端金剛杵」，義在百劫不磨，須純綿裏鐵，方入三昧也。蒼老實畫家大毛病，前人所以有寧稚毋霸之論。

鍾山，襄平人，隸旗籍。仕至甘肅巡撫。曾游錢封之門，山水取法元人率筆。

鄒士隨 逸品

鄒景河士隨，筆意雅秀，得自薪傳。皴染規模大癡，極有神理。曾見文昌閣圖卷，筆墨瀟灑，設色妍雅，頗饒士氣。六法縱未到家，其筆意之和柔恬靜，極文人高逸之致。筆墨饒有士氣，當略其短而取其長。

晴川，顯吉子。雍正五年癸卯進士。工詩歌古文，山水得大癡遺意。康熙二十六年丁卯生。

蔣溥　逸品

蔣恒軒溥，筆意秀逸，深得家法。余見扇頭畫幅，折枝花草極有生趣，樹石小幀墨氣清逸，靈秀之致畢集毫端。惟白石、白陽蒼渾沈着氣味，殊覺大有逕庭矣。筆墨靈秀，由於天分；氣味醇厚，全藉人功。質甫，文蕭公廷錫長子。雍正八年庚戌傳臚。工花卉，得自家法，隨意布置，自多生趣。供奉內庭，畫幅歲時呈進。官戶部尚書、協辦大學士。康熙四十七年戊子生，乾隆二十六年辛巳卒，年五十有四。

周復　逸品

周文生復，筆意淡遠，邱壑靈秀，極得元人思致。余見畫册十二幀，鬆秀靜逸，

颇有引人入勝之妙。巨幅墨氣濃厚，魄力沈雄，未免濕濁。想是工於小品，巨幅非其所長也。逸品畫，皴染濃淡，恰到妙處，覺多着一點便俗。

文生，無錫人。山水、竹石筆墨森秀，頗有思致。人物設色秀麗，在能、妙之間。

姜恭壽 逸品

姜靜宰恭壽，花草竹木姿致瀟灑，脱盡蒼老習氣。向見山水册十幀，筆意秀挺，墨法簡净，絶無點塵。所嫌邱壑間未能元氣渾淪，故終覺失之清淡，無柔逸古厚神味也。文人筆墨，如此已造妙境，賞鑒家慎毋刻以相繩也。論極精確。

香嚴，又號東陽外史，如皋人。編修任修子。乾隆六年辛酉孝廉，官教論。能詩善畫，工篆隸，畫筆清勁拔俗，不染塵氣。

蕭晨 能品

蕭靈曦晨，山水、人物師法唐宋，畫雪推名手。余見絹本士女軸，設色妍雅，衣

紋清勁流走，極有功力。惟點置眉眼未能清逸雅秀，大有拙俗痕迹，此士流、雜流之所由分也。長康、右丞諸公，皆以士夫作畫，故能造入神妙，自無拙俗之病。

中素，揚州人。繪事稱能手，善詩賦。隱梓人中，人以工役之，往役受直；待以詩人，則行朋友之禮。

李寅　能品

李白也寅，畫法唐宋，極其精密。向見一絹本中幅，千邱萬壑，層出不窮，設色亦娟妍工麗。惟毫端無卷軸氣，故布墨用筆之間，往往不脫畫史俗態，功力雖深，而秀韻不足也。畫貴有士氣，自然落墨雅秀，脫盡畫史俗態。

白也，江都人。所作桃花、楊柳，共稱神品，與蕭晨齊名。

康濤　妙品

康石舟濤，山水、人物、花卉、翎毛，用筆設色潔淨流麗。余見絹本小幅《士女

《簪花圖》，氣味清雋，翩若驚鴻，有新羅之古秀，而姿態生動；有兩峯之勁逸，而妍雅入時也。石舟筆墨，脫盡脂粉絢爛之習。論極精妙，耐人尋味。

石舟，錢塘人。白描士女，維揚極有名譽。晚年號茅心老人。山水筆墨精潔，花卉點染流麗，人物顧盼有情，翎毛生動盡致，一時能手。

冷枚　能品

冷吉臣枚，人物士女工麗妍雅，頗得師傳。曾見絹册十二幀，筆墨潔淨，賦色韶秀。其畫法工中帶寫，點綴屋宇器皿，精細如界畫，却生動有致。所嫌精彩不足，未脫畫史描摹形迹。工細畫，總要脫盡描摹習氣，方能入妙。

吉臣，膠州人。焦秉貞弟子，供奉內庭。工人物，尤精士女。康熙五十年辛卯與畫《萬壽盛典圖》，時王原祁為畫苑總裁。

戴大有　妙品

戴書年大有，人物工秀，花卉雅淡，頗稱能手。曾見士女小幀，筆情鬆秀，色澤妍雅，點染眉眼，顧盼有情，畫髮細密生韻，衣紋勁逸而有氣勢，態度豐肥，却無一毫脂粉俗習。書年士女，用意與諸家不同，洵爲畫士女正宗。

書年，杭人。善人物、花鳥、士女，極豐肥妍雅之態，花卉雅淡，蘭竹尤佳。

王鳳儀　逸品

王審淵鳳儀，山水淡逸，不變宗風。余見集冊一頁，蹊徑幽秀，邱壑間簡净神韻，油然於筆情墨趣之外。此真純乎士氣，故意匠用筆，迴不猶人，深得元人三昧也。如此筆墨，真文人本色，脱盡作家面目。

審淵，麓臺司農曾孫，蓬心太守兄。乾隆十二年丁卯孝廉，官至西安鹽道。山水另有逸趣，克承家學。

邊壽民 神品

邊頤公壽民，翎毛花卉均有別趣，潑墨蘆雁尤極著名，所見不下十餘幅，筆意蒼渾，飛鳴游泳之趣，一一融會毫端，極樸古奇逸之致。蘆灘沙口，生動古勁，有大家風度。頤公畫雖粗豪，一種樸古蒼渾之趣，諸家莫及。

葦間居士，山陽諸生。潑墨蘆雁創前古所未有，頤公雖以此著名，而筆墨之妙實不在此。又工詩詞，精書法。所居葦間書屋，名流咸造訪之。不與塵事，日親楮墨，蓋淮上一高士也。

沈鳳 逸品

沈補蘿鳳，蹊徑蒼渾，乾筆皴擦，極有韻致。曾見山水中幅，氣息深厚，思致綿密，設色古雅恬靜。所嫌刻意摹古，筆端未能融化，處處多斧鑿痕迹，尚未一片空靈也。古大家筆墨，隨濃隨淡，一氣揮灑，無不沈厚。補蘿貌似，尚隔數塵。

凡民，江陰人。受書法於王虛舟。工鐵筆。山水純用乾筆，志在元人。以國學生效力南河得官，實於吏事非所喜也。生於康熙，卒於乾隆，年七十有一。

張棟　逸品

張看雲棟，乾筆皴擦，恬雅疏秀，頗無俗韻。舊藏一小册，筆意秀挺，設色冲淡，畫境與南華翁相伯仲。雖私淑王麓臺，司農蒼渾神逸之致，未能得其百一，蓋限於資也。看雲蕭疏簡淡，顧無俗韻。再能筆意遒鍊，氣息渾逸，便盛純詣。

鴻勳，號玉川，吳江人。邑諸生，家於鶯脰湖之濱。畫筆私淑王原祁，專用乾筆，不喜設色。博學工詩文，家貧力學，游京師，入太學，公卿推重之。乾隆十六年辛未，兩浙雅中丞聘纂《南巡盛典》，後歷游南北，浪迹江湖者三十餘年。

王文治　逸品

王夢樓太守文治，書法妙天下，世罕知其畫者。曾見墨梅小幅，思致清逸，筆意

勁秀，橫斜疏影，以簡淡出之，便覺韻致翩然，脫盡畫史習氣。先生天分絕頂，此梅花小

幅游戲爲之，筆力神韻爲畫家莫及。題語亦清超拔俗，可稱三絕。

禹卿，丹徒人。乾隆二十五年庚辰第三人及第，官翰林侍讀，出爲雲南知府。

書秀逸天成，得董華亭神髓，與錢唐梁學士齊名，世稱「梁王」。學士每自謂不

如，蓋天分不可及也。詩宗唐人。雍正八年庚戌生，嘉慶七年壬戌卒，年七

十三。

潘恭壽　逸品

潘蓮巢恭壽，山水規模文氏，花卉取法甌香，頗有韻致。向藏山水、花卉數種，

均夢樓先生署款，可稱雙絕。山水雖得文氏清勁之致，不能追蹤古大家，氣息神韻

終屬淺薄也。衡翁畫，清勁中有蒼渾之致，方爲大家；如徒得其清勁，終不免失之淺薄。

慎夫，丹徒人。問道於蓬心太守，曾以「宿雨初收，曉煙未泮」八字真言授之，

復取古蹟摹仿，畫日益進。能詩，故畫多詩意，兼工寫生，濯濯如倚風凝露。善

人物，士女秀韻而饒古意，佛像亦工。乾隆六年辛酉生，五十九年甲寅卒，年五十有四。

吳枒　能品

吳逸泉枒，嘗繪《竹雲圖》，自謂天機所到，直奪造化，蓋深得此中三昧者。余家藏一巨幅，人物古雅，樹石蒼潤，氣韻魄力不讓古人。士女工細之作，可以追步唐、仇，超然遠俗。逸泉人物妍雅工秀，有筆有墨，可稱能手。

朝英，無錫人。人物、士女、花草、樹石，罔不精妙，亦一時作手。

上官周　能品

上官竹莊周，山水煙巒瀰漫，墨暈可觀，浦山謂其有墨無筆。所見畫件極夥，山水未脫閩習，人物功夫老到，運墨設色停勻妥貼。惟毫尖無離奇超逸之致，終覺失之板滯。閩畫多失之重俗，竹莊人物如能筆墨超逸，便臻妙境。

文佐，福建長汀人。乾隆初年布衣。善畫能詩，晚年薄游粵東，頗有名譽，世傳《晚笑堂畫譜》[二]，是其手筆。

張敔 能品

張雪鴻敔，山水、花卉隨意揮灑，蒼勁流走。所見卷冊畫幅最夥，筆情縱逸，韻致蕭然，橫塗竪抹，生氣勃勃，墨色濃淡，各極其趣。先生畫格雖超，惜顯筋露骨，未脫金陵派習氣。先生畫如此立論，可謂無微不燭，允爲定評。

芷園，先世桐城，遷居江寧。乾隆二十七年壬午孝廉，爲湖北知縣。天資高邁，兼三絕之譽。爲人疏放不羈，曠達自喜。既罷官，挈姬妾遍游吳越[三]間，所至人爭重之。性嗜酒，酒酣興發，揮灑甚捷，若在歌席舞筵，尤不自覺其氣之豪縱、墨之淋漓也。山水、人物、花卉、禽蟲無一不妙，其寫真尤神肖。往往不携圖章，畫竟率筆作印，亦精妙，真草篆隸，無不造極；尤工詩。

錢維喬　逸品

錢竹初維喬，筆意鬆秀，氣體清逸。雖不能並駕文敏，蕭疏恬雅之致，脫盡畫師面目。所見山水卷冊，多歸田後作，邱壑幽靜，樹石秀潤，無一毫煙火氣。微嫌筆力稍弱也。文人筆墨，能清逸雅秀，便是名家。其筆力稍弱，究與大家宗匠不同。

樹參，文敏公維城胞弟。乾隆二十七年壬午孝廉，為鄞縣知縣。嘗自畫《竹初庵圖》徵詩。歸田後得唐荊川舊園之半，葺而居之，自號半園逸叟。藝花種竹，享幽棲之樂。與同里畢焦麓時相往還。工詩文。乾隆四年己未生，嘉慶十一年丙寅卒，年六十有八。

畢涵　能品

畢焦麓涵，山水研求古法，功力寢深，毗陵作手。余見卷冊大小畫幅，魄力蒼渾，筆意勁挺，時史佻薄習氣掃除殆盡。識者議其無清超神逸之致，真深於見道之

言也。先生筆墨卓然成家，如能清超神逸，便可並駕南田。

焦麓，陽湖人。山水遠宗古法，力挽頹風，高出流輩。雍正十年壬子生，嘉慶十二年丁卯卒，年七十六。

張賜寧 _{能品}

張桂巖賜寧，山水蒼勁，一邱一壑，揮灑盡致。余見花卉巨屏四幅，筆力蒼潤勁逸，傳寫各種花草，意境開拓，魄力沈雄，設色亦古雅清潔。桂巖花卉筆意雄放，魄力極大，近時作手。所見零星小品，終不免粗豪習氣。

坤一，直隸滄州人。初游幕於江南，後官通州管河州同，僑寓維揚。花鳥、人物靡不工；而山水尤蒼秀〔四〕渾厚，超然拔俗，多不泥舊法，惟以氣韻過人。着色花卉獨稱絕技，兼善墨竹。又工小詩。晚年不能握管，惟雙耳尚聰，日聽技家詼諧說書以為樂。子百祿，字傳山，亦工畫。

吳霽　逸品

吳竹堂霽，澹於榮利，著作等身，書畫並臻妙品。余見山水小幅，筆意清雋，韻致瀟灑，有新羅山人逸韻;;墨竹秀穎超拔，仿魯得之。後人得其片紙者，無不珍同拱璧也。畫足以見性情，先生畫境如此，其人品之高，已可想見。

倬雲，錢塘人。乾隆二十八年癸未進士。工山水、蘭竹，間作寫意士女，尤極雋冷。自罷去功名，悉屏塵緣，專心墳索，詩古文詞皆足以楷模後進。嘗主湖北書院，又主吳中平江講席。

王玖　逸品

王次峯玖，山水稍變家學，饒有別趣。曾見仿小米山水幅，峯巒石骨，苔點層叠，略爲變通。惟林木串插、陂陀位置，仍是乃祖規制，縱極工妙，究爲前人蹊徑所壓，未能標新領異也。拘守前人規格，未能變化，便是籬堵間物，去之轉遠。

二癡，石谷曾孫，贅居郡城。山水遠承家學，少嘗游黃尊古門，親授秘法，已而遍臨古迹，益深造。入都，聲稱籍甚，王公大人爭欲藉畫為二癡進身階，二癡夷然不屑也。山水一變家學，胸次邱壑饒有思致。所居拙政園，往來多文士，尤與方外交。

袁樹　逸品

傳。

用筆用墨之間，饒有自然之趣。沈厚雖不逮師法，而毫端簡净渾脱，有士氣而無習氣也。文人筆墨貴有士氣，縱功夫未到，自無作家習氣。

袁香亭樹，工山水，精鑒別，敦崇風雅。曾見一畫卷，筆意秀潤，頗得沈凡民之

香亭，簡齋太史從弟。乾隆二十八年癸未進士，官廣東肇慶府知府。山水得江陰沈凡民傳，工詩。自假歸後，鍵户謝客，以筆墨撰述自娛而已。

王灝　逸品

王春明灝，擅長墨竹，清超雅秀。余家藏有數幀，筆意勁逸，點葉濃處淡處均生氣奕奕，掃盡停勻平實之病。夫墨竹，以氣勢魄力離奇超妙為大家。春明神韻幽秀，允堪壽世。畫中墨竹最難入妙，要神明於規矩，方能成家。

春明，金匱拔貢生，官廬江訓導。詩清剛俊爽，書法出入唐宋，兼寫蘆雁。年七十歸里，嘗於重九日宴集蓉湖第一樓，作詩畫會，遠近至者五十餘人。

王宜　逸品

王巇谷宜，筆意鬆秀，善承家學。余會見一小幅，林木鬱葱，姿態蕭散，頗有司農早年風致。惟氣局未能開展，故無勁挺超拔之致。若能專心精進，何嘗不可追步司農也。家學淵源，如能專心精進，自較率爾操觚者易為得力也。

巇谷，太倉人。麓臺司農曾孫，審淵觀察胞弟，官江右新建縣知縣。畫筆秀逸，

與喆兄齊名。令嗣子若，諸生，亦有畫名。

董誥　逸品

董蔗林誥，禀承家學，雅秀絕塵。所見扇頭小幅，筆墨瀟灑，思致清逸，絕無一毫時史習氣。惜巨幅未見，古大家沈雄渾厚之趣，巨幅乃見力量，未能窺見堂奧也。天分、人功俱臻絕頂，方成大家。扇頭小品，不能見其力量。

西京，富陽人。邦達子。乾隆二十八年癸未傳臚，入詞林，官至大學士。四十餘年勤慎供職，栽培寒畯，外無炫赫之名，內具和而不同之守，克稱賢相。善畫，工詩古文詞，書宗羲、獻。乾隆五年庚申生，嘉慶二十三年戊寅卒，年七十有九。

余集　妙品

余秋室集，繪事精工，尤擅長士女，有「余美人」之目。向藏《楊妃出浴圖》，

寫楊妃蹁躚馬上，嬌柔弱態，生動盡致。內監宮娥扶掔左右，深得浴後神趣。香艷中更饒妍雅之致，宜先生之以美人得名也。上翁覃溪《長恨歌》小楷，可稱雙絕。

八十餘。

童鈺 能品

童二樹鈺，山水、蘭竹、木石均有功力，墨梅宗揚无咎，頗有時譽。余見墨梅最夥，蒼老樸古，墨氣雄厚。惟千篇一律，苦無超逸之筆，不能變化從心，終覺失之板木，未得其趣也。畫梅全要筆情雅秀，方能傳暗香疏影之趣。二樹筆意板木，未免搪突梅花。

璞巖，山陰布衣。生平所作梅花不下萬本，得之者珍如拱璧。肆力於詩，然詩名為畫所掩。愛蓄古銅印章。少棄舉子業，性豪邁，所得賣文資隨手散去，不

蓉裳，錢塘人。乾隆三十一年丙戌進士，嘉慶丙戌復以侍講學士重赴鹿鳴，加三品卿銜。兼長蘭竹、花卉、禽鳥，尤工士女；書亦古秀；詩神韻閒遠，不屑作庸熟語，有三絕之譽。為人和易，無達官氣。生於乾隆，卒於道光三年癸未，年

為家計也。尤精古隸。康熙六十年辛丑生，乾隆四十七年壬寅卒，年六十有二。

劉錫嘏 能品

劉淳齋錫嘏，墨梅蒼秀，老筆紛披，頗極古樸。舊藏屏條一幅，老幹一枝，氣勢鬱勃，花萼隨意點錯，自然法備趣足，而筆尤圓勁沈着，氣味醇厚。書畫兼長，足稱二妙。梅花標格，諸家畫法不同，淳齋係王元章一路，最為高雅。

淳齋，直隸通州人。乾隆三十四年己丑進士，入詞垣，官至江南淮徐道。工墨梅，尤精書法。

潘奕雋 逸品

潘榕皋奕雋，梅、蘭、水仙信手揮灑，頗有生趣。所見筆墨，雜作最富，詩情畫

筆，均有意致。梅蘭小幀，隨意點染，另饒清逸氣味。三松先生筆墨純乎本色文人[五]，隨意揮灑，自得天趣，真所謂不求工而自工也。知先生淡於榮利[六]，故能享林泉樂趣。

水雲漫士，吳縣人。乾隆三十四年己丑進士，戶部主事。道光二年壬午重與鹿鳴宴，晉員外郎。九年己丑重與瓊林宴，晉四品京堂銜。工畫梅、蘭、水仙，書宗顏、柳，篆隸入秦漢人之室，喜吟咏。至九旬外，精神矍鑠，詩文書畫外別無他嗜。乾隆五年庚申生，道光十年庚寅卒，年九十有一。

高樹程　逸品

高邁庵樹程，筆墨蒼潤，意境超脫，得子久、山樵神髓。余僅見扇頭一頁，筆情簡淡，思致雋逸，極有古趣。花卉賦色妍雅，發枝點葉，生動盡致。蘭坻、鐵生允堪並駕。邁庵人品極高，故落墨另有古趣，似乎較勝鐵生，非蘭坻所能及。

靳玉，自號煙蘿子，杭人。乾隆四十二年丁酉副貢。工詩文，善山水，得董華亭遺意。人品絶高，故畫多古趣。至今得其尺幅，視鐵生所作較重云。花卉寫意

頗似新羅，書法董、趙。芸臺先生又稱其詩學昌谷，有奇古之致。工制藝，設席講學，從者雲集，得其指授輒破壁飛去。

秦儀 <small>能品</small>

梧園族祖儀，畫宗石谷，尤長水村小景，多作點葉柳，籠雨拖煙，別有意趣，人稱爲「秦楊柳」。余見畫幅最夥，山水筆墨近濕，未脫畫習；楊柳雖極擅長，較之古大家究有今古之殊也。作家畫濕筆居多，皆由未能毫尖着力，故古人妙處終身不知。

梧園，無錫人，僑居吳門。美鬚髯，人呼為「秦髯」。工山水，畫柳名噪一時，丐其畫者非柳不愜也。題畫詩皆率意而成，不事雕飾，然亦有神韻天然者。子寶，亦工畫楊柳。

馮敏昌 <small>逸品</small>

馮魚山敏昌，天姿卓越，松石蘭竹，蒼秀絕俗。余見書法數幀，而畫止小品，筆

意清逸，松針鬆秀而饒古韻，竹石簡淡中有勁逸之趣。雖非專門，深得三昧，畫法實與書法相通也。文人筆墨，有由書而悟畫，亦有由畫而悟書，此中各有心得，不能勉強。

伯求，廣東欽州人。乾隆四十三年戊戌進士，官編修，改刑部主事。書法大令，工詩畫，崇祀鄉賢。著有《河陽金石錄》等書。乾隆十二年丁卯生，嘉慶十一年丙寅卒，年六十。

關槐　逸品

關晉軒槐，畫法宋元，筆思蒼渾，品詣在鐵生、琴塢之間。少時見一中幅，皴染規模大癡，鈎勒清勁，用墨濃淡得宜，頗饒秀韻。雖師法董蔗林，其畫境之蒼潤恬靜，實有過之無不及也。文人筆墨全在天資靈秀，與時俗畫史頓分軒輊。

晉軒，仁和人。乾隆四十五年庚子傳臚，仕至閣學。山水得董相國指授，駸駸入宋元之室。詞章翰墨，脫穎不群。

洪範 逸品

洪石農範，書法畫筆，俱磊落超雋，雄視一切。墨竹見有數幀，布幹發枝，濃淡疊葉，絕無縱橫習氣。惟筆意甜俗，古大家峭拔勁逸之趣全未領會，而好事家雅重之，殊可異也。士大夫畫只要有書卷氣，縱筆力秀弱，斷不至有甜俗之病。

石農，休寧人。博雅工詩。以諸生佐福郡王幕，敘功得官，仕至沇沂曹道。山水宗癡翁，墨竹師東坡，間寫片石疏林小幅，則又別饒意趣。石農和易近人，無達官氣，聞黃穀原畫名，渡江訪之。其愛才如此，是不可及也。

孫銓 逸品

孫鑑堂銓，性好寫生，尤喜作蘭竹，中年兼畫山水、人物，悉有古韻。曾見山水直幅，仿黃鶴山樵筆意，思致蕭散，氣韻清逸，略帶荒率之致。文人遣興之作，並非山水宗工也。作畫能有古韻，自然脫盡俗氣，不可以筆墨工拙論。

少迁，崑山人。乾隆四十五年庚子孝廉，由南匯學博遷山東陽信知縣。墨竹宗夏仲昭，山水宗元四家，寫生得白陽筆意，亦兼惲法，為成邸所褒賞。集諸名家法書摹勒入石，名《壽石齋帖》，極為時珍重。

宋葆淳　逸品

宋芝山葆淳，山水蒼秀，筆致嫣潤，脫盡塵俗蹊徑。曾見大小畫幅，意態雄傑，墨氣淋漓，絕無拘泥瑣屑之態，良由天姿高邁，一落筆便得古人神趣，不得以小疵而掩大醇也。芝山筆墨，機趣橫溢，極其妙境。惟率略處，鑒者當捨其短而取其長。

芝山，山西安邑人。乾隆四十八年癸卯孝廉，官解州學正。長於金石考據，善鑒別，工畫山水，得北宋人法。生乾隆十三年戊辰，以嘉慶丁丑年七十推之。

翟大坤　能品

翟雲屏大坤，山水隨意揮灑，兼綜各家，極其妙境。曾見一中幅，筆思蒼勁，頗

得石田翁遺意。但石翁畫以墨華腴潤、氣息渾淪勝，雲屏有骨無肉，得石翁之形，未得石翁之神也。學石田翁不能墨筆腴潤，所謂有骨無肉，未得其趣。

子屋，本籍嘉興，寄居吳門。山水兼綜各家，寫生得古法。性情亦蕭散，後病耳，又自號無聞子。家蓄一硯，甚寶愛，失去怏怏，旋迹得之，以重價購歸，遂顏所居曰「歸研草堂」。

畢瀧 逸品

畢竹癡瀧，博綜金石，酷嗜書畫，頗負賞鑒之譽。余見一小幅，筆意風秀，有蒼潤之致。雖非專門，藏弆名蹟，融會胸中，發抒腕下，是爾幽雅。蓋天資超絕，與率爾操觚者異也。賞鑒家筆墨由於天機感觸，著手成趣，不在刻意臨摹也。

澗飛，太倉人。秋帆沅弟。凡遇名蹟，不惜重價購藏。工山水及墨竹，蒼潤深秀，頗得曹雲西遺意。工詩。

何道生　逸品

何蘭士道生，筆墨清雅，文秀之氣撲人眉宇。余見橫披小幅，簡淡蕭疏，邱壑恬靜。筆端秀潤荒率之致，文人本色。畫論云：「與其蒼老而有霸氣，何如秀弱而存士氣？」學者不可不知。文秀本乎天成，習尚由於性近。此中雅俗，人所共知，不在工拙論也。

蘭士，靈石人。乾隆五十二年丁未進士，入詞林，官知府。善山水，工詩。

朱鶴年　逸品

朱野雲鶴年，意趣閒遠，姿致瀟灑，不染時史習氣。余見法時帆學士《詩龕圖》，老筆紛披，皴染鈎勒，極其流走。惟用筆未能遒鍊，不免失之躁動，故無渾融靜逸之趣。野雲筆墨，如此立論，可謂確中其病。

野雲，泰州人，僑寓都門。山水隨意揮灑，不規規古人畦徑。性喜結納，與都中賢士大夫文酒往還，故畫名益著。士女、人物、花卉、竹石無一不能。

馬履泰　逸品

馬秋藥履泰，中歲作畫，涉筆即工。余見小幅山水，得子久神理，下筆生拙，掃盡塵蹊，真自率胸臆，不肯取悦俗目。先生深於畫理，不求工而工處愈不可掩，故足重也。畫到脱盡畦徑，隨意揮灑，不求工而自工。此境正不易到。

叔安，仁和人。乾隆五十二年丁未進士，官太常寺卿，以文章氣節重於時。工詩畫，書法宗唐人，古健似李北海，山水規模大癡，蒼楚沈厚，頗得元人遺韻。

許庭堅　神品

許次谷庭堅，畫筆蒼渾沈着，墨氣濃厚，深得先民矩矱。余藏六尺大横披，氣韻魄力直逼董、巨。小幅思力雄健，邱壑渾成。微嫌筆意稍木，無靈警之致，不能追步婁東也。次谷山水頗有大家力量，惟毫尖無靈警之致，尚未登峰造極。

鄰石，金匱廩膳生。家富藏書，與弟美曾共事搜討，兼工山水，與鮑若洲、俞是

齋並稱於時。性疏懶，敦逼不應，興到揮灑，至廢寢食。工詩文。

鮑汀　逸品

鮑若洲汀，筆墨雅秀，機趣橫生，頗得董、米神韻。所見畫幅卷册，筆意超逸，墨氣渾厚，極淋漓瀟灑之致。向藏《柳塘印月》便面，秀雅靜逸，神似南田翁，非韻蘭、曉樓所能及。若洲筆墨已造妙境，如能專心精進，不難一超直入如來地也。

勤齋，無錫諸生。精制舉業，工詩賦，書宗松雪、香光，畫學倪雲林、王孟端[七]。為人冲和蕭淡，終身不見喜慍之色。曾至粵西覽桂林山水之勝，詩益奇，畫益妙。同邑嵇承咸師事之，山水有名於時。

俞琨　逸品

俞是齋琨，山水樹石森秀生動，頗得元人三昧。向藏畫幅小册，筆致清逸，絶無一毫板滯之迹。惟遙山遠水布置層出，而氣息未見深厚，由於骨格秀削，不能元氣

渾淪也。元人筆墨靈秀天成，縱骨格單薄，斷無板滯痕迹。是齋可謂三折肱矣。

是齋，無錫人，原名璟，字企塘。善山水、樹石、人物、花卉，幾入元人之室。詩賦畫均極精妙，撰《論畫》三篇，又著《題畫瑣存》。

張道渥　逸品

張水屋道渥，山水秀潤，邱壑畦徑隨筆所至，有時繁益加繁，有時簡而又簡，脫盡窠臼。余於嚴子壽寓見一巨幅，層巒疊嶂，筆意飄灑，皴擦之密，間不容髮，可稱迥不猶人，卓然塵表。此種筆墨，可想見其襟懷高曠，非邱壑畦徑之所得而拘也。

自號張風子，好騎驢，又號騎驢公子。官兩淮運判，後任簡州。工詩，善山水，嘗寫華山小幀，山麓畫水環之，曰蓮花當生水中也。有《鏡中對鏡》小影。後又任金川屯田使。

鐵舟和尚韻可，筆意超脱，揮灑自如，不襲前人窠臼。余見畫幅最夥，思力沈着，縱逸多姿，不免過於馳騁，未能以醞釀出之，故所作均無静逸之致，蓋江湖之習染深也。畫以上氣爲上，江湖氣便落下乘矣，此鐵舟之畫所以不入賞鑒也。

釋韻可　能品

木石山人，湖北人。故江夏名家子。善鼓琴，工書法，竹石花卉尤擅長。渡江而東，名噪吳越，住吳縣李王廟。時游禾中、魏塘、吳興茗雪間，所至人争重之。所得潤筆，即以資其揮霍，或贈寒素，弗惜也。

校勘記

〔一〕「蹊徑」，書畫會本作「路徑」。

〔二〕「晚笑堂畫譜」當作「晚笑堂畫傳」。

〔三〕「吳越」，掃葉山房本作「吳趨」。

〔四〕「蒼秀」，書畫會本作「蒼潤」。

〔五〕「本色文人」，書畫會本作「文人本色」。

〔六〕「榮利」，書畫會本作「營利」。

〔七〕「王孟端」，書畫會本作「王夢端」。

下　卷

伊秉綬　逸品

伊墨卿秉綬，力持風雅，文采映耀一時。古隸法書樸古奇逸，深得金石氣味。畫能得金石氣，一切時史惡習掃除淨盡。雖不以畫名，而見其畫者無不傾倒也。

近得山水扇面一頁，筆意蒼勁，皴染簡淡古秀，脫盡恒蹊。

墨卿，福建寧化人。乾隆五十四年己酉進士，守惠州，多善政，再知揚州，提唱風雅，有功藝苑。道光二年，入祀三賢祠，為四賢祠。書似李西涯，尤精古隸，獨不喜趙文敏，先生筆墨之高，已可想見。乾隆十九年甲戌生，嘉慶二十年乙亥卒，年六十有二。

錢楷 逸品

錢裴山楷，揮灑山水，頗有廉州、麓臺筆意。余見尺方小幅，簡淡趣足，靈秀神腴，雖非專門，自足矜重。漢隸樸古奇逸，深得六法精蘊，知文人能事，正不能盡其伎倆。裴山筆墨純以文秀勝，觀其書與畫似極文人能事。

裴山，嘉興人。乾隆五十四年己酉傳臚，入詞林，歷官廣西、湖北、安徽巡撫。工山水，善隸書。乾隆二十五年庚辰生，嘉慶十七年壬申卒，年五十有三。

桂馥 逸品

桂未谷馥，學問該博，邃於金石考據之學，篆刻、漢隸雅負盛名。晚年始好寫生，另饒古韻。余見一橫幅，墨竹一叢，蒼苔數點，意趣橫逸，在青藤、白陽之間，亦以結一重翰墨緣也。未谷筆墨深得金石氣味，宜其入手即妙，古趣橫溢〔一〕。

未谷，曲阜人。長山校官。乾隆五十五年庚戌進士，雲南永平知縣。翁覃溪、

阮芸臺所推重，錢松壺嘗與討論，云「畫中惟點苔為難」，故又自號老苔。詩爛不收拾，大半多酒後之作。生平著作極多，篆刻、漢隸尤為時推重。

黃鉞 逸品

黃左田鉞，蕭疏簡凈，取境大方，極有意致。曾見小幅山水，邱壑鬆秀，林木瀟灑，有文秀之致，設色亦雅淡清潔，不染塵氛，南田翁云「士大夫畫貴無作氣」，左田畫可謂「無作氣」矣。文人筆墨最近元人，觀左田畫，風韻蕭疏，頗得趣向。左田，當塗人。乾隆五十五年庚戌進士，仕至戶部尚書。山水得蕭雲從餘韻，層巒疊嶂，不使人一覽而盡。善書，工詩文詞。

顧王霖 逸品

顧容堂王霖，筆思蒼勁，興到揮毫，極有功力。余見扇頭小幅，邱壑熨貼，皴染老到。惟用筆稍板，無靈警奇逸之趣，終覺失之呆滯。知造微入妙，固貴學力之專

精，尤藉天資之靈變也。畫雖小道，天分、人功兩者兼備，方能入妙。

釋圭，鎮洋人。乾隆五十五年庚戌進士，入詞垣，官員外郎。工畫，能詩。

黎簡 逸品

黎二樵簡，畫法宋元，極有名譽。余初至粵，遍覓其手蹟不可得，後於楊海琴年丈寓見一小幀，筆墨簡淡，皴擦鬆秀，純乎文人逸致。想由其人品高潔，故筆墨推崇如此也。二樵畫，粵中贗品極多，幾莫辨真偽，諒所傳者少也。

簡民，順德人。乾隆五十四年己酉拔貢。工詩，善六法。為人清狂，徵歌狹邪，日與酒徒醉飲於市，自刻圖章曰「小子狂簡」。人品高潔，卓然成家，所居名百花村莊。工書法，詩筆幽峭奇警，為海內推重。

萬承紀 逸品

萬廉山承紀，與羅兩峯交，深悟畫法。凡山水、人物、士女、花鳥、蘭竹，興到命

筆，率能擺脫時習，力追古法。沈殁庚表兄自袁浦歸，贈余蘭竹小幅，始見先生筆墨，真大雅不群，風流倜儻。廉山畫風流儒雅，純乎士氣，其人品之高，可想見也。

廉山，南昌人。乾隆五十七年壬子副貢，官河南同知。工詩文，簿書之暇輒博綜群籍。雅尚文翰，書畫金石悉能鑒別，篆刻得漢法，山水專師宋人，能為趙千里界畫樓閣。陳雲伯云，廉山書、畫、清譚可稱三絕，其為名流推重如此。

孫均　逸品

孫古雲均，擅長花卉，隨意點錯，得青藤、白陽神趣。余見其為楊夔生畫扇，寫秋色一叢，落墨瀟灑，賦色古雅，絕無一毫寫生習氣。想見品詣超越，襟懷高曠，不向如來行處行也。古雲筆墨獨闢町畦，古雅之趣，非時史所能及。

古雲，仁和人。初襲祖蔭伯爵。善花卉，精篆刻，漢隸極有古韻，收藏甚富。辭爵奉母，日與名流酬倡，極林泉之樂。

錢東 逸品

錢東皋東，花卉雅秀，小品居多。曾見扇頭小冊，筆致雋逸，設色妍雅，得甌香館之秀媚，無一毫時史俗態。雖游戲筆墨，一種文秀雅潔之致，非抹綠塗紅者所可概論也。文人筆墨，雖屬游戲，自然秀韻天成，另饒逸致。

袖海，又號玉魚生，叔美先生從兄。畫法甌香館，雅善作詩，尤長詞曲。

尤蔭 逸品

尤水村蔭，山水、花鳥皆逸品，尤長寫竹，得文、蘇法。余見墨竹小幅，蒼古沈厚，如挾風雨之勢，用筆亦得金錯刀遺意。此老潛心詩畫，隨意塗抹，故筆墨間另饒逸致也。逸品畫另有一種神趣，非畫家宗匠可比。

貢父，儀徵人。居白沙之半灣，自號半灣詩老。工蘭竹，兼善山水。家藏東坡翁石銚，容水升許，銅提篆「元祐」二字，蓋即周種故物，因廣寫

之以贈人，維揚遠近得者甚多。晚年得痼疾，自謂半人。賣畫以自給，一時名流咸重之。

蔣和 能品

蔣醉峯和，墨竹、花卉得白陽山人遺意。家藏册頁畫幅極多。筆力蒼渾，理法兼備，爲近時畫竹宗匠。樹石布景，頗有意趣。隸書蒼古渾厚，力追秦漢，高出流輩。畫竹固貴理法，然亦不可拘泥理法，必求神明理法，方能入妙。

仲叔，金壇拙老人孫，移家梁溪，自稱江南小拙。由四庫館議敘欽賜舉人，官學正。刻《竹譜》一册傳世，後學奉爲楷模，真藝苑之金鍼也。工畫，尤精隸書。

汪恭 逸品

汪竹坪恭，畫師文氏，書仿夢樓，頗得神趣。余見畫事最夥，人物清超脫俗，花卉翎毛均生動盡致。同時工畫者，姜笠人極有名譽。然意境老到，笠人見長，筆致

雅秀，竹坪擅勝也。　筆致雅秀，不難造微入妙，此竹坪之所以高出笠人上也。

恭壽，休寧人。　山水心契文氏，人物及花卉翎毛俱佳。　工行楷書，又妙音律。

姜漁　能品

姜笠人漁，樹石蒼潤，氣局開張，頗有大家遺韻。　曾見巨幅花鳥軸，設色妍麗，布墨老到，與司馬繡谷相頡頏。　惟筆力過於馳騁，未脱作家習氣，雖聲名籍甚，不過為好事者爭重也。　畫家最不可有作家習氣，笠人之所以不能造入神妙者，囿於習也。

笠人，安徽人，僑居吳中。　士女妍雅，點綴花卉，秀韻有丰致。

張崟　逸品

張寶厓崟，山水近師文、沈，遠法宋元，生平高自位置。　余曾見一堂軸，筆意古逸，沈鬱穠厚，得力於北宋大家，方能有此境界。　蓋其胸羅古法，包含奇趣，足見其趨嚮之高矣。　此種筆墨，惟深於鑒古者方能賞之。

夕菴，丹徒人。自坤子、貢生。花卉、竹石、佛像皆超絕，而尤擅山水。寶厓人既淵雅，性亦蕭淡，掩關却掃，恒經月不出，遇山水賞心處，又或經月不歸，其風趣如此。畫宗法宋元大家，得石田蒼秀渾噩之氣，神佛像亦超逸。

陳豫鍾　逸品

陳秋堂豫鍾，天才雋逸，筆墨瀟灑出塵，另開門徑。余僅見蘭竹小品，姿致倜儻，逸趣橫生，與小松、鼻生相並駕。夫筆墨一道，天資、學力兩者兼備方能傳世，然後知古人之名不虛立也。作畫固貴有天分，無學力濟之，爲文人游戲則可以，云傳世則不能也。書法高超勁逸，八分亦樸古有韻，尤精篆刻，趙次閒深得其法俊儀，仁和諸生。與黃小松、陳鼻生、奚鐵生齊名，時稱浙派。所畫松竹，皆以篆法通之，殊秘。嘗集古今畫人爲傳。有典型。

屠倬　逸品

屠琴塢倬，山水規模董、米，墨氣濃厚，有瀟灑出塵之致。余向藏一小幅，意境開拓，筆思蒼潤，雖師法奚鐵生，而毫端一種渾融柔逸之趣，氣體尤與古爲近也。琴塢畫有筆有墨，如充以學力，不難深造古人。

琴塢，錢塘人。嘉慶六年辛酉進士，十三年戊辰庶常，出宰儀徵。儀邑素不務女紅，以紡織之具課之。龍潭有風波之險，捐資造船以濟之。民歌衆母，上游拭目，陞江西知府。山水秀潤，能書，工詩，金石、篆刻悉深造。

沈唐　逸品

沈樹堂唐，山水筆致蒼潤，氣體[二]清逸，頗有婁東遺韻。余見扇頭小品，乾筆皴擦，鈎勒鬆秀，樹石布置亦極瀟灑超脫。雖師法蒙泉外史，如能追蹤古人，不難青出於藍也。樹堂山水已造妙境，如專心精進，便能突過前人。

蓮舟，錢塘人。國子生。得指授於鐵生，山水皴染明净，設色雅秀，篤志摹仿，可以步武婁東。

顧蒓 逸品

顧南雅蒓，筆墨遒勁古雅，寫蘭花蒼秀渾脫，頗極自然。余見扇頭小品數事，畫蘭各種，風晴雨露，體態各不相同，即各有意趣。文人餘事，隨意涉筆，便覺風雅宜人也。文人寫蘭，妙在各有一種書卷氣，不可拘筆墨畦徑論也。

南雅，長洲人。嘉慶七年壬戌進士，官通政司副使。墨蘭雅潤，書法歐、虞、隸宗秦漢，工詩古文。敢言自任，人以君子稱之。乾隆三十年乙酉生，道光十二年壬辰卒，年六十有八。

姚元之 逸品

姚伯昂元之，畫筆工妙，靡不肖似。余見人物、花卉、果品各種，均不襲前人窠

曰，別具機杼，妙在不經意處尤得生趣。雖不能與南田、新羅爭勝，亦近時士大夫中之翹楚也。先生寫生脫盡窠臼，以意爲之，無不入妙，其天分勝也。

薦青，又號竹葉亭生，桐城人。嘉慶十年乙丑進士，官總憲。工篆隸行草，書法深得趙承旨神髓。畫擅長白描，所畫花卉、果品亦別饒風致。

顧洛　能品

顧西梅洛，人物古雅，樹石蒼潤，士女工緻妍麗，極有功力。近見《女孝經圖卷》，寫古衣冠淵雅靜穆，深得陳居中神趣。惟隨意揮灑，落墨奔放，不免作家油滑習氣。西梅功夫老到，擅長臨摹。惟逸韻不足，差爲減色。

西梅，錢塘諸生。工人物，山水、花卉、翎毛亦極生動盡致，士女精細妍雅，脂粉習洗滌殆盡。

張鏐　逸品

張老畫鏐，性好筆墨，詩骨傲岸，如孤峯峭立，不肯隨俗依違。張午橋太守出封翁《寄巢夜話圖》索題，老畫補圖。亂後殘缺，並囑修補。見其筆意古拙，蹊徑瀟脫，望而知爲詩人之畫。

詩人筆墨，縱極古拙，另有一種神趣，與畫史之習氣殊不同也。

子貞，江東布衣。少孤，母命習賈，十八歲專心學詩，遂成名。通篆隸，工鐵筆，善山水，多小品，有《鄂綠仙館圖》一卷，筆意古秀，多參篆法，非丹青家所及。

吳寶書　逸品

吳松厓寶書，畫傳家學，善花果蘭竹，尤精士女。余家有墨梅山茶小幅，花頭點脂妍麗，畫梅瀟灑超脫：新篁二幀，坡陀點綴文石，竹則漬草綠爲之，便覺清風習習也。

新篁翠竹，松厓最爲擅長，花卉寫生尚不免甜俗氣。

鏵仙，無錫人。逸泉孫。少游隨園、夢樓兩先生門，工詩詞駢體，畫繩祖武，士

女尤擅長，丰神秀朗，極盡閨閣窈窕之態，不輕示人。晚年好寫墨梅細竹，深自矜重。

戴公望　逸品

戴貞石公望，書畫均摹南田，山水、花卉、蘭竹偶一點筆，靡不超隽。余曾見一小幀，筆墨森秀，頗得墨井、耕煙兩家神趣。雖一邱一壑，而毫端恬雅靈動之致，不同凡筆也。先生癖嗜南田筆墨，宜其書若畫之超塵拔俗也。

貞石，嘉善人。官江蘇藩掾。生平酷好南田書畫，凡遇佳迹無不善價收藏，署「寶憚室」弆之，海內藏憚之家均莫能及。並摹刻南田遺翰曰《寶憚室帖》，為世珍重。

張深　神品

張茶農深，畫傳家學，初寫花卉，氣韻靜穆，得宋人意趣。余見《槐根小築畫

卷》，自爲補圖，題者數十家，筆意蒼渾沈着，墨氣濃厚，自成一格。蓋其臨古之功，非淺鮮矣。畫家從臨古入手，即隨意點刷，氣味自然沈厚。觀茶農畫，其功力之深已可見矣。

茶農，丹徒人。寶厓子。嘉慶十五年庚午解元。入都，館藩邸十餘年，畫名益著，尤工山水。所寓琉璃廠，曰槐根小築，其室臨街，車聲雜沓，恒於鐙下作畫，至更深無倦。偶獲前人妙蹟，必臨仿數四，得其神髓而止，故所作無不深厚入古。後官廣東潮州府大浦知縣。

顧應泰　逸品

顧雲鶴應泰，擅長人物，仿李龍眠白描，縝密工雅，脫盡畫習。余家問多屏幅，筆意清逸，韻致蕭疏，饒有冷逸之趣。先生以冷元人[二]筆墨寫人物、樹石，殊覺另有逸致。想見孤高絕俗，借以抒寫抑鬱無聊之氣，故能超出塵凡也。

芸莩，無錫諸生，困於塲屋，潦倒終身。生平所作，人物居多，屏幅則點錯樹石，極有古致。書法得褚河南神韻，冷逸之趣油然於筆墨外，卓然可傳也。

戴鑑 能品

戴石坪鑑，筆意磊落，邱壑蒼老，頗有學力。余在汴梁，所見畫幅甚多，墨氣濃厚，局度開展。惟毫尖無鬆靈超逸之致，故所作均失之板木。想爲閳見所囿，尚未夢見古人也。作畫全要用筆得法，方能鬆靈超逸。石坪之病，實由未得其法也。

越、晋、豫間，遍覽江山之勝，歸詩畫益進，出入於沙彌、白石之間。

賦軒，山東濟寧人。少穎異，耽詩嗜畫，不喜帖括，一應童子試輒棄去。游吴

司馬鐘 能品

司馬繡谷鐘，筆意豪放，氣勢遒逸，脱盡描頭畫角之習。余見花卉翎毛二幀，墨氣蒼渾，色澤雄厚，寫草蟲水族一兩筆頗極生動之致，真有筆有墨，堪與雪鴻、桂巖並傳矣。繡谷畫樸古奇逸，尤能生動盡致，真寫生高手。

繡谷，上元人。擅長寫意花木及翎毛走獸。性傲，嗜酒落拓，酒酣一夕可了數

幀尋丈巨幅，頃刻而就，墨瀋淋漓，酒氣勃勃，如從十指間出。往來京師，名日益重。亦善山水。官直州判。

釋達受　逸品

釋六舟達受，花卉寫生得青藤老人縱逸之致。余見其搨古銅器四幅，各器之全形、陰陽、虛實無不逼真，隨筆點染花卉，簡淡超脫，古趣盎然，最爲精絕，真絕技也。

和尚畫每多習氣，六舟瀟灑出塵，宜爲諸名流推重。

六舟，海昌白馬廟僧，故名家子，耽翰墨，不受禪縛，行腳半天下，名流碩彥樂與交游。精別古器及碑版之屬，阮太傅以金石僧呼之。篆隸、飛白、鐵筆並妙，搨手尤精，見者詫爲得未曾有。儲藏甚富，懷素小《千文》真蹟尤爲希世之珍，故又自號小綠天庵僧。主西湖凈慈寺。

張祥河　能品

張詩舲祥河，山水私淑文氏，花卉寫意力追青藤、白陽，筆頗健舉，所見橫披直幅，思力蒼勁[四]，老筆紛披，極亂頭粗服之致。先生畫雖黶豪，而筆端氣韻魄力仍是書生本色。畫不論粗細，只要有書卷氣，便不難追蹤古人也。

詩舲，婁縣人。嘉慶二十五年庚辰進士，議敍知縣，仕至河道總督。工詩詞，通籍後畫名著公卿間，皆欲得其一幀為几席之玩。山水又喜仿石濤一派，收藏名蹟甚富，必求其真氣韻始臨仿。有《四銅鼓齋論畫集刻》傳於世。

趙之琛　逸品

趙次閑之琛，山水師子久、雲林，以蕭疏幽淡爲宗。所見花卉屏幅，筆意瀟灑，點色清雅，格超韻逸，大有新羅神趣。間作草蟲，隨意點錯，各種體貌無不逼肖，極寫生能事。格高韻逸，純乎天資靈秀，次閑涉筆無不逼肖，可稱寫生能手。

次閑，錢塘人。精心嗜古，邃金石之學；篆刻得其鄉陳秋堂傳，能盡各家所長；兼工隸法，善行楷；山水亦足媲美鐵生。所居高士坊，終年杜門，棲心內典，時寫佛像，名其廬曰「補羅迦室」。素交二三子外，非挾幣以求書畫鐵筆者，不得浼然入室也。

錢昌言 逸品

錢岱雨昌言，蘭竹花卉得自家傳，間多游戲筆墨。余見扇頭冊頁，隨意點染，運筆蒼秀勁逸，如寫草書，極淋漓瀟灑之致。作畫如同寫草書，此種境界可謂脫盡畦徑。岱雨筆墨與姜笠人最爲相近，亦翰墨中韻士也。

岱雨，籜石侍郎孫，几山弟。畫繩祖武，善蘭竹花卉，尤工放佚之筆，題句、書法皆臻妙境。以微職遠官蜀中，故筆墨不多見。

馮金柏 逸品

馮墨香金柏，性好書畫，與諸名士往還討論，遂精畫理。曾見一扇頭，筆意瀟灑，規模董思翁，雖着墨不多，其鬆靈淡遠之趣大有古意。想見文人筆墨，略爲摹仿，便得形似。作畫能有古意，雖逸筆草草，即是天機勃露處，不可拘工拙論也。

冶堂，南匯人。官廣文。工詩古文詞，兼善書畫。少時即喜與諸前輩游，凡遇擅一長者，輒通縞紵，以縑素請乞，故其行篋無非煙雲花鳥。所至搜訪，叙其人之大略，刻《國朝畫識》、《墨香居畫識》兩種，實有功於藝苑不淺。書法米襄陽，畫宗董、巨、梅道人，可以見其高致矣。

楊天璧 能品

楊繡亭天璧，山水清麗秀潤，補圖雜作極有思致。余見畫件數種，筆意瀟灑，賦色明净。惟古大家鬆靈蒼渾之致，尚未領悟，由於落筆蕭散，未脱金陵派畫習也。金

陵派最有習氣，亦最易沾染。繡亭畫雖清麗，不能師法古人，未能擺脫。

宿庭，上元諸生。山水、花卉、竹石，涉筆輒佳；詩文亦工。後有同里段學海，字文波，流寓大梁，極有名譽。同治乙丑為余寫照，年已望七，神氣如生，筆意高出流輩。山水、士女頗有意趣，惟花卉專摹張雪鴻，未免金陵畫習。

廖雲槎　能品

廖裴舟雲槎，水墨蘭石灑然絕俗，花卉賦色妍雅，得甌香館神趣。曾見花卉冊十二幀，發枝布幹，點花染葉，姿韻極佳。然務為妍麗，未能雅秀，終是甜熟家數，不足珍也。近日寫生家最喜賦色妍麗，不先講究用筆，徒以顏色悅人，未有不失之甜熟也。

裴舟，青浦人，居松江之北郭。幼極慧，既長，贄六合汪氏。所交皆一時雋，遂通畫法。其畫花卉從周服卿入手，風神骨格追步南田，吮毫盤礴，斟古酌今，不輕落墨也。

張培敦　逸品

張硯樵培敦，落墨雅秀，賦色清麗，深得文衡翁遺韻。向見扇頭畫幅，純摹衡翁，氣體清華，靡不逼肖。惟衡翁蒼勁渾古氣味，全從巨然沙彌得來，豈專師文氏者所能窮其奧突也？取法乎上，僅得乎中，師衡翁不能追蹤古人，則硯樵之所造可以想見。

硯樵，吳人。山水、書法均摹文氏。藏有南田山水巨冊六幀，平生最為欣賞。澄江陳以和倩友人求讓，堅辭不應許。以厚值請之益力，乃始慨然曰：「此冊張某一息尚存，斷難從命，俟我易簀[五]時以此值寄至，准以相易。」其愛畫入骨髓，足見嗜痂之癖，好古者有同情也。

翟繼昌　逸品

翟琴峯繼昌，山水長於小品，一邱一壑頗有思致。見屏條卷冊數事，筆意秀逸，力量似稍遜乃翁，而神韻差勝。畫以神韻為第一，縱力量稍遜，而意趣自不同也。但畫多不

經意處，想爲酬應所迫，不能神閒意適也。

念祖，一字墨癯，雲屏子。畫承家學，早見賞於前輩。花卉古雅有致，山水蒼

潤，學吳仲圭、沈石田，近時頗有名譽。

姜壎　妙品

姜曉泉壎，士女清潔妍雅，絕無點塵。余向藏紅綃一幀，筆意清勁，肌理細膩，

傅粉施色，妙在秀骨珊珊，脫盡畫習。曉泉士女雖同一清麗，與七薌、曉樓用筆迥乎不同。蓋

曉樓士女以神韻勝，曉泉士女以骨格勝也。平允之論。

曉泉，松江人，號駕鴦亭長。工寫生，深得南田翁法；尤擅長士女。少游江西，

僑寓吳中。其人長身玉立，神氣灑然。性孤介，終歲杜門不出，與俗寡諧。而

中情旖旎，時時寄之筆端，故其畫幽淡，有林下風趣。乾隆二十九年甲申生，道

光十四年甲午卒，年七十有一。

周笠 妙品

周雲巖笠，山水淡遠秀潤，寫生賦色妍雅，得甌香館神趣。向藏一士女卷，筆意清逸，色澤娟秀，生動盡致。間作細篠幽坡，着墨不多，而簡淡瀟灑，蹊徑堪與曉樓並駕矣。雲巖山水寫生，深得南田翁神趣，所嫌精彩不足耳。

楊燦 逸品

楊蘭舟燦，山水、花卉均能刻意摹古，頗得前人意趣。余家畫幅最多，山水仿文氏，筆鋒圓勁，未免拙俗；花卉點色妍雅，申插枝幹，章法熨貼生動，置之沱江、孔彰間當不多讓也。蘭舟山水用筆殊未得訣，花卉生動盡致，頗臻妙境。

韻蘭外史，吳人。初工寫真，中歲棄去，山水、花卉均摹南田。平生意氣豪華，襟韻灑脫，討春選勝，恒在紅窗翠檻、青簾白舫間，或縱酒高談，或翰墨交作，其倜儻之致，概可想見。

蘭舟，無錫人。工寫真，山水、花卉皆臨各家筆意，悉窮閫奧。往來吳門，藉筆耕以自給。子伯壎，號芝田，能世其學。四十後右手病癈，運以左手，轉益生動。為人樸古渾厚，有古長者風。

馮箕　逸品

馮棲霞箕，人物、士女運筆構思不泥古法，亦不落時蹊，別饒韻致。見扇頭小品，取境幽雅，點綴人物姿態閒逸，不襲前人窠臼，真靈心結撰，妙造自然，故多得心應手之作。作畫全要取境幽雅，不落時蹊，不襲舊稿，方爲好手。

子揚，錢塘人，僑寓吳郡。所居留雲山館，縑素積几，盡日點染，走幣請乞者恒屨滿戶外，不易遽得也。擅長人物士女，亦妙於寫生，山水樹石間一為之。書學甌香館，工詩。

翁小海　妙品

翁小海雛，畫有夙慧，人物、花鳥、寫真入手即妙。余見卷冊小幅，花卉外草蟲

水族居多，落墨生動，纖悉逼肖，畫罎尤得真趣。草蟲水族最不易寫，小海筆精墨妙，生動

盡致，可稱能手。跋語小詩亦復簡約超雋，遂臻絕詣。

穆仲，吳江人。性坦率簡傲，與人接，意有不可輒矢口，弗顧忌諱，君故落落然

自若也。君畫學專尚能事，中年後人物、寫真悉棄去，獨於花卉、禽蟲、水族加

意，宜其筆墨之造微入妙也。乾隆五十五年庚戌生，道光二十九年己酉卒，年

六十。

蔣寶齡　逸品

蔣子延寶齡，畫從文氏入手，秀韻閒雅，脫盡縱橫習氣。所見畫幅，清逸鬆秀，

得松壺翁體貌；惟輕淡恬靜之致，格不相入。蓋子延刻意摹仿，筆端浮躁，氣難以

言語形容也。松壺畫輕淡恬静，足見詩人高致。子延刻意摹仿，便落下乘。

霞竹，昭文布衣。山水專摹文氏，後從錢叔美游，頗得其指授，鬆秀超拔，雅近

師傳，惟静躁不同耳。工詩。著有《墨林今話》。子仲離，亦工寫生。

王玉璋　能品

王鶴舟玉璋，遠宗北苑，近法麓臺。余見巨幛小幅，筆意沈着，體貌純摹司農。

惟豪端未能超脱，故無靈警渾化之趣。此蓋得其形者猶滯於形，得其神者乃始入於

神也。學司農畫最難，思靈筆活，如拘泥形迹必有板滯之病。

鶴舟，天津人，別號松巢外史。官秋曹，出守雷州，調署瓊州，罷後僑寓吳門。

熟習騎射，妙解音律，豪情逸氣，往往於酒後發之，而六法尤為擅長。性愛端

硯，收藏極夥，弄筆之暇，摩娑不倦，故名所居為「凍雲館」。

諸炘 逸品

諸春巖炘，花卉秀逸，人物超脫，得南田、新羅神趣。筆致清雋，賦色妍雅，苦心獨詣，掃盡畫習，另闢町畦。蓋春巖畫得之於性，又復涉歷諸家，研求不懈，故能秀絕一時也。寫生家能芟盪陳趣，獨標新穎，方是出群手筆。

王鼎標 逸品

弢盦，錢塘人。少家貧，未能肆志，乃棄儒學畫，從張秋谷游，究心六法，深得其奧，工人物、花卉。與兄奇峯同游淮揚，名噪一時。生平篤於友愛，人盡欽仰。五十無子，嗣方氏子，蓋即從君學畫者。名乃方，號嗣香，又工寫照，浙東頗有名譽。

王春苑鼎標，人物古雅，樹石蒼潤，獨饒秀韻。向得扇頭屏幅，亂後散失，內《奏樂圖》，士女六七人，妝飾古雅，器具精工，筆意清超勁逸，范引泉見之，擊節稱

賞，以為古人復生。諸家人物，甜俗者居多。此獨另饒秀韻，由於士氣勝也。

昭，人物、士女得自家傳，近聞兼攻山水。

所作扇頭畫幅概不署款，多倩寶俊三代書。令嗣粟畦，與余為同譜兄弟，名元

春苑，無錫人。諸生。專精人物、士女，得顧雲鶴之傳，另開門徑。性極古僻，

俞岳　能品

俞少甫岳，功力深邃，氣體渾厚，得椒畦翁指授。所見扇頭尺幅，筆墨極老到。

惟章法均失之平實，由於出筆遲鈍，故邱壑間無秀穎之致，終是局於畦徑，未能變化

從心也。畫不論繁簡，出筆遲鈍，雖功力深邃，斷難脫去町畦。

子駿，震澤人。古文宗歸震川，嘗精校太僕集，葺室藏之，顏曰「歸廬」，誌嚮往

焉。性嗜山水，因習六法於王椒畦。居吳江北郭，花石森秀，頗有高致。工詩。

畢簡　逸品

畢仲白簡，筆墨蒼潤，氣韻蕭散，頗得古法。所見扇頭小品，姿致秀逸，絕無滯機，畫趣似較勝乃翁。惟大屏幛筆意奔放，未能格律謹嚴，究嫌落墨躁動，尚近甜熟家數。畫固貴有生趣，於鬆秀中出之，便成氣韻；於甜熟中出之，即爲習氣矣。

仲白，陽湖人。焦麓翁仲子。工山水，筆墨疏簡，傳其家法。亦善寫意花卉。

乾隆四十六年辛丑生，咸豐十年庚申卒，年八十。

沈榮　逸品

沈石薌榮，花卉寫生賦色艷冶，尤喜摹姚黃魏紫，時有「沈牡丹」之目。余見山水集册，筆意鬆秀，皴染融洽；間寫枯枝瘦石，絕無時史習氣，姿致瀟灑，清逸絕塵，並臻其妙。洋紅畫牡丹，石薌最有名譽，然究不若用脂之妙也。

甌史，元和人。生而穎異，幼即悟寫生訣，旁及士女、人物、蟲蝶、雜品，與七薌、

裴舟互相參究，由此遂工山水，得婁東筆意，亦擅長寫照。

黃鞠　逸品

黃秋士鞠，山水、花卉迥出時蹊，獨標勝韻。蓋得力於南田、石谷居多。余見補圖及卷冊小品，布置熨貼，邱壑不空不實，隨意點刷，雖粗枝大葉，彌有神趣，宜其名重吳門也。畫道惟補圖爲最難，能不空不實，自有意趣，補圖之能事盡矣。

秋士，松江人，居郡之清風涇，僑寓吳門。工繪事，尤精製圖，寓整秀於荒率之中，斯為獨絕。亦工人物、士女。為人澹泊真率[六]，以詩酒自豪，所寫莫愁、蘇小等像，留白門、武林，均有石刻。

顧蕙生　能品

顧竹畦蕙生，摹仿各家，自成一局。爲余作扇頭、卷冊，功夫老到，邱壑渾成，無一懈筆。惟林木串插未能生動盡致，略有板滯之迹。工緻青綠畫，墨色融化，深得

二七六

古人微妙。山水全在林木穿插，靈瑩生動，自然通幅倍覺生色。

蔣予檢 逸品

蔣矩亭予檢，擅長墨蘭，姿態靜逸，畫蘭葉縱筆偃仰，神趣橫溢，純乎士氣。近日名譽日著，得其片紙靡不珍襲。夫蘭爲國香，傳寫者不知萬幾[七]，欲如矩亭之雅秀出塵，真不可多得也。近日畫蘭家多失之硬直，矩亭以舒展柔逸出之，故能造微入妙。

矩亭，河南睢州人。孝廉，官江西知縣。工畫蘭，有名譽。

竹畦，無錫人。太學生，蕪塘先生弟。工詩善畫，所藏西廬、麓臺各家畫幅，暇輒臨摹，故晚年自成一格。乾隆五十三年戊申生，咸豐十年庚申卒，年七十有三。族姪德垣得其傳。德垣，響泉先生曾孫，號星堂，國學生。咸豐庚申殉粵匪難，年僅四十餘歲，不克竟其造就，惜哉！

程庭鷺 逸品

程序伯庭鷺，筆意清蒼雅秀，風韻蕭疏，得檀園翁輕逸之致。序伯與誼老爲莫逆交，余見筆墨最多，有一橫卷仿黃鶴山樵，皴染綿密，氣息渾淪，與習見者不同也。序伯畫從文氏入手，故筆墨勁秀者居多，尚欠柔和渾逸之趣。蘅鄉，嘉定諸生。李長蘅故址在焉，因自號蘅鄉，以志嚮往。工詩畫，尤擅長駢體文。往來吳越間，名益噪。輯《練水畫徵錄》，尤有裨於文獻。兼擅鐵筆，由丁、黃上追秦漢，有《小松圓閣印存》傳於世。

汪昉 能品

汪叔明昉，筆意鬆秀，墨法淹潤，頗得四王規制。爲余作扇頭小品，邱壑渾成，樹石蒼秀，其皴染融化處與墨井亦復相近，巨幅氣局魄力似較勝誼老。晚年老態頹唐，毫無姿致矣。

叔明中年畫頗臻妙境，如專摹倪、黃，晚年便不至如此頹唐也。

叔明，陽湖人。道光五年乙酉孝廉，游幕而官，後為山東同知。工詩善畫，書法趙文敏，姿態秀逸，斌媚之趣溢於紙素。嘉慶五年庚申生，光緒三年丁丑卒，年七十八。

秦炳文 逸品

誼亭兄炳文，娛情翰墨，寄興清樽，極書畫文酒之樂。補圖小品風韻瀟灑，秀絕人寰，近時之冠。初師高澹游，尚為畦徑所縛，五十後專摹西廬，遂臻勝境。補圖小品，誼老最擅勝場。大邱壑尚欠精神團結。今所存者，滬城、春明舊作也。

誼亭，初名燡，字硯雲，無錫人。道光二十年庚子孝廉，三上春闈，嗣司鐸吳江。書畫投贈，郵筒時相往還，庚申亂後均已散失。辛酉、壬戌薄游滬上，下榻誼老寓齋，往返數次，昕夕相共者幾及半年。後甲子、丁卯、庚午同聚春明，搜羅書畫，討論畫理，復時時以古大家名蹟互相誇耀，頗極平生賞心之樂。嘉慶八年癸亥生，同治十二年癸酉卒，年七十有一。

楊翰　逸品

楊海琴年丈翰，考據金石，討論書畫文詞歌詩，靡不登峯造極。友人携畫索題，余於先生有知己之感，樂於從事。仿蓬心小品，筆意恬雅，皴染鬆秀，有出藍之美，不獨書法之足傳矣。先生書法離奇超逸，畫境又能如此恬雅鬆秀，傳世無疑。

息柯居士，直隸人，僑寓浯溪。道光二十五年乙巳翰林，官湖南辰沅永靖道。壬申罷官，癸酉奉母來粵，與余相晤於何氏骨董處，即云相見恨晚，從此筆墨投贈，時相過從，談詩論畫之樂，幾及一年，可稱知己。瀕行，為余題卷册數事，索畫送行，贈余詩扇，惜別依依，情詞懇摯，至今猶如在目前也。嘉慶十七年壬申生，光緒五年己卯卒，年六十有八。

沈振銘　能品

沈藕船振銘，花卉寫生得包山、白陽筆意，山水仿李竹嬾，極有功力。余見花卉

册十二幀，布局逎鍊，賦色妍雅，可稱法備趣足。爲含齋兄畫山水扇，筆思蒼渾，墨氣淹潤，高出時流。山水、寫生全要得古人神韻，方能法備趣足。藕船深得此中甘苦。老藕，石門人，自號禦兒鄉農。擅長花卉、翎毛、山水，墨法蒼潤，極見功力。書摹董文敏，頗得神趣。工詩，精篆刻，黃楊木圖章為諸名流推重。

范璣　逸品

范引泉璣，筆情瀟灑，姿致鬆秀，頗有古人冷逸之趣。爲余補《水流雲在圖照》，筆意在漁山、石谷間，雲氣滃鬱，水聲潺湲，極空靈淡宕之致。引泉筆下時露荒率之態，是即引泉所短也。引泉畫，每有寒冷荒率之致。其性情狷介孤癖，可以想見。引泉，常熟人。賣畫奉母，精鑒別，凡書畫古玩，入手即能辨真偽。沿街設冷攤，往來賓客酬酢勿衰。暇即點筆摹仿，各得其趣，自成一格。又工墨梅。母喪後茹長齋，歸心淨土。詩冷峭，宗其家石湖。令嗣秉之，名循訓，工寫照，其時年十三齡，便已名噪一時，真當今獨步。

湯禄名　妙品

湯樂民禄名，克承家學，畫善白描，設色士女得幽閒靜逸之趣。趙艮甫贈先君畫筆，樂民寫《月洞觀梅圖》，士女清逸雅秀，洞外梅花用脂粉點染，境界極空靈飄渺之趣。畫十女取境最要空靈超逸，方能脫去脂粉習氣。

樂民，雨生第四子。工寫生，花石禽魚，隨手點染，俱能入妙；尤擅長士女，以舊宣紙為之，明姿雅態，秀絕一時。以佐貳需次兩淮，非其志也。

沈焯　能品

沈竹賓焯，花卉、寫生清超雋逸，頗擅勝場。余見山水屏四幅，筆意鬆秀，雅近鐵生。後見一絹幅，筆意勁峭，邱壑邃密，極見功力。惟較思翁澹宕靈秀之致，殊覺雅俗之不同矣。竹賓天分、人功兩者兼備，惟欠臨古功夫，便易沾染時習。

竹賓，原名雒，吳江之盛澤鎮人。初工寫照，花卉師蔣霞竹，山水天分甚高，刻

苦臨摹，業遂大進。惟應酬太廣，未免有作家習氣。

陶淇 逸品

陶錐庵淇，筆意風秀，樹石幽雅，臨摹古人，頗有依據。余見花卉數幀，姿致妍雅，用筆柔和超逸，得南田、新羅神趣。晚年專摹石谷，一樹一石，無不肖似。惜爲石谷所縛，未能擺脫也。錐庵天分絕佳，晚年不能追蹤古大家而專摹石谷，宜爲識者所笑。

錐庵，秀水人。喜寫山水，出入元明諸大家，妙有空靈澹遠之致。時作近游，遇名山勝境，輒流連不置。詩亦清雅。

校勘記

〔一〕「古趣橫溢」，書畫會本作「古趣橫逸」。

〔二〕「氣體」，書畫會本作「氣致」。

〔三〕「冷元人」，書畫會本作「臨元人」。

〔四〕「思力蒼勁」，書畫會本作「峭拔蒼勁」。

〔五〕「簀」原作「墳」，據書畫會本及掃葉山房本改。

〔六〕「真率」，書畫會本作「率真」。

〔七〕「萬幾」掃葉山房本作「凡幾」。

桐陰畫訣

上 卷

初學作畫，先講執筆。其法與學書同，能提得筆起，自然運捥不滯，可以悟合古法矣。此中巧妙，須細心領取。

作畫最忌濕筆，鋒芒全爲墨華淹漬，便不能著力矣。去濕之法，莫如用乾，取其易於著力，可以運用從心。大癡老人「鬆」字訣，惟能用乾筆，庶可參究也。作畫全在得訣。童而習之，老無所獲者，皆由未得其訣也。豈盡質地庸下哉！

作畫切忌重濁，耕煙翁云「氣愈清則愈厚」，此語最爲中肯。解此用筆，自有逐漸改觀之效。用筆之妙，發揮略盡。

用筆要沈著，沈著則筆不浮。又要虛靈，虛靈則筆不板。

運筆鋒須要取逆勢，不可順拖。今之館閣書皆順拖也，既無生氣，又見稚弱。

須知郢匠運斤，有成風之妙者，不外乎能取逆勢也。書畫用筆，正復相似，可以參

觀。「順」、「逆」二字括盡縱橫運用之妙。

畫境當如春雲浮空，流水行地，皆出自然，乃爲真筆墨，方能爲山水傳神。 如此

畫境，惟董北苑近之。

麓臺云：筆鋒須若觸透紙背者，則骨幹堅凝。皴擦處須多用乾筆，然後以墨水

暈之，則厚而有神。初學用筆，能時時體此意，自然筆墨融化，漸臻妙境，真後學換

骨金丹也。 司農制勝，全在此處。

董思翁云書道只在「巧妙」二字，拙則直率而無化境矣。 作畫亦然。書畫同一

關紐。

用筆須要活潑潑地，隨形取象，在有意無意間，畫成自然機趣天然，脫盡筆墨痕

迹，方是功夫到境。 如此方臻化境。

用墨須要隨濃隨淡，可燥可濕，一氣成之，自然生氣遠出。 此即董、巨妙用也，

願與識真者共參之。 此畫禪玄要也，學者細心參之。

用筆當如春蠶吐絲，全憑筆鋒皴擦而成。 初見甚平易，諦觀六法兼備，此所謂

「成如容易却艱辛」也。元人妙處純乎如此，所由化宋人刻劃之迹而卓絕千古也。

望之一片空靈，脫盡筆墨痕迹。

作畫先從樹起，此一定之法。畫樹身要筆筆轉折，不可信筆。信筆，直筆也。

董思翁云，尺樹不可令有半寸之直，須筆筆轉去，此言正宜領會。解此用筆，自無板木之病。

畫樹身不可板刻，處處要意到筆不到，畫成倍覺靈活。

董思翁云，畫山俱要有凹凸之形。余謂畫樹亦要有凹凸之形，或左凹右凸，或右凹左凸，畫成自有勁挺之容，乃合樹之體勢。起手左一筆爲分，著末右一筆爲合。處處皆以「凹凸」二字參之，則畫樹身自迎刃而解矣。「凹凸」二字，思翁真洩造化之秘也，一切淺深向背諸法，皆可會得。

畫樹枝，向左樹自上而下，向右樹自下而上，神而明之，自然攸往咸宜。至發枝之應疏應密，在臨時審取形勢成之，不必執滯。趙文度云，樹無他法，只要枝幹得勢，則全幅振起。

香山翁云，須知千樹萬樹無一筆是樹，千山萬山無一筆是山，

是筆，有處恰是無，無處恰是有，所以為逸。學者會得此旨，自然擯落筌蹄，方窮至

理。非意在筆先、神游象外者，不足與參斯旨。

畫樹先從枯樹起，用筆須要八面出鋒，方能面面生枝，自無窒礙。惟耕煙翁深

得營邱之妙，最為擅勝。　畫樹先要分四枝〔二〕，今人作枯樹處處窒礙，蓋由未得斯訣也。

董思翁云，樹固要轉，而枝不可繁。枝頭要斂，不可放；樹頭要放，不可緊。此

畫樹秘訣，學者當細心參之。下筆須留意，筆筆要轉折，心手並運，久之純熟，必有可觀。

布樹要有串插，或三樹一叢，或五樹一叢不等。要有偃有仰，有遠有近，有高有

低，方顯離奇之致。不可失之平實，此章法中最為緊要，如布樹失勢，通幅便不振

矣。布置得此訣，自然運實於虛，化板為活。

古語〔三〕云：「畫人莫畫手，畫樹莫畫柳。」柳之難畫可知矣。李長蘅云：

「胸中先不著畫柳想，畫成樹身，隨意鈎下數筆，便得其妙。」此言差可體會。參得此

意，自然生動盡致。

點葉，一叢樹葉子不得雷同，須要有濃有淡，有疏有密，有縱有橫。何謂縱橫？

下墜葉縱也，大混點橫也。介字點，縱之類；剔松針、橫之類；不縱不橫，夾葉、圓

圈子、梅花、鼠足點是也，餘可類推。畫成樹後，應用若何點配搭，在臨時斟酌之，不

可忽略。　點葉之妙，透發靡遺。

古語云：「石分三面。」須將三面意參透，一切重叠堆砌之病，掃除淨盡。癡翁以爲或

在上、在左側皆可爲面，此由全體而分三面也。余以爲一石之中亦有三面，如先鉤

一石，僅有一面，左皴數筆，右皴數筆，便分三面。皴處凹爲陰，凸處不施皴，係日月

所照臨，爲陽，此顯而易見也。大癡老人畫石，每有中分兩筆，宛似叉形，是爲鼻準，

即此所以分三面也。全體可以類推。　皴擦鈎勒，即所以分三面也。

畫石貴鬆活，其法不外乎大閒小，小閒大，運用時全要審向背，定形勢，不必拘

局死法。運筆須和柔而有逸氣，自無板刻之病。畫石得此意，望之如從雲霧中出。落筆

宜淡，可改可救。畫成再以焦墨醒之，自有鬆靈活潑之致。畫石鈎眶亦不可太刻

桐陰畫訣　上卷

二九一

露，須要與皴法融洽分明，否則塊塊纍纍，亦不好看。脫盡筆墨痕迹，方能渾化。

畫路逕須要曲折，有隱有顯，有斜有正，有高有低，方見邱壑靈奇，不同尋常位置。

路逕最要斟酌，不可率意。

畫山石落筆便須堅重，乃能精氣凝結。

畫山鉤勒要活潑隨意，不可板滯。處處取滿勢，畫成自然筆墨開張，不同小家伎倆。

古大家生氣遠出，無不如此。

峯巒須要有俯視一切之概，左右顧盼，上下迴抱，罔不盡致，則樹石倍覺靈活。

所難者，鉤山頭左右分合兩筆耳。癡翁云「折搭轉換，山脈皆順」，真畫山妙諦，學者宜細心參之。余以爲畫樹畫石，均不外乎此四字也。山藉樹而爲衣，樹藉山而爲骨，須各盡其妙，方爲好手。

巒頭橫點小樹，切忌排成一片，須要參差錯落，濃淡疏密，望之自然葱鬱而有靈氣。

此即董北苑畫小樹法。

筆要巧拙互用，巧則靈變，拙則渾古，合而參之，落筆自無輕佻溷濁之病矣。枝

柯葦草，運筆使巧。山石坡陀，運筆宜拙。

構局須靜對紙素，胸中先定一章法，始能意在筆先，然後隨意布置，游行自在，當疏者疏，當密者密，從四邊照顧而成，必能脫去町畦，超然塵外。古人運巨軸，只三四大分合已成章法。今人從碎處積爲大山，此最是病。

耕煙翁云：「以元人筆墨，運宋人邱壑，澤以唐人氣韻，乃爲大成。」真有上下千年、縱橫萬里之識，學者尤當默契其旨。讀此知耕煙翁集其大成，允爲畫聖。

皴法要柔軟而有融和恬靜之致。如運筆太鬆，未能沈厚，以淡筆細細擦之，收拾時再以澹墨汁重叠渲之，則不患不厚矣。畫之妙處，全在皴法，非可率意。

點苔最難，宜有意無意，凝神靜氣點之。胸中默存法度，落筆又不可爲法度所拘。功夫到精熟時，自得從空墜下之妙。畫亦有無苔者，如鈎皴山石俱好。點苔以簡爲貴，惟癡翁一種橫點，蒼蒼莽莽，愈多而愈不厭飫。如此方絕去痕迹。與攢不同，攢之無迹筆爲之。點之無迹用筆者爲之也。耕煙、麓臺點法尚未空行絕迹。

山水之要，寧空無實，故章法位置總要靈氣往來，不可窒塞。大約左虛右實，右

虚左實，布景一定之法。至變化錯綜，各隨人心得耳。作畫惟此境最難，功夫到神化時方臻其妙。

董思翁云：「遠山一起一伏則有勢，疏林或高或下則有情。」此即章法位置中變化錯綜之法，作畫之訣盡之矣。留心此等處，即是畫法。

山谷老人云，凡書畫當觀韻。李伯時作李廣奪馬南馳狀，引滿以擬追騎，箭鋒所值，人馬應弦。伯時嘆曰，使俗子爲之，當作中箭追騎矣。此意差堪神會。筆墨脫俗，然後方可講究韻致，此中微妙惟識真者庶能賞之。

人但知墨中有氣韻，而不知氣韻即在筆中。雲林生云「畫寫胸中逸氣耳」，此語差堪領會。作畫能沈著鬆靈，則不患無氣，不患無韻矣，何事墨之渲染爲哉！以渲染求氣韻者，讀此可以豁然開悟。

畫中靜氣最難，骨法顯露則不靜，筆意躁動則不靜，全要脫盡縱橫習氣，無半點喧熱態，自有一種融和閒逸之趣，浮動邱壑閒。正非可以躁心從事也。畫至神妙處方有靜氣。靜氣，今人所不講也。知其解者，旦暮遇之。

畫中「理」、「氣」二字最須參透。有理方可與言氣，有氣無理非真氣也，有理無氣非真理也。理與氣會，理與情諧，理與事符，理與性現，方能擺落筌蹄，都成妙境。 從筆墨上討生活者，讀此可以豁然開悟。

作畫貴鬆，固盡人而知之矣。然須於沈著痛快中透出，乃始生動活潑，與倪、黃同鼻孔出氣。否則鬆懈之鬆，非真鬆也。乾嘉時名家，往往坐此病。學者能刻意摹古，於筆墨中庶有會心處。 鬆字得如此分解，可無歧悞。

畫不可嫩，亦不可不嫩；畫不可老，亦不可過老。此中最要體認，惟蒼老中能饒秀嫩之致，乃庶得之。「老」、「嫩」二字，細細剔抉，曲盡玄微。觀前代、本朝各家，係蒼老者居多，於嫩之一字均未領會。不知入門之始，筆力稚弱，宜求蒼老，故不可嫩；至成功以後，如務為蒼老，不失之板禿，即失之霸悍，有何生趣哉？ 蒼老之弊，古今一轍。如煙客、耕煙兩大家，雖各極其妙，而煙客尤神韻天然、脫盡作家習氣者，其妙處正在嫩也。觀耕煙晚年之作，非不極其老到，一種神逸天然之致，已遠不逮煙客矣。 吾故曰：煙客之嫩，正煙客之不可及也；石谷之老，正石谷之猶未至也。此

論發前人所未發，學者當細心參之。

古稱吳道子有筆無墨，項容有墨無筆，筆墨之難概可想見。近代董思翁，足稱有筆有墨。　筆墨兼擅，方爲純詣。

荆、關畫，筆之帶渴者也，渴而以潤出之；董、巨畫，墨之近濕者也，濕而以枯化之，即有筆有墨。

畫沙全要筆力，勢則縱橫馳騁，却又氣靜神閒，絕無劍拔弩張之態，方爲合法。

畫沙秘訣，須細心領取。

山水中橋梁斷不可少，地之絕處藉此通塗，可以引人入勝，又爲通幅氣脈所關，最爲畫中妙用。　至石橋、板橋，須審地之所宜，不可漫用。

點錯人物，要脫盡塵俗之狀，有林泉清逸之氣，雖寥寥數筆，亦能傳神。

皴法惟披麻爲極純正，易於著筆，又不壞手，可以專宗。　皴法各有門庭，惟能專精一家法，諸家法即一以貫之矣。

皴法惟披麻爲極純正，積久純熟，即折帶、荷葉、卷雲、解索等皴，無不可變化也。

作畫須要師古人，博覽諸家，然後專宗一二家，臨摹觀翫，熟習之久，自能另出

手眼，不爲前人蹊徑所拘。世之率爾操觚者，皆不知師古者也。

古人意在筆先之妙，學者從有筆墨處求法度，從無筆墨處求神理，更從無筆無墨處參法度，從有筆有墨處參神理，庶幾擬議神明，進乎技矣。針綫細密，脈縷精微，早作夜思，心摹手追，不思不到能手地位。

麓臺云，畫不師古，如夜行無燭，便無入路，故初學必以臨古爲先。以古人爲師已自上乘，進此以造化爲師。

又云，臨畫不如看畫，最爲篤論。臨畫往往拘局形迹，不能灑脫。看畫凡愜心之處，熟於胸中，自能運於腕下，久之自與古人脗合矣。真深於甘苦之言。

看畫尤須辨得雅俗。有一種畫，雖工實俗，習氣最不可沾染。識真者自能辨之。

癡翁畫僅見一幀，細秀沈古，滿紙靈光，始知奉常[三]翁來路。雲林畫見有兩幀，一幀上題「斷橋無覆板，卧柳自生枝」者，尤極超逸。煙客、麓臺於倪、黃兩家均煞費苦心，各得其妙。倪、黃兩家法，惟煙客、麓臺遙接其衣鉢。

梅道人見一巨幀，墨汁淋漓，古厚之氣撲人眉宇，文、沈畫所從出也。當代王廉

州時仿之，愜心之作頗能神似，麓臺則但師其意耳。吳、黃同學董、巨，然吳尚沈鬱；黃貴蕭散，兩家神趣，各盡其妙。

黃鶴山樵見一小卷，沈古超逸，全是化工靈氣，不可以迹象求之。時時懸想，筆墨漸有入處，惜如漁父出桃源，徑途不可復識矣。山樵畫秀潤鬱密，離披零亂，飄灑盡致，真後學無言之師也。

九龍山人筆墨神逸，魄力沈雄，學者可以開拓心胸，增長骨力。且筆墨外另有一種超塵拔俗之概，人品高潔，可想見焉。

姚雲東蒼古靜逸，元氣渾淪，山石皴擦，筆墨雖簡，却氣足神完，自然沈厚，殆亦研精於董、巨，得其神髓者也。吾儕當瓣香奉之。

杜東原邱壑恬靜，一切縱橫馳騁之習，擺脫淨盡。

劉完庵筆意渾厚，格律謹嚴，純乎元人風度。

莫雲卿氣味深醇，設色古雅，尤饒韻致。

博大沈雄如石田翁，須學其氣魄；古秀峭勁如唐子畏，須學其骨力；筆墨超逸

如董文敏，須學其秀潤，凡此皆足爲我之師資也。

時常臨摹觀翫，必專宗奉常翁。此老筆墨極純正，畫律又極精細，無筆不從癡翁神韻中出。其用筆在著力不著力之間，尤較諸家有異。諸家筆鋒多靠實取神，此老筆鋒能憑虛取神，獨得六法之秘，爲諸家所莫及。古人用筆妙有虛實，所謂畫法即在虛實間。

鈎勒皴擦，一點一拂，脫盡縱橫習氣，於蒼潤中更能饒秀嫩之致，尤爲諸家所絕無者。真畫品中最上乘也。開墨妙之玄秘，補前人之缺略，允爲六法微言。

廉州與煙客齊驅，筆墨亦相近，特運筆鋒較奉常稍實耳。然兩家宗法，已足並傳千古矣。

石谷六法到家，處處筋節，畫學之能，當代無出其右。然筆法過於刻露，每易傷韻，故石谷畫往往有無韻者。學之稍不留神，每易生病。余昔藏長方册六幀，均樵元人真蹟，係三十餘歲所作，骨格神韻，無美不臻，晚年所不逮也。師長捨短，學者貴自審焉。如蟲蝕木，偶爾成文，乃得天趣。畫境如此，方脫盡筆墨痕迹。石谷筆法雖精，尚未飛騫絕迹也。

麓臺山石，妙如雲氣騰溢，模糊〔四〕蓊鬱，一望無際，真高出諸家上。用筆均極隨意，絕無拘牽束縛之態。惟稍有霸悍之氣，未能若煙客之沖和自在也。蒼蒼莽莽，六法無迹，非以氣韻勝耶？學者能得其意，一切塵俗蹊徑自掃除淨盡矣。

南田翁天資超妙，落墨獨具靈巧，秀逸之趣，爲當代第一，學之正不易也。南田隨意點刷，天趣飛翔，使人玩賞無盡。

吳漁山魄力極大，落墨兀傲不群，山石皴擦頗極渾古，點苔及橫點小樹，用意又與諸家不同，恢心之作深得唐子畏神髓，尤能擺脫其北宗窠臼，真善於學古者也。學者最宜取法。學古人不能鎔化古人迹象，便是籬堵間物，去之轉遠。

吳梅邨畫，較之六大家，筆法似未到家，然一種嫩逸之致，真能釋躁平矜，高出諸家之上。學者須領取其神趣，不可輕忽。

方邵邨用筆蒼渾，設色沈古，更饒士氣，作家習擺脫淨盡，學者能領取其神趣，塵俗之筆自無從繞其筆端矣。

其餘明季各家以及國初諸老，均各有所長，不勝枚舉。只要隨人取法，以廣我

師資，自然無美不臻。能萃諸家之長，何患不出人頭地。

初入門須求鬆秀，然後再加以沈著研鍊之功，則筆墨方能古厚，可無薄弱之病矣。

循序而進，譬之禪定，歷劫方成菩薩。

世人作畫但求蒼老，自謂功夫已到，豈知畫至蒼老便無機趣矣。全要以渾融柔逸之氣化之，方能骨格內含，神采外溢，於古人始有入處。須知但求蒼老者，終在門外也。指示迷途，於後學大有神益。

畫中雲水最難，耕煙翁深得唐宋大家源本〔五〕，頗可取法。胸中須具非動之意，落墨自然靈活。

細剔竹畫之最有逸趣，南田、石谷、漁山三家均各擅長，然各有一種瀟灑之致，絕不相同：南田以逸勝，石谷以能勝，漁山以神勝，三家均可取法。三家畫竹，允堪鼎峙。

耕煙翁云，凡設青綠，體要嚴重，氣要輕清，得力全在渲暈，學者當細心參之。嚴重則筆浮，輕清則色不滯。

青綠設色，貴有逸氣，方不板滯。解此用意，覺王晉卿輩猶傷刻畫。石谷青綠色色到家，頗盡其妙，真從靜悟得來，可以師法。惟逸韻不足，終不免為識者所議耳。畫至著色，如入鑪鞴重加煅煉，火候稍差，前功盡棄。

淡設色亦要用筆法，與皴染一般，方能顯筆墨之妙處。如隨意塗染，漫無法紀，必至紅綠火氣，可憎可厭。麓臺云：「墨不礙色，色不礙墨，乃能色中有墨，墨中有色。」真極設色之妙者也。學者當時時參之。設色能參透此意，自然渾化無痕。

畫中小景頗有風趣，柳汀竹嶼，茅舍漁舟，種種景色，真有引人入勝之妙。北宋趙大年最為擅長，前人皆宗法之。當代惟耕煙翁頗盡其妙，惜晚年筆鋒拙禿，便無逸趣。學者師其意，慎勿襲其迹。全在渲染，襯貼得神，學者當深體之。

舟車器皿及一切雜作，耕煙散人最為精妙，可以師法。必工合法度，方能入妙。

畫後染遠山，最非易事。昔人有先用朽筆朽定，然後落墨，亦慎重之意也。大要審機取勢，自然通幅生動。青綠遠山宜淡墨，淺絳遠山宜青。惟江貫道用青赭。

前人有言：「大膽落筆，細心收拾。」深得畫家妙用。落筆時專論筆，收拾時

兼論墨，凡皴之不足者渲之，石之未醒者提之，山坳樹隙之未融者重叠而斡暈之，然後筆墨渾化，無美不臻。此真良工苦心，非苟焉已也。發端混淪，逐漸破碎，收拾破碎，復還混淪。自始至終無一筆苟下，方爲名作。畫能如是，安得不取重於鑒賞家哉！

校勘記

〔一〕「四枝」掃葉山房本作「四歧」。

〔二〕「古語」，掃葉山房本作「古人」。

〔三〕「奉常」，原誤作「奉嘗」，據掃葉山房本改。

〔四〕「糢糊」，掃葉山房本作「糊糢」。

〔五〕「源本」，掃葉山房本、藏修書屋本作「原本」。

下　卷

意在筆先，爲作畫第一要訣，覺古人千言萬語，盡於此矣。樹木山石、人物屋宇、橋梁舟楫以及禽鳥一切，必要先有譜格精熟於胸中，然後發抒腕下，方能稱心而出，不脫不黏，神明於規矩，絕無一毫拘泥之迹。所謂胸具全形，隨筆塗寫，自無瞻前顧後之病。惟能致功於用筆之先，自然隨筆所至，無不如意。寫一樹一木，則一樹一木全形早已融會於筆下。人物、屋宇一切，無不如此。然後神與心會，心與氣合，行乎不得不行，止乎不得不止，絕無求工求奇之意，而工處奇處斐亹於筆墨之外。是非筆先之機，精熟於胸中，烏能臻此？未落筆前經營慘淡，既落筆後氣靜神凝，自然頭頭是道，機趣生動。如落筆而始研求，布局而方審愼，必有顧此失彼，視左離右，弊端百出，皆由於心手相戾，未能絃合節。故章法位置，求其穩當而不可得，何能造入微妙，推求精奧也！再從反面相形，更爲顯豁呈露。

作畫用筆，以取勢爲主。勢欲左行者，必先用意於右；勢欲右行者，必先用意於左；或上者，勢欲下垂；或下者，勢欲上聳，俱不可從本位徑情一往。此論最爲精妙：勢欲左行而不先用意於右，則一於左者必失之平實也；勢欲右行而不先用意於左，則一於右者必難免呆滯也；或上者，不先勢下垂，則上便直率矣；或下者，不先勢上聳，則下近浮滑矣。筆墨如此，有何機趣乎？今人不解此意，往往從本位逕情一往，無怪乎其筆墨拘泥，無離奇變化之妙也。參觀夫郢匠運斤，則筆之貴乎取勢，不尤顯而意見也哉。此論深得我心，大是妙諦，學者細心參之。如能參透其理，則縱橫運用之妙，不難一超直入如來地也。

唐子畏論畫云，工畫如楷書，寫意如草聖，不過執筆轉腕靈妙耳。須知如何執筆、如何轉腕靈妙，此中便有無數法門，學者當細心參究。執筆可以學力講求，轉腕靈妙必藉天分領會，如資質鈍劣，雖極意講究，終不免於板滯，豈執筆者盡能轉腕靈妙耶？精妙之理，令人探索不盡。

楊升菴《畫品》以顧、陸、張、吳爲畫家四祖，蓋顧長康、陸探微、張僧繇、吳道

玄也。後賢均襲其說，曾未有議及此者，而余獨以爲不然，當以顧、陸、張、展爲四

祖。展，展子虔也。曾與楊海琴年丈論之，海翁甚旨余言，以爲千秋定論，因謂余

曰：「畫家之顧、陸、張、展，猶詩家之曹、劉、沈、謝；唐之閻立本、吳道玄，則詩家

之李白、杜甫〔二〕也。」海翁深於詩，尤精鑒賞，故立論確當，如鐵板註腳，不能移易。

余深契其旨，相爲印合。海內之精於繪事品藻者，諒不以余兩人之言爲河漢也。創

論精妙，出人意外，入人意中，至理名言，不可磨滅。評騭詩畫必要深於閱歷，甘苦親嘗，互相質證，方

見心得，並非妄爲高論。

古大家筆精墨妙，方能爲山水傳神。當其落筆時，不過寫胸中逸氣，雖意不在

似，而形與神已躍躍紙上。今則與古相反，一落筆便意專在似，此有意於似者，得其

形反不能傳其神也。太史公之於文，杜陵老子之於詩，惟意在不似，此其所以妙也，

畫道亦猶是已。天分、人功俱臻絕頂，方能純任自然，到此境界。得勢爲畫山第一要訣。用筆尤要靈

畫山之妙，全在得勢，邱壑位置自然生動活潑。

警便捷，不可拘泥成法，叠石置坪，隨筆所之，若不經意，而運用之離奇超逸，純是毫

尖着力，無一懈筆，似不拘泥於法，而實神明於法，則胸中逸氣方能發擄腕下，一切呆演堆砌之病，洗滌盡净。用筆之妙，悉窮閫奧。坡公云「當其下手風雨快，筆所未到氣已吞」，是畫前要訣。杜老云「元氣淋漓幛猶濕」，是畫後要訣。畫前、畫後要訣，真是鐵板註脚。

畫山之妙，鈎勒之妙也，鈎勒得訣，則全幅振起。鈎勒最爲畫山妙用。山之幛蓋，尤屬緊要。板刻失之結，濃重失之俗。須要鬆利流走，有俯視一切之概，尤要有意到筆不到之妙。鸞頭碎石，坡脚叠石，鈎勒均要生動，不可呆滯。再參以三面意，自然顧盼有情。筆端諸弊洗滌净盡，自然無美不臻。

鈎勒之妙，必藉皴染相輔而行，方臻美備。鈎勒爲石之骨，皴爲石之紋，染爲石之肉，故皴所不到之處，染以足之，則氣韻渾淪，不患不厚矣。故鈎勒以象山之氣體，皴染以足山之血脈，有筆有墨，端在是也。鈎勒得訣，即是有筆；皴染合宜，便爲有墨，須兩者兼到，方爲純詣。

畫山尤要有虛實，方能靈氣往來。羅邨列樹，遇水成橋，均有一定位置。實處

鬱密森沈，難窮奧窔，虛處空靈淡宕，莫測端倪，自然邱壑神奇，味外有味。全局中有虛實，分股中亦有虛實，是在落筆時經營慘澹，靈心妙腕領取造化生氣成之，豈循

行數墨者所能窺其分際耶？「虛實」二字最爲畫中妙用，山有虛實固臻神妙，然一切用筆布置之法，均不外乎「虛實」二字也。

　　苔點爲山之眉目，亦要細心講究。　　點分多種，攢點、橫點皴法中之麻皮，所當熟習者也。　　攢點用尖筆，要不疏不密，恰到好處，　　橫點用側筆，要能散能聚，一無滯機。　　攢點以沙彌巨師爲宗，橫點以癡翁、米老爲宗。　　參究數十年，自然多點不覺其繁，少點不覺其簡。　　點苔一道，思過半矣。　　點苔不論繁簡，總要得從空墜下意，方臻神妙。

　　山貴氣勢，石有體段，則畫石亦不可不講也。　　畫石不外乎大間小、小間大二法，所貴參伍錯綜，變通運用。　　落筆須要興高意遠，氣靜神凝，領取煙雲真趣。　　至千石萬石，不外參伍其法，尤要脫深淺處，悉參合陰陽向背之理，歸於血脈貫通。　　如此，落墨自然矩度森嚴，機趣鬆活。　　畫盡壘叠痕迹，氣息渾淪，則石之體段得焉。　　石全要得煙雲真趣，方能靈活生動。

畫樹章法，先講串插，一樹二樹，一偃一仰，一遠一近，一高一低。停匀排列便無意趣，串插交柯方有生法。如三樹一叢，二樹串插交柯，一樹獨立。五樹一叢，三樹串插交柯，二樹高低並列。內分偃仰疏密，層次或遠或近，總要顧盼生姿，不可失之停匀板滯，此章法最爲緊要。六樹、七樹等叢，均可類推。學者會得此旨，自然意境靈緊，平實、鬆懈諸弊掃除盡净。串插交柯，最爲畫樹秘訣，學者細心參之。

山無定形，法有變通。如大癡山巒，層層疊疊，或間小石、或插土坡，自有一定布置，然在落筆時不可隨意鈎勒，層次亦不拘泥成見，審顧形勢之可深可淺，歸於得勢得機，自成結構。此眞胸具造化，非一知半解者所能窺其塵影也。麓臺云，發端混淪，逐漸破碎，收拾破碎，復還混淪，深得癡翁三昧矣。功夫到神化時，自然脱盡畦徑。

然非胸具造化，不能臻此境界。

山頭層次，用筆鈎勒，須離奇超妙，無一實筆。倪高士云：「逸筆草草，不求形似。」此種種筆墨，看似草率，實則層次逼清，脱盡筆墨蹊徑，純乎天趣，自然生氣遠出。如拘泥舊稿，層層疊疊，不能通變，縱得形似，難免板滯。學者固當循序漸進，

原難躋等，然須時時體此意，功夫至純熟入化時，自然水到渠成，便臻神境。此種境界，真有掉臂游行之樂。

小結構，筆墨雖簡，須些少布置，沙口參差，橋渡映帶。境界總要蒼蒼茫茫，饒有餘不盡之意，不落小家窠臼。人家小景，餘味無窮，自然景不厭淺。

大山水，千邱萬壑，要一氣貫通，樹石人物、屋宇亭榭、橋梁水口等各有生趣，即各要照顧有情，無一呆相，則山林生色。至氣韻渾淪，色澤古雅，全在平時臨摹研鍊之功，不能強致。余謂小結構筆墨簡淡，當以趣勝，則景不厭淺；大山水邱壑繁重，尤貴以氣勝，則理無不貫也。「氣」字自有精義，學者細心參透，自然攸往咸宜，無不如意。

畫山頭層層疊疊，用筆須要破碎虛空，離披零亂，如蟲蝕木偶爾成文，脫盡筆墨痕迹，仿彿天然圖畫；妙在脉絡分明，一絲不紊，初觀境界模糊，審視筆墨靈秀，逐漸醒出，層次逼清，來路去路，或隱或顯，無一毫牽強。畫山須要如此用筆，方能靈活生動，脫盡筆墨蹊徑。神明於規矩，乃能理路分明，一絲不走。蓋畫工也，而化工寓焉。董思翁云：

「畫家以古人爲師，已是上乘，此直以天地爲師。」一切成法爛熟於胸中，興到濡毫，

隨意點刷，不拘家數，而古大家神奇超妙之致，無不奔赴腕下。用筆真如天馬行空，不可羈勒，雖不求工，而工處正莫能及，方爲絕詣。如此畫境，非天分、人工俱臻絕頂，不能有此境界，蓋藝也進乎道矣。

大家、名家各有制勝處，不能相混。氣局闊大，魄力雄厚，有包掃一切之概，是爲大家。神韻沖和，蹊徑幽秀，有引人入勝之妙，是爲名家。壽世傳世，斷推此種。

畫境如此，品詣大小雖不同，其爲傳世則一也。

作畫構局最爲緊要，用筆尤須得勢得機，方不落平境。林木串插，屋宇布置，橋渡往來，山巒起伏，一切鈎連映帶，一一以氣行乎其間而貫通之，雖千邱萬壑，自然精神團結。杜老云「五日畫一石，十日畫一水」，非真五日十日方成一石一水也，不過極形容其構局之慘澹經營，不肯草率落筆。良工苦心，鈍根人烏得而知之？構局而能以氣運用，自然隨筆所至頭頭是道，然正不易幾也。

畫之構局，如善棋者，落落布子，聲東擊西，漸漸收拾，遂使段段皆贏，此弈家善用鬆也。

畫家亦莫妙於用鬆，疏疏布置，漸次層層點染，遂能瀟灑深秀，使人即之有

輕快之喜，則棋之作用，不與畫之關捩同一理哉！構局貴鬆，最爲作畫緊要。參觀夫棋畫理，更顯豁呈露。

畫要近看好，遠看又好，始能盡畫之妙。蓋近看看小節目，遠看看大片段。畫多有近看佳而遠看未必佳者，是他大片段難也。昔人謂北苑畫多草草點綴，略無行次，而遠看則煙邨籬落、雲嵐沙樹燦然分明。此是行條理於鹵莽亂頭之中，他人爲之即茫然無措手。畫之妙理，盡於此矣。北苑畫境，元氣淋漓，不可端倪，學者幾無下手處。

余謂今人看畫，真如黃子久所云，「合其意者爲佳，不合其意者爲不佳，及問如何是佳，便茫然失對」，並不知有近看、遠看之別也。近看、遠看如此分析，無微不至。今人看畫，大都如此。淺近且然，況精微也？

奉常翁云：「畫不在形似，有筆妙而墨不妙者，有墨妙而筆不妙者，能得此中三昧，方是作家。」鈎勒純熟，神韻未能蒼潤渾厚，即是有筆無墨；而墨不妙也。皴染周至，骨格未能刻露靈秀，即是有墨無筆，而筆不妙也。筆墨二字如此剖晰，曲盡玄微。求其筆中有墨，墨中有筆，骨肉停勻，而無過不及之弊，與荊、關、董、巨、倪、黃、吳、

王同鼻孔出氣，近代惟董思翁一人。本朝四王、惲、吳直接思翁衣鉢。畫道一綫相承，思翁真有開來繼往之功。後之有志筆墨者，能不拘泥形似，參透此中三昧，則成家立名，不難媲美古人也。神而明之，存乎其人。

麓臺云：「畫以理、氣、趣兼到爲重，非是三者，不入精、妙、神、逸之品。」如偏於理，必失之板滯；偏於氣，必失之粗豪；偏於趣，必失之佻巧。從對面抉摘理、氣、趣諸弊。惟三者兼到，乃始神明於規矩，而層次分明，且貫通夫心手，而機神洋溢。合之則無美不臻，分之則諸弊迭出。學者苟致力於斯，而求造夫精、妙、神、逸之品，烏得不於此三者而加意研求也？渾融一片，恰在箇中。後學必以三者爲要領，所當兼盡。

作畫骨格、神韻兼備，方爲有筆有墨。骨格可以力學研求，神韻必藉天分領會。筆墨乃作畫大綱領，骨格、神韻即作畫體用。惟能神明於體用，自然提綱挈領；純任自然，方能爲山水傳神。則綱領、體用，學者不可歧而二之。觀畫尤當合而參之矣。

古來大家，筆墨兼善者，代不過數人。南宗自王維、荊、關而後，宋則有董、巨、李、范，元則有高、趙、吳、黃、倪、王，明則有王、沈、文、唐、董，本朝則有四王、惲、吳，其他非偏長即旁門耳。筆墨之

難，已可概見。近世攻畫者如林，講求骨格，往往失之板刻，即謂之無筆；講求神韻，往往失之呆滯，即謂之無墨。求其骨格神韻恰在箇中、得用筆用墨之妙，可以參席前賢者，實難其人。畫雖小道，學力、天分俱臻絕頂，則骨格、神韻方能契其微而造其極，學者可易視乎筆墨耶？夫畫，渾言之爲筆墨，析言之爲骨格、神韻，真極畫學之精微矣。

　　　神明於體用，筆墨方爲無美不臻。

　　畫家氣韻各有分別：大家魄力雄渾，骨骼勁逸，氣韻從沈着中透露；名家蹊徑幽秀，姿態生動，氣韻於輕逸處發現。在畫者出之無心，見者不禁擊節稱賞，乃爲真氣韻。此筆中之氣韻，即雲林所謂胸中逸氣也。功夫到神化時，方能有此境界。如專於墨中求氣韻，殊失用筆之妙，爲門外偸夫。箇中三昧，學者深參而自會之。大家、名家氣韻出於無心，與用墨渲染烘托者有雅俗之別。

　　董思翁云，元人筆兼宋法，便得子久三昧。蓋古人之畫以性情，今人之畫以工力，如專尚工力而不本性情，即不解此意，東塗西抹，無益也。余謂畫道取法乎上，僅得其中，不師北苑，烏能夢見癡翁耶？如此詮解畫理，六通四闢。

王麓臺云：「宋元各家各出機杼，惟倪高士一洗陳迹，空諸所有，爲逸品中第一。非創爲是法也，於不用工力之中，爲善用工力者所莫能及。」作意生淡，又失之偏枯，俱非佳境。立稿時，從大意看出；皴染時，從眼光得來，庶幾於古人氣機方有入處。至設色更進一層，不在取色，而在取氣。當必精光四射，磅礴於心手。其實與着意不着意處，同一得力。學者無過用其心，亦無誤用其心，庶幾得之。　雲林畫法

摹仿極難，學者無從措手。如此立論，曲盡玄微。觀於此，知司農之功力，真與古人氣韻相爲合撰，非一知半解者所能擬議也。此中道理最難着想，惟深於畫理者，方能造微入妙。

作畫，密不如疏，濃不如淡，近不如遠，多不如少，大作家正似不到家者，乃爲逸品真面目。然非絢爛之極歸於平淡，不能臻此境界。此畫品中最上乘也。　冷元人筆墨，大都如此。其妙不可思議。

作畫須要襟懷高曠，空空洞洞，隨意落筆，全於毫尖上領取古大家神逸之致。一點一拂，一轉一折，純以性靈運成法，不爲蹊徑所拘。筆有乾濕，墨有濃淡，樹有疏密，石有向背，路有遠近，悉於平日研鍊精熟於胸中，臨時發抒腕下，自與古人精

神凝而爲一，即與古人境地等而相同，非虛言也。　各人有天分、學力，或不逮古人，於所詣見之，或有勝古人，亦於所詣見之。　莫謂今人之必不及古人也，如前明沈、文、唐、董，本朝四王、惲、吳，駸駸乎駕古人而上之，其天分、學力可想見也。　今之人自謂不及古人者，必其天分不如古人，學力不如古人，其自謂不如，固其宜也，然豈可概論之哉？宋牧仲云「不薄今人愛古人」，正謂今人〔二〕之天分、學力亦未嘗無制勝處也，豈可自甘退讓哉！

山水清光最難着筆，須要輕清而明秀，脫盡板重呆滯之迹，吸取天地間靈秀之氣，畢集毫端，自然清光大來，有如春水生波，秋山過雨，不着一些浮漚塵滓。　實境愈清，則空境愈顯，山巔水涯，林皋木末，另有一種靈秀明净之致，動盪於邱壑徑之間。　清光最難捉摸，能於邱壑間透露出來，真足爲山水傳神。　雖由學力研求，端藉天資穎悟，豈鈍根人所能夢見也？。山水靈秀之氣，須平時静參默悟，乃能融會毫端，鈍根人何從下手？

古大家用筆法，虛實各不相同。　唐王右丞創爲渲淡，故用筆實中帶虛。　其餘唐宋諸大家，都務爲精到，用筆實者多，虛者少。　惟元四大家，脫盡唐宋窠臼，以枯淡

見長：倪、黃用筆，憑虛取神，故虛中帶實；吳、王用筆，靠實取神，故實中帶虛，各有精詣。明之文、沈，追蹤梅道人，用筆均於實處取虛靈之致；唐則專師李晞古，骨法刻露，皴染融化，故用筆先實而後虛。惟董思翁獨得倪、黃正傳，一點一拂，筆鋒均憑虛取神，獨得六法之祕。元明諸大家用筆，剖晰精妙，直湊單微，發前人所未發。國初二王，親受思翁指授，故與倪、黃一綫相承，開婁東正派。然二王用筆，亦有虛實之不同；煙客虛中取神，落筆沈摯；廉州實處取氣，布墨精湛。兩宗設教宇內，各闢門庭。石谷、麓臺用筆虛實各有心得，即各守師承，頓分兩派。至惲南田之瀟灑出塵、吳漁山之皴染入化，其用筆之或虛或實，在學者不難參觀而自得也。二王用筆虛實之不同，真自抒獨見，曲盡精微。

畫到純熟入化時，方能脫盡畦徑，隨筆所至，自成結構。疏落處虛靈澹宕，雋永有味；整密處精神團結，融洽無痕。在落墨時不過逸筆草草，看似不經意，而實鈎勒皴染、點刷披拂諸法，純從古大家風韻中得來。畫境如春雲浮空，毫無端緒，如流水行地，莫辨源頭。雖有理法之可求，實無徑途之可入，但覺一片化機，求之骨

格，骨格則渾化難摹；求之氣韻，氣韻則浮動無迹。謂爲有法，一一皆中繩度；即謂爲無法，處處脫盡形模。此神化之詣，非數十年冥心搜討、慘澹經營，不能臻此境界。

此種境界，惟倪、黃庶幾得之。余謂畫至倪、黃，脫盡唐宋窠臼，極畫道之變，古今能事盡矣。

余於畫道有癖嗜，奈資質鈍劣，又遭變亂，三十餘年，如沂急流，用盡氣力，不離舊處。今年過五十，似於畫道略有所得，然於古大家神化之詣，仍茫乎無據也。不知二三十年後，又當如何耶？畫學之難如此，願與世之講求斯道者共勉之。畫理之精微，畫學之博大，未知何日得竟其緒也。聖人云：「一息尚存，此志不容稍懈。」余於畫道，亦如是焉而已。

校勘記

〔一〕「詩家李白杜甫」，掃葉山房本作「詩之李白家杜甫」，誤。

〔二〕「今人」，掃葉山房本作「今日」。

論賞鑒 附

士君子立心行事，不可不寬，惟賞鑒書畫，則不可不嚴。古大家筆墨各有精詣，斷非後人所能摹仿。即題款書法，各人自有真面目，亦斷非他人所可貌似。且時代有遠近，而氣息不同；紙素有新古，而色澤不同。即圖章一切，均各有真趣，不能朦混。鑒賞家須平心審定，勿因名重而眩惑，恐交臂以失之；勿因價高而豔羨，必傾囊以致之。此中早有定衡，斷不肯輕於遷就。人即謂我過嚴，而實稱物平施，行乎心之自然。無成見也，非矯情也，又何有乎寬與嚴之見存哉！賞鑒書畫，須具頂門慧眼，自然見得到，識得透，方有真賞。寬與嚴，其淺焉者也。況古大家有此盛名，即各有精詣，有一端不愜於心，斷非真品，屢試屢驗，不爽毫釐。唐宋大家無論已，如元則倪、黃、吳、王，明則王、沈、文、唐、董，本朝則四王、惲、吳，各有精詣，即各有真面目，摹仿所不能，貌似所不得。即有好手，豈能書法畫筆盡與古人相同？即能同之，而時代之

遠近、紙素之新古，氣息色澤復能一一吻合耶？鑒賞家毋眩惑，毋豔羨，自抒獨見，則奚囊所蓄盡是珠璣，夾袋所收均爲球璧已。平心審定，自然無微不燭。胸有灼見，不爲贋品所淆，并説到並無寬嚴之心，一任乎心之自然，乃爲真賞。深於閲歷，方能言之親切如此。此中道理，最易參透，每爲眩惑豔羨之心所蒙蔽耳。

跋　語

　　余自庚午秋九來粵，東塗西抹，倏已十年。畫道稍有進境，邱壑蹊徑略能擺脫窠臼，即古大家神妙處漸能心領神會，因隨筆錄出，續成《畫訣》一卷，用識甘苦，聊以自慰。然畫理之精微，畫學之博大，有何盡境？亦不過漸老漸熟，以造夫平淡天真，得與古人同鼻孔出氣，斯幸已。

　　光緒六年歲次庚辰嘉平既望，書於循州官廨，梁溪秦祖永逸芬甫并識。

跋

東坡跋與可畫竹云，畫竹者先有成竹於胸中，捉筆追之，如見其所欲畫者，兔起鶻落，稍縱即逝。此畫訣也。吾友逸道人用其訣於山水樹石，無不脗合，於是普以其訣告人。蓋坡公止言其用法，而不言法之所以用。茲則透洩底蘊，發揮心得，凡筆墨之宜順宜逆、宜縱宜擒、宜枯宜潤，無不懇質言之，瞭如指掌。雖老嫗亦解，況承學之士哉！余非知畫者，然以作文之法推之，洵不誣也。拙工良工，争此一閒，其可忽諸？同里杜友李銘山氏跋。

附

錄

附　錄

一、羅振玉及羅繼祖批點

按，旅順博物館藏有羅振玉、羅繼祖批點本《桐陰論畫初編》及附《桐陰畫訣》一卷本。上卷序文首頁押「蕭啟」白文方形印，爲羅振玉用印；首卷首頁押「繼祖讀過」朱文方形印，爲羅繼祖所鈐。書中多有二人批點，獨抒己見，文字極具價值。今將批點文字抄錄於此，並在諸條下以小字標明所批注文字在本書的對應位置，以便讀者研習借鑒。原書中潦草難識之處以及殘損之處，皆以方格標出。在整理過程中，參考了房學惠《羅振玉、羅繼祖點評〈桐陰論畫〉》一文（見《白雲論壇》第三卷），在此謹致謝忱。

王時敏　頁二五

羅振玉：煙客之邱壑渾成，其所長誠在此。然用筆太繁，是其所短。

王鑑　頁二五

羅振玉：廉州在四王中最弱，乃謂其沉雄，可謂適得其反，其摹古者差佳耳。

羅繼祖：廉州畫用筆似太常，而無其繁複，無石谷之甜熟，麓臺之重拙，四王中最爲傑出。

王翬　頁二六

羅振玉：宋以後南宗多，北宗少，石谷無南宗也，謂爲鎔鑄南北宗，未見其然。

王原祁 頁二七

羅振玉：茂京得力於大癡，然大癡變化多，茂京變化少，此古今人不相及處。

又：婁東一派爲國朝變法之導師，然後人多囿其法不能進步，此國朝畫史上一大關鍵，亦猶唐代書家元和以後不能出柳家新樣，殊可恨也。羅繼祖：麓臺邱壑幾於千篇一律，是其最短處，雖筆意沉鬱，却少靈虛，亦無庸爲之諱也。

惲壽平 頁二七

羅振玉：南田寫生直欲追步兩宋，人徒知尚其山水，何耶？「前代畫家擅長三絕者，卓然惟唐子畏一人，當代惟南田翁可與並傳千古」。羅振玉：媲擬精當。

吳偉業 頁二九

羅振玉：駿公畫多，所見皆鬆秀有餘，精練不足，列之大家，僕所未曉。

鄒之麟　頁二九

「用筆圓勁古秀，雖皴染不多，一種解衣磅礴之概，卓然大雅不群」。羅振玉：「衣白畫頗不免粗獷，究嫌疏野，此所論公也。

陳洪綬　頁三〇

羅振玉：老蓮自出新意，動與古會，與仇唐比肩，尚恐出一頭地。羅繼祖：老蓮山水雖非所長，然亦脫盡時習，如其人物。「深得古法，淵雅靜穆，渾然有太古之風」。羅繼祖：精確。又：老蓮人物後來惟任渭長能仿佛，今遂絕響矣。

楊文驄　頁三一

「楊龍友文驄天資瀟灑，下筆有風舒雲卷之勢，蓋其負質異也。余見尺幅數種，均系一時興到之作，不爲蹊徑所拘，而靜逸之氣充溢縑素間，純以士氣勝也」。羅振

玉：龍友之畫，以予所見傳本，殆不能副此書所言。

羅振玉：大風恬靜，至是確論，惜稍弱耳。

石溪蒼堅秀逸，至是國初傑匠。石濤雖蒼逸，然視石溪有愧色矣。

羅振玉：石濤畫之佳者，逸趣橫生；其隨意之作，不免放縱太過，失之野。

羅振玉：玉見香山先生所作，有皴法極粗、點圓大如豆者，蒼堅渾厚，真爲本朝

獨步，殆從唐人法中悟出，非餘子所及也。又：玉又嘗見僧巻畫極似先生，僧巻無可考，或先生晚年爲僧時號耶？又：此誤。近考僧巻乃七處和尚，見周櫟園《讀畫錄》。羅繼祖：香山畫有時微嫌用筆拙禿少韻。

程嘉燧　頁三八

羅振玉：松圓老人畫淡而益腴，非枯淡也。

程正揆　頁四〇

羅振玉：侍郎腴雋處大似香光、眉公。

楊補　頁四一

「惜皴太率易」。羅振玉：此語公。

胡宗仁　頁四二

羅繼祖：長白畫未見，其弟可復宗信畫，余家藏一幀，樸茂堅厚，酣暢淋漓，自是傑作。

傅山　頁四三

羅振玉：譽之太過，玉所見傅徵君畫，殆未能造至地位。

蕭雲從　頁四五

羅振玉：尺木畫頗薄弱，佳者甚稀。

釋弘仁　頁四五

「余見卷册數種，不過筆墨秀逸，並無出奇制勝之處」。羅振玉：此論公。予有

其尺幅有千里之勢，乃善學雲林而得精遺粗者。

趙左　頁四六

「余見尺幅數種，似甜熟家數，並無古雋沈鬱之趣」。羅振玉：文度畫雅近香光，此論未公。

趙澄　頁四七

羅繼祖：雪江仿古功力甚深，謂病在「板」亦是確論，第奔放之餘，正賴以挽救耳。

祁豸佳　頁四八

羅振玉：祁先生畫略近鄒衣白，不免粗放，但稍潤耳。此書譽之，未免過當。

龔賢　頁四九

「但墨太濃重，沈雄深厚中無清疏秀逸之趣」。羅振玉：此大不然，半千畫得之元人，濃而不濁，□而彌雋。羅繼祖：既云「獨出幽異」，又云「墨太濃重」，可謂失辭。使用墨太濃重，安所見「幽異」哉！濃重固易流拙濁，然以淺見測，名家多見其不知量矣。

吳宏　頁四九

羅繼祖：遠度畫殊不多見，予家藏其古木寒鴉一小幀，亦未能副此書所言。

胡玉昆　頁五〇

「胡元潤玉昆，性情孤癖，畫亦如之。用筆設色，好作縹緲虛無態。余昔藏一長卷，用淡墨渲皴，深得元人神趣，境界極空靈淡蕩，作家窠臼擺脫殆盡，真逸品也」。

羅繼祖：所論甚確。

王武　頁五四

羅振玉：近人喜白陽、新羅，故以簡率爲生動，其實忘庵畫何嘗有一絲「板木」乎。

吳山濤　頁五五

羅繼祖：塞翁山水簡老，尚在□及□上。

程邃　頁五七

羅振玉：山水用渴筆終非正宗，予於垢道人未能十分滿意以此。惟石溪用渴筆不嫌枯澀，穆倩尚未能徵此境也。「程穆倩邃山水純用枯筆，模糊蓊鬱，別具神味」。

羅振玉：枯筆見戒模糊。

高簡　頁五九

羅振玉：山人畫，玉所見無一佳者，大率薄弱□蒼潤之趣。

張宏　頁五九

羅振玉：君度之佳者，幾駕石田而上之」；且君度之畫，亦非師法石田者。

陳舒　頁六四

羅振玉：原舒山水不僅疏秀且清勁絕俗，自是高手。

徐枋　頁六八

「惟筆鋒太禿，無秀靈勁峭之趣，邱壑亦平實板木，既無生氣，又少變通」。羅振玉：甚爲確論。

姜實節　頁六九

「但落筆不甚謹嚴，處處有荒率態。蓋荒率是其所長，亦是其所短耳」。羅振玉⋯予曾見其極精到之作，絕不荒率，此未爲定論。

梅庚　頁七〇

羅繼祖⋯遠公畫似在雪坪上，此錄雪坪而遺遠公，何也？

黃鼎　頁七一

「筆墨蒼勁秀逸」。「大幅稍嫌精彩不足」。羅振玉⋯信然。

沈宗敬　頁七一

羅振玉⋯玉所見獅峰畫嫌太禿，然不失古法。

戴本孝　頁七二

羅振玉：務旃畫突過穆倩，其大幅尤精且枯而能腴，但所失在稍薄耳。

沈士充　頁七三

羅振玉：子居畫果然明麗超逸，在松江派中之傑匠也。

馬元馭　頁七三

羅振玉：元馭遠不如南田之超逸。羅繼祖：南田畫最難神似，元馭何嘗入室！

楊晉　頁七四

羅振玉：子鶴先生畫，予未見佳者，其畫牛尤有名，然實不可人。

附錄

三三七

可謂唐突。

釋上睿　頁七五

羅振玉：睿師得力於元人，其花鳥則幾造宋人之堂，概以「思力薄弱」評之，可謂唐突。

王昱　頁七七

「但過爲師法所拘，未能另闢町畦，終是寄人籬落」。羅振玉：此語道著。

王愫　頁七八

「特筆意薄弱，未能渾厚，故秀潤中無蒼古之趣」。羅振玉：誠然。

鄒一桂　頁八〇

羅振玉：小山先生上法有宋，下師泰西，乃有板木之説，可謂癡人説夢。

金農　頁八〇

羅振玉：冬心畫靜穆淵厚，獨出手眼，此云奇古，似是而未當也。

華嵒　頁八一

羅振玉：本朝花鳥一誤於死守白陽，再誤於規橅新羅，致宋元矩範蕩然無存，可惜！

方士庶　頁八二

羅振玉：循遠畫沉著精到，妙在無「四王」習氣。　羅繼祖：小獅師黃尊古，實勝尊古。又小獅卒年六十，非短折也。

鄭燮　頁八三

羅振玉：板橋畫竹雖有鬱勃之氣，然去宋元人甚遠。

董邦達　頁八五

羅繼祖：東山畫，沈芥舟《學畫編》謂直紹二董之傳，推挹備至，然所見傳本實未能副所言，豈所見非其至者耶？

錢載　頁八五

羅振玉：籜石老人筆墨靜穆，非畫史所能到，此書乃以「筆意奔放，兀傲不群」評之，可謂癡人說夢。

張宗蒼　頁八六

「微嫌筆墨細碎，無渾淪氣」。古大家用筆隨濃隨淡，一氣成之，自然精湛，不待冷焦墨醒也。篁村特未知其妙耳」。羅繼祖：道著病處。

錢維城　頁八八

羅振玉：以摹仿麓臺目茶山，失言。

王宸　頁八八

羅振玉：渴筆作畫本非正宗，垢道人與蓬心其失一也。羅繼祖：吾家藏蓬心仿古一冊，爲七十一歲所作。蒼秀沈鬱，足稱平生合作，此譏其晚年枯而禿，非確論也。

方薰　頁八九

繼祖：「此等筆墨所嫌無沈雄蒼古之趣」，故終覺單薄而無精彩」。羅振玉：甚確。羅

繼祖：嘗見蘭士仿雲林山林殊稚弱，列之逸品，未見其可。

奚岡　頁九〇

羅繼祖：蒙泉畫筆太鬆無氣力，花卉有逸韻，勝山水。

錢杜　頁九一

羅繼祖：松壺功力、氣韻兩臻絕詣，此謂六法未到家，誤甚。

張問陶　頁九二

羅繼祖：船山之畫皆非絕詣，且文人弄筆所在而有，不僅一船山也，似不應列

之大（名）家。

王學浩 頁九二

羅繼祖：椒畦大筆淋漓，妙在不依傍四王，自較黃尊古輩出一頭地，謂「用力太猛，失之霸悍」，亦道著病處。

戴熙 頁九五

羅繼祖：文節雖有功力，然硜硜師法耕煙，終屬寄人籬落，此謂「無靈警渾脫之致」，確論也。

李因 頁九八

羅繼祖：今生真迹絕不板木。

勞澂　頁一〇四

羅繼祖：在兹山水有極俊逸者，此取其工細之作，尚非的論。

朱彝尊　頁一〇五

羅繼祖：竹垞畫不經見，此云「筆墨濕俗」，殆本不工畫，不必入列。

葉欣　頁一〇六

「畫似甜熟家數，不足珍也」。羅繼祖：此說未允。

王槩　頁一〇六

羅繼祖：安節法半千，却未入室。

羅牧　頁一〇七

羅振玉：飯牛拙於布局，不但近板。

李寅　頁一〇八

羅繼祖：東柯畫不如顏桐客，然亦有工力。

赫頤　頁一〇九

羅繼祖：澹士山水雖師麓臺，然去麓臺尚遠，由於筆力鬆弱，無渾樸之氣也。

有時法香光亦無似處，較諸唐靜嚴諸人尚遜一籌。

高鳳翰　頁一一〇

羅振玉：西園乃蒼勁淵樸，與冬心同，但不如冬心之靜耳，「狂譎」二字未當。

邊壽民　頁一一二

羅繼祖：葦間不僅工蘆雁，花卉小品亦工妙，用墨尤精。

潘恭壽　頁一一二

羅繼祖：蓮巢畫宗元人，與張夕庵皆卓然自拔於俗尚者。

張賜寧　頁一一三

羅繼祖：桂巖雖有「魄力」，究嫌粗獷，特尚無習氣耳。

張棟　頁一一三

羅繼祖：玉川畫非師麓臺。

附　錄

三四七

顧洛　頁一一四

西梅山水、人物、花卉均未到家，以高手推之，何耶？

論作畫最忌濕筆條　頁二八七

羅繼祖：論畫堅執乾筆之說，總緣未見董、巨真迹，大癡雖不如董、巨之痛快淋漓，然豈專尚乾筆者？特皴染較少，漸趨細膩。後世不善學，遂一味乾枯，氣勢卑弱，畫學所以不振。若程穆倩、孟陽、戴務旃輩，文人墨戲不必苛求，然終非正格也。

又：先用濕筆，後用乾筆提醒鈎勒，亦勝純用乾筆。大癡畫亦不盡乾筆也。

論運筆鋒須要取逆條　頁二八七

羅振玉：取逆勢者，定□□□也，□□則□□。

論用筆當如春蠶吐絲條　頁二八八

羅繼祖：宋元人畫法不同，未容顯分優劣。

論作畫先從樹起條　頁二八九

羅振玉：不只作畫先從樹起，山水精神大半在樹。

論山水之要寧空無實條　頁二九三

羅繼祖：婁東一派即不免窒塞之病。

論姚雲東畫　頁二九八

羅振玉：雲東畫變化甚多，有明一代巨手也。其畫亦有繁者，予藏有雲東仿黃鶴山樵，精絕。

論吳漁山畫條　頁三〇〇

羅繼祖：漁山畫不遜石谷，此謂「得唐子畏神髓」，亦覺擬不於倫，四王、吳、惲皆南宗無北宗也。

論青綠設色條　頁三〇二

羅繼祖：石谷青綠殊少見。

論淡設色條　頁三〇二

羅繼祖：色中參墨少許，即不覺有火氣，不必專於筆法講求。

二、書評及傳記資料

寶鋆《國朝書畫家筆錄》卷四

秦祖永　秦鳳璪工畫

秦祖永，字逸芬，號楞煙外史，金匱諸生。官廣東碧甲場鹽大使。喜收藏古書畫法帖，精鑒別。工畫山水，得煙客神髓。著《桐陰論畫》、《畫訣》、《畫學心印》三種，足爲後學津梁。猶子鳳璪，字子儀，亦諸生，官廣東候補知縣。善畫山水。

金武祥《粟香隨筆》卷三

錫山自雲林後，以畫名世者代有數人，近時則以秦氏昆仲爲巨擘。誼亭農部炳文，書畫即爲世所寶貴，甲戌歿于津門，余未及見。逸芬齕尹祖永，與農部爲群從兄弟，亦工六法，名與相埒，皆瓣香烟客、麓臺。著有《桐陰論畫》及《畫學心印》

兩畫，尤見採擷之富、評論之精。丙子歲，余與晤於羊城，交久益契，自巨幀以至尺幅有求輒應，且言：「為君作畫輒生歡喜心。」蓋夙有翰墨緣也。見示《桐陰詩草》，題畫絕句云：「濕翠如烟雨後山，長松落落水潺潺。草堂瀟灑琴書净，只有倪迂合往還。」「竹光雲影樹參差，隔浦漁人理釣絲。池畔荷香新雨過，滿亭蒼翠夕陽時。」又云：「生面重開筆獨超，古人窠臼已全消。」此則自道其所得矣。

趙爾巽《清史稿・列傳二百九十一》

清畫家聞人多在乾隆以前，自道光後卓然名家者，惟湯貽汾、戴熙二人，並自有傳。昭文蔣寶齡著《墨林今話》，繼張庚《畫徵錄》之後，子茞生為續編至咸豐初，視庚錄數幾倍之。其後光緒中，無錫秦祖詠著《桐陰論畫》，論次一代作者，分三編，評隲較嚴，稱略備焉。今特著其尤工者。寶齡、祖詠，畫亦並有法。

顧家相《勘堂讀書記》

桐陰論畫附桐陰畫訣（光緒己卯撫州饒氏長沙重刻本）

梁溪秦祖永所撰。所論頗及前明，而以清代爲尤多。書成於同治初，故湯雨

生、戴文節皆已編入。後附《畫訣》一卷。刊者饒玉成。

余紹宋《書畫書録解題》卷二

桐陰畫訣《翠琅玕館叢書》本作《繪事津梁》

二卷《畫學心印》附刻本　《翠琅玕館叢書》本

清秦祖永譔祖永字逸芬，金匱諸生，官廣東鹽大使。

是編所述山水畫法，頗爲精到，細繹則多采古人成説而成。夫集古人成説爲

書，原無不可，惟不注所出，而改易詞句以爲己作，則殊乖著作體裁。原刻本自加圈

點，自加眉注，當爲初學者而設，然殊不循序漸進也。上卷後有（杜友）李銘山跋，

下卷後有自跋。

余紹宋《書畫書錄解題》卷二

桐陰論畫

初編三卷二編二卷三編一卷原刊套印本

清秦祖永撰見前《桐陰畫訣》。

是編三集，每集各得一百二十家，就其所見畫蹟，各加品評，分逸、神、妙、能四品。各家俱附小傳，頗爲簡要。其平允愜當與否，則見仁見智，原不一端，且不具論。所可議者，品評漫無準則耳。夫畫品，自唐朱景玄以迄宋黃休復以來，俱以逸品爲最上，神品次之，妙品、能品又次之，而神、妙、能三品之中，恒區三等，方足以衡量鑒別而得其平。逸品一目，尤不輕列，一代中僅得二三人而已。是編列入逸品者，乃居其泰半，三集中共得二百三十八人，幾占全數三分之二，實可驚詫。其中如凌必正、魏之克、顧藹吉、王雲、顧文淵、唐俊、姜恭壽之流，俱加貶詞，而仍列入逸

品，尤爲可異。其他列入神品者四十二人，列能品者八十人，列妙品者三編中僅得焦秉貞、康濤、戴大有、余集、姜壎、周笠、翁雒、改琦、費丹旭九人，似妙品反勝於諸品，殊與古人品畫之旨大相逕庭。夫古人之言，原無須乎墨守，特四品之高下，千餘年來，已成定論，若欲推翻，宜詳陳其論所據，必須有顛撲不破之理由，方足以折服古人，而自伸己説。今一無説明，而遽翻舊案，終覺未安。或者且疑其未讀古書，而信口雌黃，亦無辭以對也。然亦獨抒己見，讀者固不必以之爲定論也。

所採始自董其昌，以其昌及四王、吳、惲、吳偉業、鄒之麟、陳洪綬、楊文驄、張學曾、方亨盛、張風、釋髡殘、道濟十六人爲大家，餘俱爲名家，未詳其説。畫派自唐至明，俱可斷代爲史，惟自董文敏出，一變風格，開有清一代畫風，越至於今，所謂「南宗」於焉確立。是編以董開宗，而不隨政治史以爲限斷，具見特識。董以前諸家，歷來亦已有論定，其不鶩遠矜古，亦見剪裁。惟其書悉加圈點，又自加眉批，殊非大方家數耳。初編前有葉法、杜友李、秦緗業、馬履泰三序，張之萬贈言，何基祺跋，又有（杜友）李銘山、梁敞、錢燦題詞，秦炳文繪圖、題記。《二編》前有秦緗業序，及光緒六

年自序，不免繁冗。

吳辟疆《有美草堂畫學書目》

《桐陰論畫初編》三卷、《二編》二卷、《三編》一卷，清秦祖永撰。同治三年刊本。○品藻類，比況之屬。

《桐陰畫訣》二卷，清秦祖永撰。《桐陰論畫》刊本，《翠琅玕館叢書》本作《繪事津梁》。○作法類，歌訣之屬。

周作人《銷夏之書》

大暑中從名古屋買到一包舊書，書有三部，都是關於圖畫的，頗可銷夏，但因此也就容易看完。其一是《集雅齋畫譜》四冊，原板本有六種，這是圖本叢刊重刻本，只有《五言唐詩畫譜》、《木本花鳥譜》、《草本花鳥譜》、《梅竹蘭菊譜》等四卷，缺少六言、七言唐詩，可是刻印均佳，四大冊只要三元錢，亦大廉矣。其二是

三五六

《彩畫職人部類》二册，橘珉江畫，風俗繪卷圖畫刊行會重刻。共二十八圖，寫百工情狀，木本着色，甚爲精緻，閱之唯恐其盡，雖然看完不厭重看，但可惜還是只有這幾葉耳。其三稍爲特別一點，是《和譯桐陰論畫》一帖四册，本田成之譯，大正三年（一九一四）出版。《桐陰論畫》原本原來也很容易得到，不過那多是《初編》罷了，若要三編全部，便多與《畫學心印》在一起，於我別無用處。我不懂畫，看《桐陰論畫》實在只看文章而已，此外則取其註中多舉出畫家生卒年月或年歲，這在普通書上是極少見的。和譯有三編，價又不過一元餘，得了來也可備參考。但是我立即想起的是原本錯字之多，如「畫」字往往作「畫」，龔芝麓還寫作「襲方伯」呢。我翻開譯本來看，果然說顧眉生襲方伯芝麓之妾，而這「襲」字是譯作一個動詞了。隨後是李因的一節。譯文末云，在海寧之光祿葛，没有奇妾。覺得文句太奇，查原文則云「海寧葛光祿無奇妾」也。此外類例尚多。翻譯可見不是易事，像我這樣想利用譯本不去找原書，也證明是弄巧成拙了。

人名音序索引

説　明

一、本索引爲檢索《桐陰論畫》三編以及羅振玉、羅繼祖批點之畫家姓名而編製。

一、所收姓名以原書所立條目爲準,《續桐陰論畫》(即《姓氏小傳》)則以各條所録姓名立爲條目。至於文中旁出互見者及批注論及者,均不作索引。

一、所立條目按音序排列。若讀音同則以《現代漢語詞典》所標聲調(陰平、陽平、上聲、去聲)爲序。若讀音及聲調皆同,則以筆畫爲序。

一、若某人在本書多次出現,不另立條目,將頁碼依次著録,其間以斜綫("/")相隔。